묵향墨香 반세기

— 박대성 화가와 함께

묵향(墨香) 반세기 ─ 박대성 화가와 함께

초판발행일 | 2016년 6월 20일
2쇄 발행일 | 2016년 8월 17일
3쇄 발행일 | 2016년 8월 31일
4쇄 발행일 | 2016년 9월 19일

엮은이 | 이동우 · 윤범모
펴낸곳 | 도서출판 황금알
펴낸이 | 金永馥

주간 | 김영탁
편집실장 | 조경숙
인쇄제작 | 칼라박스
주소 | 03088 서울시 종로구 이화장2길 29-3, 104호(동숭동, 청기와빌라2차)
물류센타(직송 · 반품) | 100-272 서울시 중구 필동2가 124-6 1F
전화 | 02) 2275-9171
팩스 | 02) 2275-9172
이메일 | tibet21@hanmail.net
홈페이지 | http://goldegg21.com
출판등록 | 2003년 03월 26일 (제300-2003-230호)

값은 뒤표지에 있습니다.

ISBN 979-11-86547-34-2-93600

묵향墨香 반세기

― 박대성 화가와 함께

경주 솔거미술관

이동우 · 윤범모 엮음

황금알

서문

『묵향 반세기 — 박대성 화가와 함께』를 펴내면서

　소산 박대성 화백은 우리 시대 수묵화의 종장(宗匠)으로 기록할 수 있다. 현란할 정도로 넘치는 작금의 색채 시대에 소산 화백은 시종일관 수묵으로 독자적 예술세계를 일구어 왔다. 묵향(墨香) 반세기. 결코 평탄하지만은 않은 세월이었다. 화필 인생 50년, 이러한 뜻에서 소산 화업(畫業) 반세기는 각별하다.

　소산 예술의 특징은 지필묵으로 전통성과 현대성을 아우른다는 점이다. 그의 예술정신은 법고창신(法古創新)에 바탕을 두고 새로운 경지를 개척했다. 이와 같은 전통의 재해석은 귀감이 되어 미술계의 거목으로 자리매김 되고 있다. 수묵 인생 반세기, 붓 한 자루로 일생을 의탁하면서, 독자적 예술세계를 구축하려 했다니! 이는 놀라운 일이지 않을 수 없다.

　한때 소산의 작업실 이름은 불편당(不便堂)이었다. 편리 추구의 현대 사회에서 이와 같은 '불편 예찬'은 소산 예술과 직결되는 상징성을 보인다. 그만큼 창작의 세계는 가시밭길이었을 것이다. 사실 소산은 전쟁의 참화로 한쪽 팔을 잃고 불굴의 작가정신으로 일가를 이루지 않았는가. 불편은 곧 예술정신으로 가는 길목이었다. 소산은 서화(書畵) 겸비의 흔치 않은 경우의 화가이다. 서화일체를 실질적으로 구현하고 있다는 점, 이 하나만으로도 소산은 독보적 위상을 차지하게 된다.

　소산은 신라인(新羅人)이라고 자호(自號)하고 신라정신 조형화에 앞장서 왔다. 그것의 실행 방법으로 소산은 경주 남산자락 소나무 숲으로 작업장을 옮겼다. 소산에게 있어 경주는 창작의 무대이자 예술정신의 원천이다. 작품 소재는 신라와 경주였다. 소산이 경주에서 살면서 작업하고 있음은 시사하는 바 적지 않다. 소산은 경주의 보배이다. 어쩌면 소산은 천년고도 경주의 홍보대사인지도 모른다. 소산이 경주에 있

으므로 해서 경주는 더욱 풍요로워지고 있는 것 같다. 소산 예술의 원천, 신라. 소산에 의해 경주는 새롭게 태어나고 있다고 해도 과언은 아닐 것이다. 그래서 소산은 경주의 보배라 할 수 있다.

2015년 경주는 흐뭇한 경사의 날을 맞았다. 소산 화백은 자신의 작품과 소장품 등 8백여 점을 경북도/경주시에 기증했고, 이를 바탕으로 솔거미술관을 개관할 수 있었기 때문이다. 경주 솔거미술관은 경주세계문화엑스포 공원의 금자탑으로 우뚝 솟아 오늘도 빛나고 있다. 개관전에 이어 소산 화업 50년을 기념하고자 솔거미술관은 특별전과 더불어 단행본 출판을 기획하기에 이르렀다.

본서는 소산 화업 50년을 기념하는 출판물이다. 이를 위해 소산과 동행했던 지인 40여 명의 에세이를 받아 한 권의 책으로 묶고자 했다. 소산의 폭 넓은 예술세계를 반영하듯 소산을 아끼는 인사는 실로 다채로웠다. 이들이 펼쳐내는 소산 이야기는 사료가치로도 중요하다고 판단된다. 물론 꼭 모셔야 할 필자들의 숫자도 적지 않았지만, 여러 가지 사정으로 이 자리에 함께하지 못한 점이 아쉬울 따름이다. 더불어 소산 화업 50년을 축하하고자 옥고를 집필해 준 필자 여러분에게 감사의 말씀을 전한다.

본서의 편집은 작가 지인의 에세이 '박대성 화가와 함께한 세월'을 중심으로 하여, 전반부는 소산의 대표작 도판 모음으로, 그리고 후반부는 작가론 등 자료 성격의 문헌을 재수록하여 문헌적 가치를 올리고자 했다.

끝으로 화업 반세기를 맞은 소산 화백의 건필을 축원하면서, 본서 출판에 음으로 양으로 도움을 준 모든 분들에게, 특히 출판을 맡은 황금알 출판사와 솔거미술관 관계자 여러분께 감사의 말씀을 올린다.

경주세계문화엑스포 사무총장　　경주세계문화엑스포 예술총감독

　　　　　이동우　　　　　　　　　　　　　윤범모

차례

제 3부　자료

제1부

박대성 대표작 모음

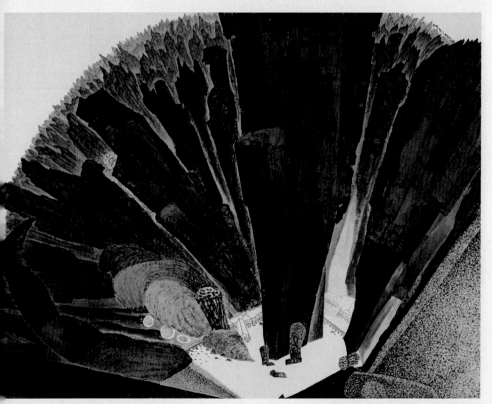

천지인 240×300cm, 2011

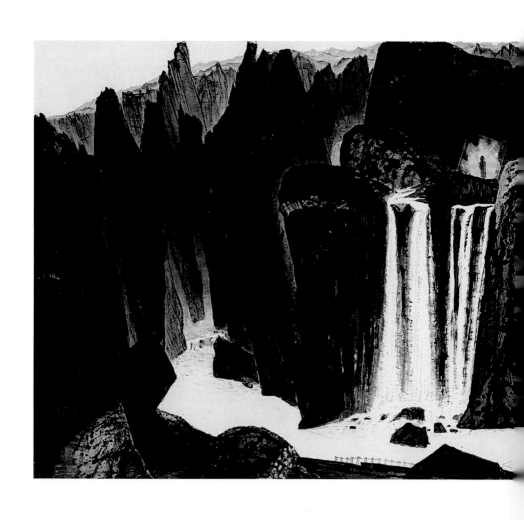

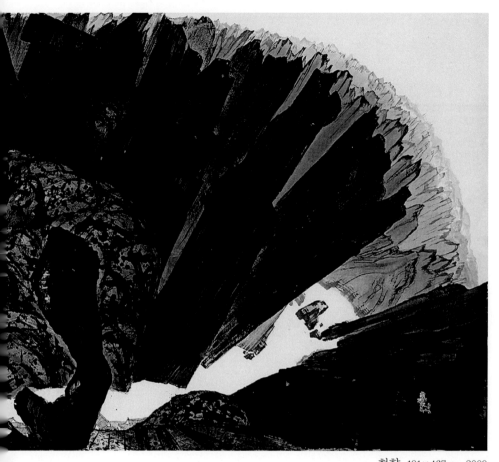

현향 191×467cm, 2009

화우 178×159cm, 2010

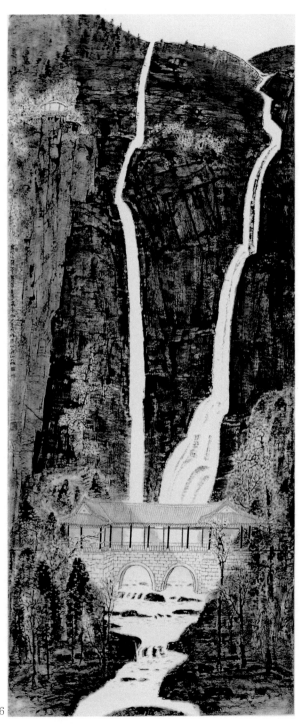

수음 233×96cm, 2006

금강화개 178×160cm, 2011

청량산묵강 190×297cm, 2012

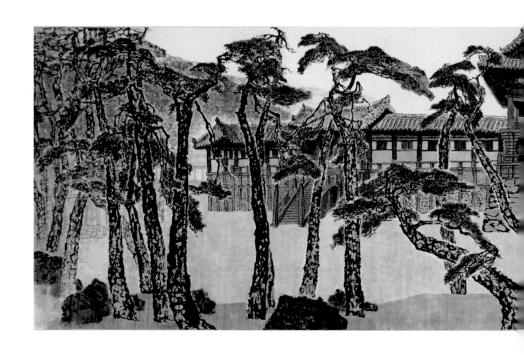
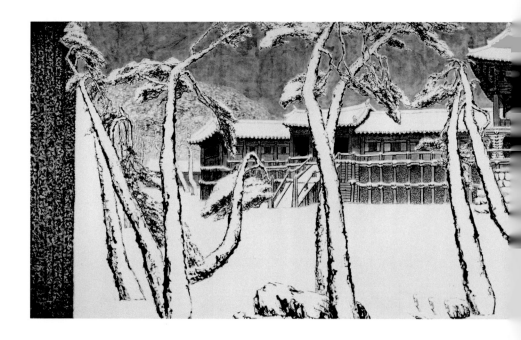

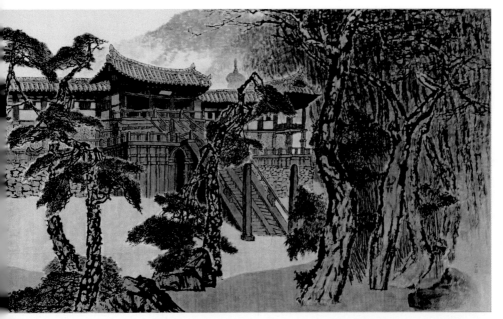

천년배산 243.5×880cm, 1996

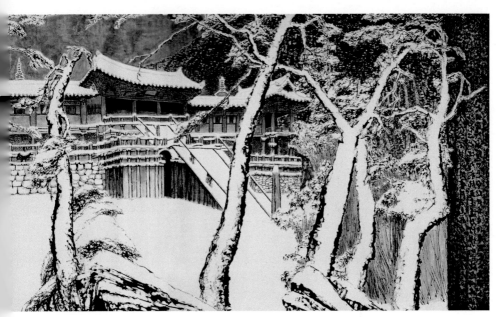

불국설경 291.5×1084cm, 1996

불밝힘굴 236×143cm, 2006

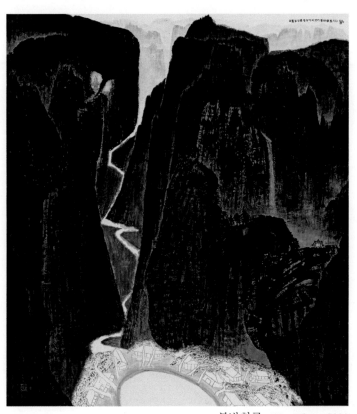

불밝힘굴 177×159cm, 2006

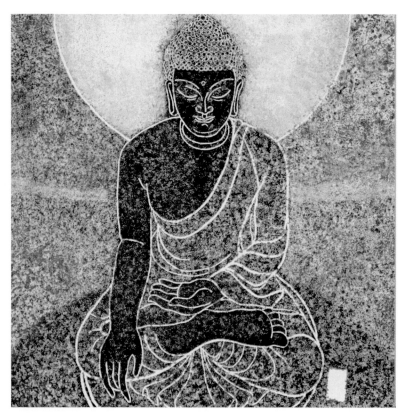

법열—석굴암 본존불 191×191×3cm, 2006

법의 323×269cm, 2011

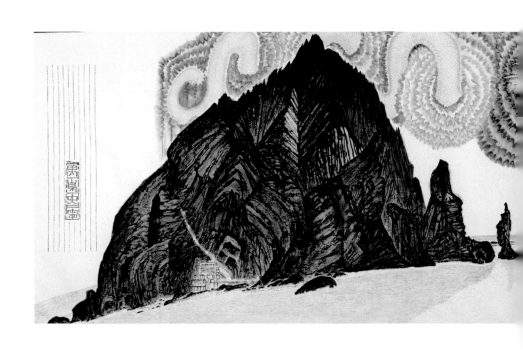

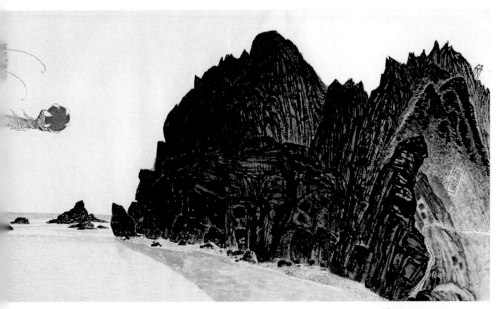

독도 218×825cm, 2015

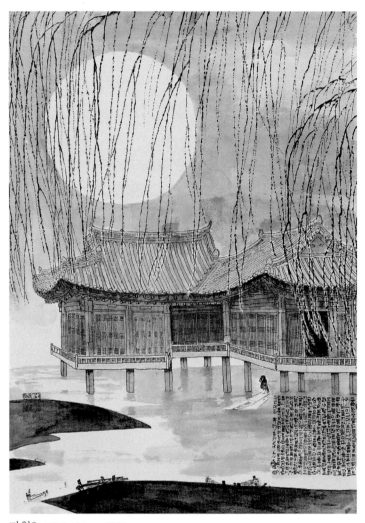

만월2 117.6×84cm, 2010

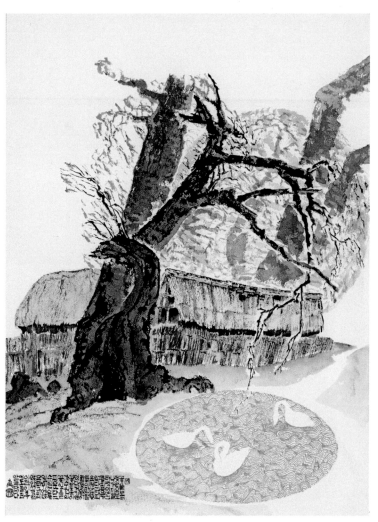

추정 75×56cm, 2015

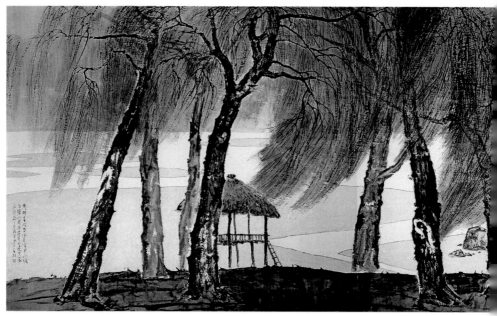

세풍 251×602cm, 1996

만월 177×159.5cm, 2010

청산백운 303×160cm, 2013

생음2 187×95cm, 2006

고미 219×143.8cm, 2009

고미 219×143.8cm, 2009

독락 180×70cm, 2010

금수강산 175×40cm, 2012

之河携酒洼洼詠由之以獨酌物飲

興山鳥而齊鳴自吟自詠無簫歌

而嶺嗛樂矣美乎米醉此醒勸酒

於嶺上之雲伴我於池中之鶴雜

盃中葉漾眼外花紅金烏簇於舉

西玉嶺頹於席上鸞風入膈知我酕

酗明月照庭交人莫託不堪四

海獨坐山家卿送五行傳於後

代云尓　報德寺

逈迢岩嶺北歫世語城東

門足幽潛柳低而原憲遒

臺裏澄明月琴上引清風

谁雄逐名利錦曰事王公

방 김생 전유암산가서 40×175cm, 2012

방 추사 예서 32×137cm, 2011

자화상 25×19cm, 2003

제 2부

박대성 화가와 함께한 세월

고미(철푼도) 75.5×55.5cm, 2015

한국화의 큰나무

고경래(경주대 교수)

소산 선생님과 알고 지내게 된 것은 내가 일본 유학을 마치고 귀국하여, 대구의 몇몇 대학에서 강사로 일하다가 2002년 경주대학교의 전임교원으로 오게 되면서부터이다. 교수 초년시절에 같은 학교에서 일찍부터 근무하고 계셨던 문화재학과의 정병모 교수님과 어느 날 '삼릉'의 유명한 칼국숫집에 같이 점심을 먹으러 가게 되었다. 그날은 날씨도 좋았거니와 먹고 나서 적당히 배도 불렀는데, 학교로 곧장 돌아가려 하니 왠지 서운한 감이 있었다. 그러던 중에 정교수님께서 이곳에 나이 많은 동양화가 한 분이 작업실을 차리고 계신다는 이야기를 하셔서 나는 그분 작업실도 구경할 겸, 차나 한잔 얻어 마시고 가자고 했다. 삼릉의 솔밭 길을 따라 남산 쪽으로 천천히 걸어 올라가니, 대나무 숲 울타

리에 둘러싸인 오래된 민가와 그 옆으로 현대식 단층건물이 눈에 들어왔다. 민가는 주거용이고, 현대식으로 지은 견고한 건물은 작업실로 보였다. 마침 소산 선생님은 작업실 앞의 텃밭을 가꾸고 계셨는데, 우리가 도착하니 귀한 손님으로 여기시어 맞이하셨다. 마당을 지키던 거위 한 마리는 마치 타조와 같은 기세로 달려와서 꽥꽥거리며 우리를 반겼는데, 새하얀 깃털과 노란 부리가 아직도 기억에 선명하다. 강아지도 한 마리 있었던 것으로 기억하지만, 당시 그 녀석은 어려서 재롱만 부릴 뿐, 사실상 그 거위가 선생님 댁의 수문장 역할을 하고 있었다.

오래된 민가 안으로 들어가니 작은 툇마루를 지나 통풍 좋은 시원한 방이 있어서, 그곳에 앉아 밖을 내다보니 눈부신 햇살의 마당에 거위가 흰 깃털을 한껏 자랑하며 돌아다니는 광경이 눈에 들어왔다. 나는 그 한옥 민가에서 선생님께 정식으로 인사드리고 차를 한잔 마시게 되었다. 선생님은 백발이 제법 많은 나이임에도 불구하고 꼿꼿한 자세로 앉아서 차를 따라 주셨다. 방 안에는 문방사우(文房四友)와 글씨연습을 하신 종이들이 너무 가지런하지도 않게, 그렇다고 어지럽지도 않게, 그냥 정겹게 널려 있었다. 선반에는 아직 사용하지 않은 종이들이 자기 순서를 기다리고 있는 것처럼 놓여있었다. 손수 내어주신 찻잔은 모양이나 크기가 제각각이었는데, 그럼에도 다기(茶器)들은 서로 잘 어울렸다. 일

본에서 유학생활로 6년 넘게 지내다가 온 내게는 그러한 생활공간과 분위기가 왠지 정겹게 느껴졌다. 나는 이런 것이 우리 민족의 유전자에 각인된 '한국적인 삶'의 '원풍경'이리라 생각했다. 같은 동아시아의 한자 문화권이지만, 가지런히 정돈되고, 빈틈없이 짜여있고, 일부러 감추기도 하고, 살짝 보여주기도 하는 식의 일본적인 미의식과는 확연히 구분되는, 한반도의 특유한 미의식이 바로 여기 있다고 생각했다. 우리가 일제 강점기, 6·25전쟁과 그 후의 반공 이념, 급격한 경제성장, 민주화 투쟁, 참여정부 등 숨 가쁜 변화 속에서 한동안 잊고 살아왔지만, 요즘에 와서 그 가치를 인식하여 다시 찾고자 애쓰는 '한국성'이라는 것을 제대로 복원하고자 한다면, 선생님의 삶이 그 힌트를 제공할 수 있을 것이라고 생각했다. 실제로 선생님의 그림에서는 일상적인 생활 속에서의 한국적인 정서와 한반도의 풍토성이 그대로 우러나고 있음을 알 수 있다.

선생님과의 두 번째 만남은 경주 시내의 성당에서였던 것으로 기억한다. 교수 초년시절, 경주 시내에는 아파트가 많이 부족해서, 나는 도심에서 30분가량 떨어진 건천읍의 신축 임대아파트에서 단신 생활을 하고 있었다. 당시는 건천에 공소만 있었고, 제대로 성당이 생기기도 전이라 주말에는 시내까지 나가서, 경주역 앞에 있는 성동성당에서 미사 참례하곤 하였다. 또한 그때는 미

혼의 청년 시절이라 주일학교 교사생활도 제법 열심히 했던 것으로 기억한다. 그러던 어느 주일날, 성당에서 소산 선생님을 재차 뵙게 되었는데, 눈부신 햇살이 성당 앞마당을 가득 채운 가운데, 서로 반가운 악수를 한 것으로 기억한다. 천주교 신자라는 공통점으로 반가움에 한층 더 신뢰감을 더한 것 같은 느낌이었다. 나는 이날 내 차로 선생님을 '삼릉'까지 모셔다드리게 되어, 선생님의 작업실 내부까지 들여다보게 되었다. 아니나다를까, 작업실 내부에는 천주교 십자고상(十字苦像)이 걸려 있었다. 작업실 중문의 문지방에는 '불편당(不便堂)'이라는 글을 써 놓으셨는데, 그 이름이 특이해서 이유를 물으니, 사람이 편한 것만 찾으면 아니 되고, 좀 불편한 것도 감수하면서 사는 것이 여러모로 좋다고 말씀하셨다. 나는 그 말씀을 음미하며, 작업 중이신 선생님의 최신작을 마주하여 차를 마시고 있었는데, 그때 정말 놀라운 광경을 보게 되었다. 선생님은 생활도구뿐만 아니라 큰 작품까지도 모든 것을 한 손으로만 처리하고 계신 것이 아닌가? 그래서 다른 쪽 손을 유심히 보게 되었는데 의수(義手)임을 알게 되었다. 어안이 벙벙해진 나는 무어라고 이야기해야 할지 몰라서, 태연히 차를 마시며 그림만 보고 있었다. 나는 선생님께 인사를 드리고 작업실을 나오면서 계속 생각하게 되었다. 손과 팔은 화가에게 정말 중요한 신체 기관인데, 한쪽 손과 팔만으로 그런 큰 그림을 그리

시는 것이 놀랍고 신기했다. 또한 처음 뵈었을 때, 내가 눈치 못 챌 정도로 태연하게 차를 따라주시고 당당하게 행동하신 점도 놀라웠다. 선생님은 경북 청도(淸道)의 한의사 집안에서 태어나 부족함이 없는 어린 시절을 보냈지만, 가족이 갑자기 무장공비의 습격을 받게 되어 부모님이 돌아가시고 자신도 한쪽 팔을 잃게 되셨다고 한다. 소년 시절에는 친구들이 자신의 핸디캡을 놀리는 것이 싫어서 같이 놀지도 않고, 집에서 그림 그리기를 벗 삼아 지내셨던 것이다. 그런데 최근에 와서 선생님은 팔이 하나 없었기 때문에 다른 길로 가지 않고 오직 한 길, 그림의 세계에 더욱 정진할 수 있었다고 말씀하신다. 그리고 당신의 생의 모든 과정과 결과에 대해 하느님께 감사드린다고 말씀하신다.

이제 선생님의 독특한 조형감각과 한국화라는 용어에 대해서 말하고자 한다. 내가 서울대학교 동양화과에 재학했던 학생 시절에, 일본의 '일본화(日本畫)'나 중국의 '국화(國畫)' 등과 구별되는 우리나라의 그림 '한국화(韓國畫)'라는 것이 분명히 있을 터인데, 그 정체를 규명하고 양식적으로 확립해야 한다는 의무감 같은 것을 가진 적 있다. 하지만 당시의 나로서는 좀처럼 그러한 예를 찾아보기 어려웠고, 나 자신의 역량 또한 부족했다. 당시 나는 '한국화라는 것이 지금 당장은 내 눈에 보이지 않으나 많은 사람들이 노력하고 찾아 나가다 보면 그 모습이 언젠가 드러날 것이다'

라고 생각했던 것으로 기억한다. 1980년대 후반에는 '동양화'라는 말과 '한국화'라는 말은 자주 혼용되는 상황이었는데, 당시 나는 그렇게 혼용해서 될 일은 아니라 여기고 있었다. 이후 7년에 가까운 일본 유학생활 중에 '동양화'라는 용어는 근대 일본의 미학·예술학자 '킨바라세이고(金原省吾)'가 그의 저서에서 가장 먼저 사용했음을 알게 되었다. 그리고 일제강점기 조선총독부의 문화정책의 일환으로 '조선미술전람회'가 개최되고 거기에 '동양화부'가 설치되면서, 일본인이나 한국인이 모두 저마다의 전통양식에 근거한 그림을 출품할 수 있도록 허용했는데, 이 일을 계기로 '동양화'라는 용어가 우리나라에 공식 도입되었다고 보는 견해가 가장 설득력 있다. 이후 서울대학교를 시작으로 많은 대학에 동양화과가 설치되면서 이 용어는 제도권의 미술아카데미를 중심으로 우리나라에 정착하게 되었을 것이다. 그런데 소산 선생님의 그림을 보면 동양화라는 말보다는 한국화라는 용어가 더 잘 어울린다는 것을 느끼게 된다. 선생님의 그림에서는 동양화라는 말로 대충 묶어버릴 수 없는 우리나라만의 특질, 일본이나 중국과는 다른 우리의 자연적인 풍토와 인간적인 정서가 그림 속에 깊이 배어있음을 확인하게 된다. 우리는 '회사후소(繪事後素)'를 보통 "바탕을 제대로 갖춘 후라야 그림을 제대로 그릴 수 있다"라는 뜻으로 이해하는데, 이 말을 비가시적(非可視的)인 영역까지 좀 확장

하면, "화가로서의 내면적 소양(素養)이 잘 갖추어져야 좋은 그림이 나온다"라는 뜻으로도 해석할 수도 있다. 질박한 우리의 자연 풍토에서 조형의 근본을 배우고자 했던 선생님은 젊은 시절에 농사일을 손수 하셨다고 한다. 이 시기에 선생님은 사계절의 자연과 더불어 살아가는 평범한 농부의 마음과 그들의 겸손한 자세, 자연에서 얻을 수 있는 지혜를 경험하셨다고 말씀하신다. 이후 선생님은 미국의 정치 경제 문화의 심장부인 뉴욕에서 '현대미술' 수업을 받게 되신 일이 있는데, 그러던 중 어느 날 선생님은 같이 간 가족들을 모두 뉴욕에 두고 홀로 돌연히 귀국하신 일이 있다. 그 이유는 뉴욕에서의 미술수업 중에 문득 '세계에 내놓을 수 있는 현대 한국화의 자부심'을 불국사 등 신라의 문화유산에서 찾을 수 있다는 영감이 떠올랐기 때문이라고 하신다. 선생님은 12월의 눈 내리는 날 귀국하여 공항에서 곧장 택시로 불국사를 향해 달리셨다. 선생님의 대표작 〈불국사설경〉 또한 이 시기에 나온 작품으로 알려졌다. 이후 경주로 주거지를 옮긴 선생님은 스케일이 큰 작품을 많이 제작하셨지만, 더불어 간절한 자세로 우리나라 조형예술의 요체, 추사(秋史)체의 용필(用筆)을 연구하고, 신라 명필 김생(金生)의 글씨를 복원하는 작업을 꾸준히 해 오셨다. 선생님은 이렇게 한국적인 선(線)을 획득하기 위해 많은 노력을 기울이셨던 것이다. 나는 몇 년 전, 여름방학을 맞이하여 시간도 좀

여유롭고, 선생님께 부탁할 일도 있고 해서 삼릉의 선생님 작업실을 찾아간 일이 있다. 그런데 선생님은 시골농부와 같은 반바지와 러닝셔츠 차림으로, 땀을 닦아내고 부채질하시며 추사의 글씨를 따라 쓰고 연구하고 계셨다. 고고한 취미생활로 추사의 글을 따라 쓰는 사람들은 많이 보았지만, 농부가 밭을 갈듯, 쟁기로 땅을 일구어내는 것처럼 운필(運筆)하는 경우를 나는 그때 처음 보았다. 선생님께서는 추사가 남긴 어록 중에 그분의 용필을 이해할 수 있는 결정적인 문구를 발견하게 되어, 직접 그런 마음가짐으로 써 보는 중이라고 하셨다. 알고 보니 그 문구는 농부가 밭을 가는 것 이상의 몇 배의 절실함과 집중을 요구하는 놀랄 만한 내용이었다.

오늘날 동양화를 하는 많은 사람들이 실험적인 정신에 근거하여, 채색재료 등 다양한 재료를 사용하는 추세지만, 소산 선생님의 작품은 대부분 '먹그림'이라는 점에서 특별히 주목할 만하다. 작품의 소재 또한 한국적인 것, 특히 경주와 관련된 것들이 많다. 하지만 젊은 시절의 소산 선생님의 작품집에서는 실로 다양한 소재와 표현양식을 발견할 수 있다. 이는 선생님께서 특정한 스승 밑에서 전수를 받거나 특별한 기술적 가르침에 힘입어 화가의 길을 가시게 된 것이 아님을 말해 준다. 선생님의 젊은 시절의 그림 수업은 대체로 고금(古今)의 명작을 직접 견학하고 따라 그려보는

'전이모사(轉移模寫)'와 많은 여행 속에서 자연을 스승으로 삼아 스케치하고, 타 장르의 훌륭한 미술품을 모델로 사생하는 등의 '응물상형(應物象形)'의 길이었다고 할 수 있다. 그런데 그 과정의 대부분은 독학(獨學)의 외로운 길이어서, 제도권 미술교육을 받은 화가들과는 확연히 구별되는 독특한 조형감각으로 '경영위치(經營位置)'를 하시게 되었다. 최근에는 선생님의 그동안의 수업(修業)이 완성단계에 이르는 듯, 고유한 회화양식이 정착되는 모습을 보이시는데, 나는 이것을 두고 '골법용필(骨法用筆)의 획득'이라고 의미를 붙여 본다. 선생님은 이제 자신만의 골법(骨法)을 확보한 이상, 회화의 최종단계로 여기는 '기운생동(氣韻生動)'을 구현하는 일은 훨씬 더 가깝게 느껴진다. 그런데도 최근에 선생님은 스스로 더욱 맑아져야 하고, 아직 갈 길이 멀다고 말씀하신다.

요즘 우리나라의 미술대학에서는 순수미술 관련 학과가 빛을 잃고, 매력을 잃게 되어 입학생 수가 줄고, 통폐합되는 추세에 있다. 대학의 전공미술교육이 위기에 있음에도 불구하고, 한국화의 정립과 관련하여 혁신적인 노력을 기울여 오신 소산 선생님 같은 분을 제도권 교육계에서는 제대로 평가하지 못하고 있다. 제도권의 미술아카데미에서 그토록 찾아내고자 갈구했던 한국화의 정체성과 그 빛나는 가치를 선생님께서는 제도권 밖에서 홀로 외롭게 정립하신 것이다. 선생님은 평생을 오로지 화업(畵業)에

투자하여, 그동안 깨닫고 이루어 내신 귀중한 것들을 후세에 전해주고 싶어하신다. 그러나 이제 시작된 이 과업마저도 제도권 밖에서 이루어지고 있다. 다행히 국립경주박물관에서 매주 주말에 열리는 '박대성 화백의 우리미술 그림교실'을 마련해 주신 것이 씨앗이 되어, 이른바 '박대성 그림학교'는 이제 안정된 질주를 하고 있다. 현재는 우리 것에 대한 혜안(慧眼)이 있는 미술애호가들과 몇몇 중진 작가들이 이 사업에 참여하여 선생님을 돕고 있지만, 앞으로 미술을 전공하는 젊은 학도들이 그 가치를 알고 진지한 자세로 대거 동참하게 될 것으로 생각된다. 선생님께서도 경주에서 계속 건강하시고 오래 사시면서, 앞으로도 좋은 가르침과 작품을 많이 남겨 주시면 좋겠다. 선생님의 평생 그림을 향한 오롯한 삶이 '겨자씨'가 되어 진정한 '한국화의 큰 나무'가 이곳 경주에서 자라나고, 뿌리 내려 풍요롭게 열매 맺는 미래가 펼쳐질 것으로 믿는다.

PD와 화가의 만남

공재성(대구MBC 국장)

'가장 한국적인 것이 가장 세계적이다' 오늘날 k-pop, 드라마, 예능, 음식, 패션, 뷰티 등 다양한 우리 문화 콘텐츠가 세계적으로 선풍적인 인기를 끌며 지구촌 곳곳에서 한류 열풍을 불러일으키고 있다. 그렇다면 그림 분야에서 세계적으로 한류 열풍을 일으킬 화가가 있다면 과연 그는 누구일까? 먹 향기와 더불어 신라 천 년의 정신과 깊은 숨결을 화폭에 담아낸 전통 한국화의 거장 소산(小山) 박대성 화백을 으뜸으로 손꼽는다면 나 혼자만의 선택일까?

소산(小山) 화백과의 첫 만남은 다큐멘터리 PD와 출연자라는 신분으로 방송을 통해 이루어졌다. 경상북도의 최남단에 있는 산 높고 물 맑은 고장 청도에 운문댐이 건설되면서 조상 대대로 살

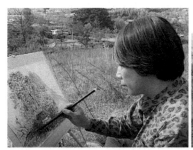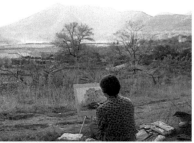

대구MBC TV 다큐멘터리
〈영남시대 '운문 그 마지막 가을'〉 현장 촬영, 1991년 10월 2일

아오던 차마 꿈속에서도 잊지 못할 정든 고향 운문(雲門)이 물속으로 사라질 무렵, 수몰민들의 애환과 전통문화를 기록으로 남기기 위해 대구MBC TV 다큐멘터리 〈영남시대 '운문 그 마지막 가을'〉을 제작하면서 서울에서 활동하고 있던 소산 박대성 화백에게 수몰되는 고향 마을 풍경을 화폭에 담아 달라고 부탁한 것이 만남의 인연이 됐다.

1991년 10월 2일 소산 화백은 다큐멘터리 방송 출연을 위해 오랜만에 청도 운문 고향 땅을 밟았고, 곧바로 뒷동산에 올라 이제 물속에 잠겨 사라져 버릴 고향 마을을 이루 말할 수 없는 아쉬움과 착잡한 심경으로 그대로 가슴에 묻어 두려는 듯 고스란히 화폭에 옮겨 놓았다. 고향마을을 지키던 수호신 나무의 마지막

이파리까지도 놓칠세라 붓질하고 또 붓질하는 소산 화백의 간절한 모습은 대구MBC TV 다큐멘터리 〈영남시대 '운문 그 마지막 가을'〉 대미를 장식했다. 이 방송 출연을 계기로 소산 박대성 화백의 작품 〈고향〉이 탄생했다고나 할까?

소산 화백과의 첫 만남은 짧은 시간 속에서도 많은 여운을 남겼고, 고향 상실의 아픔을 그리는 화가의 텅 빈 마음자리를 드러내기에도 방송시간 또한 너무나 부족한 느낌이 들어 그 이듬해 1992년 4월 19일 전시공연 문화예술계 인물들을 소개하는 전문 문화 프로그램 대구MBC TV 〈문화마당〉에서 '고향을 남기는 화가 소산 박대성'이라는 타이틀로 소산 화백을 조명하는 프로그램을 방송하게 된다. 현장취재로 구성된 이 문화 프로그램 출연을 위해 소산 화백은 지난해에 이어 다시 수몰될 고향 마을을 또다시 찾게 됐고, 이번에는 청도 10경 가운데 첫 번째로 꼽히던 운문의 공암 절벽을 화폭에 담게 됐다.

"한 폭의 산수화를 그린다는 것은 산과 나무 돌과 물의 조화 위에 화가만의 독특한 정감을 붓끝에 실어 나르는 작업이다. 풍경 산수를 주로 하는 화가들의 독특한 정감 속에는 대개 고향에 대한 이미지들이 담겨 있다.

소산 박대성(당시 48세), 그가 표현해 내는 저 포근한 강물과 산들

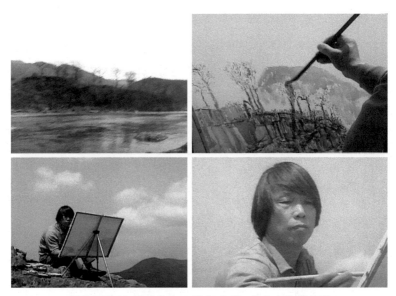

대구MBC TV 〈문화마당-고향을 남기는 화가 소산 박대성〉
1992년 4월 19일 방송

은 그에게 가슴속 잠재해 있는 그의 고향 풍경이다. 한국화를 하는 그 많은 이들 가운데 이제는 우뚝 한 자리를 새겨 두고 있는 소산 박대성, 고향 청도를 떠나 오로지 독학으로 열어 온 그의 그림 세계는 남정 박노수 화백을 만나면서 그림을 그린다는 것은 스스로 자연을 느끼고 이해하는 것임을 알게 됐다.

스물셋 그해 비로소 〈모추(1970년)〉 작품으로 국전에 이름을 내밀게 된 후 연 8회에 걸친 국전 입선에도 불구하고, 두터운 화단의 흐름 속에서 자신의 자리를 마련치 못하던 박대성은 1978년 새로이 시작된 중앙미술대전에서 〈추학〉으로 장려상, 그 이듬해 1979년 서리

내린 늦가을 정취를 멋지게 그려낸 작품 〈상림〉으로 중앙미술대전 대상을 수상함으로써 드디어 화단의 주목을 받게 된다.

이제 비로소 자신의 그림 세계에 대해 자신감을 얻은 그는 1980년대 들어 서면서 실경산수와 대담한 공간해석에 적절한 조화를 이룬 그만의 독특한 작품세계를 보여준다.

〈을숙도, 1982년〉〈계림, 1988년〉처럼 과감한 생략 속에서도 기운을 잃지 않고 생동감을 더해 가는 그의 작품들은 〈계림풍경〉〈을숙도, 1990년〉 연작을 거치면서 자연에 대한 애정으로 깊은 감동을 더해 갔다. 최근 시작된 그의 고향 풍경(1991년) 작업들은 30년 숨 가쁘게 달려온 그의 삶을 돌아보는 작업들이다.

소산 박대성 화백은 경북 청도군 운문면 대천에서 나고 자랐다. 산허리를 따라서 새로 닦는 저 도로들, 댐이 들어서고 그 아래까지 물이 차면 그의 고향도 다시 올 수 없는 곳이 될 것이다. 청도의 풍경 가운데서도 첫째로 손꼽히는 공암, 눈앞에 펼쳐지는 저 화사하고 수려한 풍경, 고향을 남겨 두려는 중년 화가의 붓끝에는 그동안 버리고 떠난 고향의 회한이 묻어 있다."

– 대구MBC TV 〈문화마당–고향을 남기는 화가 박대성〉 중에서,
1992년 4월 19일 방송

두 번째 방송을 위해 소산 화백을 만난 이후 특집 다큐멘터리 제작을 위해 국내외로 출장을 다니다 보니, 서울에서 활동하고 있던 그를 만날 기회도 없었고 자연히 연락도 끊겼다.

1993년 대구MBC 창사 30주년을 맞아 신라를 국지사가 아니라 세계사의 관점에서 세계 속의 신라, 신라 속의 세계를 추적해 우리 민족문화의 원류를 찾는 3부작 TV특집 다큐멘터리 〈신라 (新羅)〉 담당 PD로서 제1부 신라 금관의 고향, 제2부 유리의 길, 제3부 처용, 그는 누구인가? 제작을 위해 경주에서 중앙아시아, 유라시아를 횡단하는 대장정을 하고, 그 이듬해 1994년에는 우리 민족의 예술적, 종교적 과학적인 독창성과 천재성을 보여준 세계적인 걸작품 석굴암을 창건자의 입장이라는 독특한 시각에서 석굴암의 구조와 그 속에 배치된 조상(彫像)들의 시각적 관계를 과학적으로 밝히고 그 토대 위에 석굴암의 아름다움과 예술적 탁월성을 규명하여 석굴암의 원형을 추적하는 부처님 오신 날 기념특집 TV 다큐멘터리 〈석굴암의 신비〉 제작을 위해 인도 아잔타, 엘로라, 아우랑가바드, 피탈고르 석굴사원, 중국 운강 석굴 등을 취재하느라고 다른 곳에 눈 돌릴 틈이 없었다.

이런 바쁜 흐름 속에서 1998년에는 경주세계문화엑스포 개최 기념 해외특집 TV 다큐멘터리 〈포석정(鮑石亭)〉을 제작하게 됐다. 한국 언론사상 최초로 중국, 일본의 고대 유상곡수(流觴曲水) 문화의 기원과 전파경로를 추적함으로써 포석정의 건립연대는 널리 알려졌던 9세기가 아니라 6세기 무렵이며, 포석정(鮑石亭)의 유상곡수연(流觴曲水宴)은 음력 3월 3일 뱀이 긴 겨울잠을 자

고 나서 허물을 벗듯이, 겨울 동안의 묵은 때를 벗고 새봄을 맞이하는 희망찬 계욕의례 뒤풀이 풍류였을 것으로 추정된다. 특히 신라 경애왕은 『삼국사기』나 『삼국유사』에 기록된 바와 같이 음력 11월 포석정에서 연예오락을 즐기다가 참변을 당한 것이 아니라, 물이 꽁꽁 얼고 삭풍이 몰아치는 엄동설한에 국가의 위기 상황을 극복하기 위해 남산신(南山神)께 제사의식을 치른 후 견훤의 기습으로 최후를 맞지 않았을까 하는 가정을 한다. 포석정은 신라 천년의 막을 내린 곳으로 많은 비난과 원망의 대상이 되고 있지만, 결코 신라 왕들의 퇴폐, 향락적인 유흥 장소가 아닐 것이다라는 가설을 해외특집 TV 다큐멘터리 〈포석정(鮑石亭)〉을 통해 제시했다.

이렇게 여러 해에 걸쳐 신라 아이템을 시리즈로 특집 다큐멘터리를 제작하는 사이, 소산 화백은 1999년부터 서울에서 경주 남산 서쪽 자락에 있는 울창한 소나무숲 옆으로 작업실을 옮겼다. 그는 불국사, 석굴암, 남산 등 신라의 역사와 문화를 주제로 신라 정신을 되살리는 작업에 몰두해 오고 있었다.

대구와 경주가 서로 지척에 있으면서도 그동안 소식이 뜸해 얼굴을 마주할 수 없었는데, 마침 소산 화백이 경주에 내려와 활동하고 있다는 소문을 듣고 경주세계문화엑스포 전국 생방송 책임 CP를 맡아 경주로 가는 길에 그의 작업실을 찾아가 10여 년

만에 박대성 화백을 다시 만나게 됐다. 강산도 변할만 한 세월이 흐른 후 재회를 했지만, 소산 화백은 너무나 달라진 모습을 하고 있었다. 수몰되는 고향 마을을 그리던 소산 화백의 첫인상은 물에 잠긴 그의 고향처럼 사라지고 없었다.

괄목상대(刮目相對)! 서로가 만나지 못했던 10여 년의 공백 기간을 거치면서 처음 만났을 때 소산의 인상이 작은 산이었다면 지금의 소산 화백은 거대한 산맥 같은 느낌이 들었다. 처음 만났을 때 소산 화백의 이미지가 고향 마을을 그리는 풍경 화가 그것이었다면, 이제는 오랜 시간 깊은 사유로 사물의 이치를 궁구해 도를 깨달은 직관적 사상가처럼 보였다. 무엇보다도 소산 화백이 화폭에 담고자 한 신라 정신과 우리의 전통문화, 그리고 한국의 정신은 그동안 신라 관련 시리즈를 많이 제작한 특집 다큐멘터리 PD와 서로 공감하고 공유할 수 있는 지적 저수지였다. 그동안 함께하지 못한 세월의 간극을 메우려는 듯, 우리는 사흘이 멀다 하고 잦은 만남을 가졌다.

경주에 갈 때마다 소산 화백의 작업실에 들러 차를 마시면서 신라 금관, 유리의 길인 실크로드, 불국사, 석굴암, 포석정 등 신라를 화제로 신바람 나게 담론을 벌이다 보면, 종종 특집 다큐멘터리 PD도 귀담아들을 만한 대목에 이르곤 한다. 특히 불국사와 포석정에 관한 소산 화백의 안목은 남다르다.

소산 화백이 현대 미술의 정체를 찾아 뉴욕으로 날아가서 시간을 보내다가, 내 것을 모르고 남의 것 서양이라는 엉뚱한 곳에서 목마르게 찾고 있다는 사실을 깨닫고 바로 귀국, 경주 불국사에서 1년 동안 머물며 그 유명한 불국사 설경을 그려 냈다고 한다. 그림도 그림이지만 정월 대보름날 불국사 대웅전 마당에 섰을 때 보름달이 정확히 다보탑과 석가탑 사이에 뜨는 모습을 보고 그 감동을 잊을 수 없었다고 했다. 불국사 건축을 기획하고 감독한 신라 김대성의 탁월한 예술적 조형감각에 감탄할 수밖에 없었다는 소산 화백이야말로 정작 오늘날 환생한 김대성이 아닌가?

소산 화백과 불국사에 관해 흥미로운 대화를 나누던 중 귀를 쫑긋하게 한 것은, 일찍이 어느 누구 전문가에게서도 들어볼 수 없었던 색다른 시각 때문이었다. 불국사 기단 석축에는 동북아시아에서도 주로 우리나라 건축물에만 보이는 자연석을 가공 없이 맞물리게 구축한 그랭이 공법을 엿볼 수 있었다. 이 불국사의 대웅전 일곽과 극락전 일곽, 그리고 회랑 아래 길게 이어진 석축의 모습이 마치 용(龍)이 불국사를 감싸고 있는 듯하다고 소산 화백은 강조했다.

1년 동안 소산 화백은 불국사에 머무르면서 이곳 구석구석의 문화유산뿐만 아니라 자연현상을 관찰한 결과 직관적으로 불국

사를 반야용선(般若龍船)으로 본 것이다. 솔직히 그 이야기를 듣고 깜짝 놀라지 않을 수가 없었다. 세계에서 하나밖에 없는 이형석탑(異形石塔) 다보탑을 조명하는 특집 다큐멘터리 〈다보탑〉 기획을 위해 불국사에 대한 조사연구를 하면서, 불국사가 동해로 향하는 반야용선(般若龍船)이 아닐까 하는 상상을 하고 있었는데, 소산 화백에게서 그런 이야기를 들었으니 놀랄 수밖에.

한국 사찰의 법당 구조를 유심히 살펴보면 법당 전면 바깥쪽에 용두(龍頭)를, 안쪽에 용미(龍尾)를 장식한 경우와 건물 앞쪽에 용두를, 뒤쪽에 용미를 장식한 경우가 있다. 이때 용두(龍頭)는 극락세계를 향해 가는 반야용선(般若龍船)의 선수(船首)를 상징한다고 한다. 불교에서 반야용선은 사바세계에서 피안(彼岸)의 극락정토로 건너갈 때 타고 가는 상상의 배를 말한다. 그런데 소산 화백은 탁월한 직관력으로 불국사를 반야용선으로 본 것이다.

소산 화백의 날카로운 신라문화에 대한 관찰력은 포석정(鮑石亭)에서도 엿볼 수 있다. 일반적으로 포석정은 유상곡수연(流觴曲水宴)을 하던 석조 유구의 모습이 마치 전복처럼 생겨서 포석정이라는 이름으로 불린다고 알려졌다. 경주세계문화엑스포 개최 기념 해외특집 다큐멘터리 〈포석정(鮑石亭)〉 제작 경험을 토대로 소산 화백을 만나면, 중국 절강성 소흥의 난정(蘭亭) 왕희지 유상곡수연(流觴曲水宴)에서부터 오늘날 전승되고 있는 일본의 모월사 유

상곡수연에 이르기까지 중국과 일본을 넘나들며 포석정에 대한 이야기를 빼놓지 않았다. 하루는 소산이 그의 작업실 인근 식당에서 점심을 마치고 경주 남산을 바라보며 "포석정의 유래는 포석정의 돌 유구가 전복처럼 생겨서가 아니라, 저기 보이는 경주 남산 골짜기의 모습이 흡사 전복을 닮아서 포석곡(鮑石谷)이라 불리어 왔기 때문에 전복처럼 생긴 포석곡 골짜기에서 포석정의 이름이 유래됐을 것이다."라고 하지 않은가? 그 말을 듣고 포석곡 골짜기를 보니 영락없는 전복의 모습이다. 이렇듯 소산 화백의 사물에 대한 관찰력과 영감, 그리고 직관력은 매우 뛰어났다.

또한 소산 화백의 정체성이라고 할 신라정신이나 한국 정신은 끊임없는 관심과 연구에서 비롯됐다고 본다. 소산 화백을 경주 작업실이 아닌 대학교 세미나실에서 만난 적이 있었다. 2009년 10월 24일 영남대학교 범부사상연구회가 〈凡父 金鼎卨研究會 學術세미나-新羅-慶州-花郞精神 發掘의 先覺者 凡父 金鼎卨의 思想世界를 찾아서〉라는 주제로 학술세미나를 개최한 장소에서였다. 소산 화백이 신라정신을 가다듬기 위해 관심을 가지고 있는 범부(凡父) 김정설(金鼎卨)은 누구인가? 범부 김정설(1897~1966) 선생은 우리에게 잘 알려진 소설가 김동리(金東里)의 맏형이다. 경주 출신의 범부 선생은 동서양의 종교와 철학을 종횡으로 꿰뚫을 만큼 심오한 사상세계를 갖추고 있었던 천재 사상가로 알려졌다.

일제강점기에는 김동리 소설 『등신불』의 산실인 경남 사천 다솔사 주지였던 독립운동가 효당 최범술 스님은 일제의 눈을 피해 범부 선생의 전 가족을 다솔사와 그 근처에 기거하게 도움을 주었다. 당대 지식인들의 거점이었던 다솔사에서 범부 선생은 당대의 지식인들과 폭넓은 교류를 했으며, 이를 통해 자신의 학문적 이론을 정립하게 되었다. 일제강점기라는 당시의 시대적 환경과 맞물리면서 민족적 자아를 형성한 후, 더 나아가서는 향후 해방을 맞이하는 우리 국민들이 어떠한 정신 혹은 이념을 가지고 살아가야 하는가까지 생각하게 된다.

범부 선생의 제자였던 시인 미당 서정주는 세상을 떠난 그를 위해 쓴 조시(弔詩) 가운데 "하늘 밑에서는 제일로 밝던 머리"(『신라의 제주 가시나니』)라고 범부 선생을 평한 적이 있다. 김지하 시인도 '현대 한국 최고의 천재라고 생각한다'며 1990년대 이래 강의, 대담, 글을 통해 기회 있을 때마다 범부 선생을 언급하고 있다.

범부 선생은 우리나라 샤머니즘에 주목하고 '동방(東方)'으로 귀결하는 맥락에서 신라의 화랑, 풍류도 정신을 현대적으로 재평가하고, 그런 논의를 바탕으로 '국민윤리'를 구상하는 등 풍류도(風流道) 및 동방 등의 주요 개념들과 동방학(東方學) 연구의 방법론을 정립했다. 범부 선생은 신라-경주-화랑 개념의 중요성을 부각시킨 선각자라고 할 수 있다.

이 세미나를 계기로 소산 화백을 만날 때면 눈으로 보이는 문화유산뿐만 아니라 눈에 보이지 않는 무형의 정신까지 거론하게 됐다. 범부 선생이 강조하고 있는 신라정신과 한국정신을 오늘날 어떻게 이어 나갈 것인가하는 밑도 끝도 없는 고민을 나누다가, 결국 범부 선생과 효당 스님의 숨결이 살아 있는 다솔사를 직접 찾아가기로 했다.

경남 사천 다솔사에서 소산 화백과 1박 2일 템플스테이를 했다. 독립운동가이자 정치가이며 교육자로서 특히 한국 다도의 선구자로 이름난 효당 최범술 스님, 범부 선생, 만해 한용운 스님과 함께 있던 김동리가 소신공양에 대한 이야기를 효당 스님에게서 듣고 소설『등신불』을 쓰게 된 사연을 되새기기도 했다. 그분들이 민족의 장래를 걱정했던 역사의 현장에서 소산 화백은 스케치북을 꺼내 열매와 꽃이 만나는 실화상봉수(實花相逢樹) 차나무꽃을 그리며, 우리는 지금 어디로 가고 있으며, 무엇을 해야 할 것인가를 자문해 보는 성찰의 시간을 가지기도 했다.

소산 화백과 템플스테이를 하면서 인상 깊게 느낀 점은 열심히 기도를 한다는 점이었다. 새벽에 일찍 일어나 다솔사를 출발해 산내 암자인 미륵불을 모신 봉안암까지 갔다 오는 도중 봉명산 정상에서 쉬게 되었는데, 소산 화백은 30여 분간 바위에 정좌해 계속 묵상기도를 했다. 천주교 신자로서 세례명이 바오로인

대구MBC TV 〈문화요-현묵(玄墨)을 찾아, 소산 박대성 화백〉
2010년 4월 23일 방송

소산 화백은 화가로서 최고의 경지에 오른 대가이지만, 절대자에
게 겸허한 자세로 경건하게 기도하는 모습에서 그의 작품이 인간
의 경지에서 나온 것만은 아니라는 생각이 들었다.

이렇게 가까이서 소산과의 잦은 만남을 통해 언젠가는 완숙한
소산 화백의 작품세계를 방송으로 알릴 필요가 있겠다고 느낄 무
렵, 마침내 소산이 대구에서 전시회를 하게 됐다. 이번에는 후배
PD에게 권유해서 2010년 4월 23일에 방송된 대구MBC TV 「문
화요」라는 문화 프로그램에 〈현묵(玄墨)을 찾아-소산 박대성 화
백〉이란 제목으로 소산 화백을 소개했다. 소산 화백과 첫 만남

이후 오늘날까지 25년 동안 소산 박대성 화백은 대구MBC를 통해 세 차례 전파를 탄 셈이다.

"먹과 종이 그리고 물의 조화, 전시장 벽면을 가득채운 대형 화폭에서 신라 천년고도가 되살아난다. 풍광 속에 녹아 있는 자연의 생명과 역사적 문화유산들, 그 속에서 먹은 온전히 제 빛을 발하고 있다. 오로지 먹 하나로 흑과 백 사이 수없이 많은 색을 표현해 내고 있는 산수화의 거장 소산 박대성 화백, 수많은 역경과 고난을 딛고 반세기 우리 문화유산의 예술적 가치를 화폭에 담아 온 그는 수묵의 깊고 오묘한 세계에 매료돼 50년 화업의 길을 걸어 왔다. 10년 만의 대구 나들이 전시회에서 경주의 숨결이 느껴지는 소산의 작품들에는 한국화의 경계를 확장시켜 온 그의 정신이 담겨 있다. 소산 박대성 화백은 먹의 함축된 에너지로 침체된 한국화에 새로운 힘을 불어 넣을 것이다."

– 대구MBC TV 〈문화요–현묵(玄墨)을 찾아,
소산 박대성 화백〉 중에서 2010년 4월 23일 방송

소산 박대성 화백의 말에 의하면 세계 미술의 추세는 굳이 순위를 매기자면 1위부터 6위까지 수묵화가 차지하고 서양미술은 7위와 8위에 위치한다고 한다. 그가 늘 힘주어 말하는 것처럼 이제 우리의 시대, 정신의 시대가 도래했다.

소산 박대성 화백의 화업(畫業) 반세기를 맞아 과거, 현재, 미

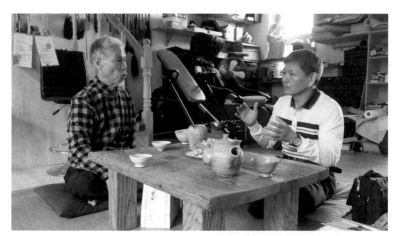
경주 작업실에서 소산 박대성 화백과 공재성 대구MBC 국장
2016년 4월 22일

래가 공존하는 실크로드의 동단(東端) 경주에서 신라 정신을 바탕
으로 한 소산 박대성 화백의 열화와 같은 화풍이 한국을 넘어 세
계로 뻗어 나가기를 기대해 본다.

금강역사의 팔뚝

권기윤(안동대 교수)

　소산 박대성 화백은 힘이 장사이시다. 마음의 힘이 그렇고 팔뚝의 힘 또한 그렇다. 굳이 추사 선생에 비기지 않더라도 열 장의 벼루에 구멍을 내고 천 자루의 붓을 닳게 하셨으니 자연 금강역사의 팔뚝을 닮지 않을 수 있겠는가? 게다가 통찰력과 실천력을 타고나신 분으로 보인다. 그래서인지 물상(物象)과 사태(事態)의 요체를 파악하는 데 아주 놀라운 혜안을 드러내 보이신다. 간명한 백묘(白描)로 사람의 마음을 꼼짝없이 사로잡는 기량은 차마 남이 시늉하기 어려운 대목일 것이다. 이처럼 그림에 있어서나 일상의 언행에 있어서 군더더기가 없고 주제가 명확하다.

　화백을 처음 뵌 것은 나의 개인전이 열렸던 1993년 금호미술관에서였다. 귀한 걸음을 하셔서 격려해 주시니 감사하기 이를

데 없었다. 그런데 근원 김양동 선생님께서도 함께하신 그날 저녁 밥 자리에서 황망하게도 화백의 호칭을 "형님"이라 부르라 하신다. "선생님"이라 부르던 것을 고쳐 부르기가 여간 어렵지 않았다. 그래서 조건을 하나 달자고 넉살을 부렸다. 무엇인가? "앞으로 제에게 술을 넉넉히 사주기로 하신다면 좋습니다!"

그로부터 여러 만남이 이어졌다. 주로 전시장에서 뵐 수 있었지만, 서울 평창동 옛 자택에서 묵은 적도 있고, 봉화 청량산과 경주 남산 등 경치 좋은 여러 곳에 사생을 따라나서기도 했다. 그때마다 술이 있었지만, 그보다는 대화를 통해 깨달음을 얻는 것이 더 즐거웠다. 서법(書法)과 그림이 결합되어야 할 필연성을 늘 강조하셨으며, 무구청정(無垢淸淨), 독립자존(獨立自存)의 마음가짐을 내려놓으신 적이 없었다. 경주 삼릉 맞은편에 화실을 옮겨 지으신 때에는 조경에 대한 조예까지 한층 멋지게 드러내 보이셨다. 근처에 다시 화실을 옮겨 지으신 오늘까지도 변함없는 모습, 곧 창작을 위한 식을 줄 모르는 열정과 깊은 신앙심으로 나날을 보내신다. 언제 찾아뵈어도 전에 없던 신작을 펼쳐놓고서 방문객을 맞으신다.

여러 해 지난 일이다. 몇몇 일행과 함께 안동에 오셨다. 형님이 오셨으니 비싼 음식은 아니더라도 딴에는 별미를 드시게 하고 싶었다. 은어 조림을 하는 집으로 모셨다. 즉석에서 지어내는 냄

비 밥이 따뜻하고 곁들여 내는 청국장 또한 숟가락을 넣을 만하다. 그렇다고 해도 염려할 바가 없지는 않았다. 주인아주머니의 말투가 문제였다. '욕쟁이 할머니' 수준으로 투박하기가 음식 맛과는 아주 큰 대조를 이룬다. 친절에 익숙한 타지 사람에게는 결코 즐거운 기분일 수 없다. 그래서인지 무언가 오해가 생겼다. 식사 후 길을 나서면서 하시는 말씀, "이제 형 아우 그만하자!"

난감하기 짝이 없었다. "형님"이라 부르기도 어려웠는데 그럼 이제 무어라 해야 하는가? 다시 "선생님"이라 할 수도 없는 노릇 아닌가. 아무래도 나의 불찰이 있었던 것 같다. 주인의 말투가 아니라 무언가 아우답지 않음이 있었던 모양이다. 즉답을 해야 할 상황이므로 그것이 무엇인지는 나중에 알아보기로 했다. 그래서 얼른 결정을 내렸다. 형님이 맘대로 하시면 나도 맘대로 하겠다. "저는 형님 아우 계속하겠습니다!"

백산 안병걸 교수와 함께 화백의 경주 화실에 찾아간 것 또한 어느덧 몇 해 전 일이 되었다. 쌀 막걸리를 함께 마시면서 눈앞의 신작에 도취하여, 문득 화백의 움켜쥔 주먹을 보여 달라고 여쭈었다. 평소 붓을 꾹 움켜쥐고 사용하는 이른바 '악필법(握筆法)'을 주장하신 터였기 때문이다. 과연 화백의 주먹은 천하의 주먹, 금강역사의 그것이었다. 놀라움을 감추지 못하고 사진을 찍어 두었다. 형님께서 드디어 크게 웃으셨다! 비로소 여기에 소개한다.

신라인 소산 화백과 함께한 행복한 세월

권영길(경주시의회 의장)

나는 어린 시절부터 그림을 좋아했다. 그림 사랑은 결국 그림 수집으로 이어졌다. 하지만 박봉의 공무원 월급으로는 좋은 그림을 살 수 없었다. 화가들을 부지런히 찾아다녔고, 그들로부터 창작의 뒷이야기도 들을 수 있어 좋았다. 처음엔 동양화 계열의 화가들이 좋았고, 또 그들의 작업실에서 번지는 먹 냄새가 너무 좋았다. 어느덧 40년의 세월이 흘렀다. 내가 즐겨 만난 화가들은 송수남, 이열모, 김동수, 오용길, 이왈종, 문봉선, 김호석, 정종미 같은 화가들이었다. 그리고 서양화가로는 고영훈, 오치균, 안창홍, 장이규, 이원희, 김성호 등이며 화가들과 만나는 시간은 너무 즐거웠고, 또 하나의 세계와 만나는 것 같았다.

한때 나의 미술사랑은 그야말로 저돌적일 정도였다. 공직에

있으면서도 주말마다 상경하여 미술관이나 인사동 화랑가를 순례했다. 동산방, 대림화랑은 물론 현대화랑, 가나화랑, 선화랑 학고재 등을 즐겨 찾았다. 그야말로 단골 관객이 되어 주말의 전시장을 즐겼다. 그러다 보니 새롭게 화가들과도 친해졌다. 당시 내가 좋아했던 화가는 오치균이었다. 그의 그림 〈경주 바위〉를 바라보고 있노라면 근심이 다 사라질 정도로 좋았다. 고영훈 화가와도 가깝게 지냈다. 나는 그의 화실을 자주 방문했고, 그 또한 경주 우리 집을 찾아주었다. 하지만 그의 작품값은 너무 비싸 입수할 수 없었다. 그러던 어느 날, 내가 가지고 있었던 우물전을 화실 지을 때 주었더니 답례로 대나무 그림 한 점을 받았다. 고마운 일이었다. 문봉선은 그의 아이들이 서너 살 때부터 알게 되었는데 벌써 대학을 졸업한 나이가 되었다. 작가로서 대성을 기대하게 하는 수묵화가이다. 역시 인물화의 달인인 김호석 화가와도 가깝게 지내고 있다. 많은 화가와 교유하게 되니 나의 인생은 풍요로워지는 것 같았다.

그러한 분위기 속에서 나는 자연스럽게 소산 박대성 화가를 만나게 되었다. 정말 전설적인 인물을 만나는 것 같았다. 잘 알려졌다시피, 소산은 정규 교육제도와 무관했고, 게다가 전쟁의 상처로 왼쪽 팔까지 잃는, 그야말로 악조건 속에서 일가를 이룬 화가였다. 이에 나는 각별한 관심을 둘 수밖에 없었다. 나는 소산

화백과 호형호제하면서 30년의 세월을 보내고 있다. 소산과 나는 함께 자고 먹으면서, 또 전시장을 다니면서, 함께 지낸 시간이 너무 많다. 소산과 여행도 많이 다녔다. 청도 그의 고향은 물론 이왈종 화가가 사는 제주도도 여러 차례 동행했다. 나는 소산을 통하여 화가의 진면목을 알게 되었다. 한마디로 행복한 시간을 보낼 수 있었다.

그러던 어느 날 소산은 서울을 떠나 작업장을 경주로 옮기겠다고 말했다. 나는 그와 함께 집 구하러 경주의 구석구석을 다녔다. 작업환경을 위해 좋은 곳은 어디일까. 처음에는 최부자집 동네 교촌의 한옥에 자리를 잡았다. 하지만 그곳은 저잣거리여서 방해꾼이 많았다. 결국 그는 고심 끝에 남산 소나무 숲 자락의 삼릉에 정착했다. 그는 아담한 화실을 짓고, 커다란 유리창문 밖으로 소나무 숲을 관상하면서 작업했다. 소산이 경주에서 정착하게 되니 자연스럽게 그와 함께하는 시간이 더 많아졌다. 출근하기 전이나 혹은 퇴근하면서 그의 화실에 들릴 수 있게 되었기 때문이다. 그가 붓을 들고 제작에 몰두하는 장면을 보고 있으려면 나 또한 괜히 숙연해지곤 했다. 그러다 대화의 문을 열게 되면 예술가만이 할 수 있는, 아니 일가를 이룬 대가만이 할 수 있는, '어록'이 쏟아져 나왔다. 몸으로 터득한 철리는 정말 촌철살인 그 자체였다. 작품 감상 외에 깨달음 한 수까지 얻게 되니 소산을 향하는

존경의 뜻은 더욱 깊어져 갔다.

　경주에 소산미술관 건립 움직임이 있을 때, 내심 무척 반겼다. 하지만 지역 작가들과 갈등 구조에 놓이게 되어 너무 안타까웠다. 나는 최선을 다해 거중조정 역할을 자임했지만 뜻대로 되지 않았다. 솔거미술관이라는 좀 생뚱맞은 이름으로 미술관이 개관되었지만, 그런대로 나는 예산 편성 등 지원을 아끼지 않으려 했다. 소산의 작품 기증은 경주에 거룩한 보물창고 하나를 선사한 것과 다름없다. 향후 시간이 흐를수록 소산의 작품은 진가를 발휘하게 될 것이며, 그때 가서 작가에 대한 예우가 허약했음을 후회하게 될지 모르겠다. 경주시에 소산이라는 보배가 존재한다는 사실, 이처럼 신바람 나는 일이 또 어디에 있겠는가. 경주시는 소산을 주목할 필요가 있다. 수묵화의 달인, 소산의 예술세계는 그야말로 역사적이고 국제적이기 때문이다.

　나는 소산의 그림을 10점 정도 가지고 있다. 상당수는 미술품 경매시장에서 사들인 것이다. 소산의 초기작품은 가격이 헐했고, 아니 정당 대우를 받고 있지 않은 것 같아 경매에 열심히 참여한 결과물들이다. 나라도 확보해 놓지 않으면 정말 뒷골목에서 굴러다닐까, 걱정되었기 때문이다. 그렇다고 초기작이나 소품만 가지고 있는 것은 아니다. 도자기를 그린 대작도 나의 수집목록에 포함되어 있다. 소산 작품을 음미하고 있으면 다른 세상의 소리

가 들리는 듯하다. 경주 남산의 소나무 숲을 그린 작품에서 소나무 숲의 바람 소리와 솔향기를 느낄 수 있다. 역동적 필력으로, 그것도 사실적으로, 혹은 대담한 적묵(積墨)으로, 펼쳐놓은 수묵의 세계는 확실히 소산진경(小山眞景)의 압권이라 할 수 있다. 70대에 이르러 소산의 필력은 글자 그대로 신필(神筆)인 것처럼 자유자재의 경지에 오른 듯하다. 신라인이라고 자호(自號)하면서 신라정신을 화면에 구현시키는 것을 옆에서 지켜보고 있노라면 정말 소산은 경주의 보배라고 여겨진다.

2006년 9월 국립경주박물관에서 〈천 년의 황금도시 경주〉라는 이름의 전시(북촌미술관 기획)가 개최되었다. 천 년 고도 경주의 풍광을 소재로 한 기획전이었다. 당시 참여작가는 20여 명, 그 가운데 나는 이열모, 김동수, 박대성, 오용길, 문봉선, 권기윤, 김성호, 이정, 김종수, 이원희, 장이규 같은 작가를 추천했다. 이들은 오늘날까지 가깝게 지내고 있는 화가들이다. 당시 큐레이터는 도록 글에서 이렇게 썼다. "권영길 의원님에게도 무한한 존경과 감사를 드린다. 권영길 의원님은 명색이 큐레이터인 본인이 부끄러울 정도로 전 방위에 걸친 문화와 미술에 대한 깊은 애정으로 이 전시가 진행되는 데 있어서 수많은 어려움을 해결해 주셨다. 더구나 '경주'에 관해서는 그 누구도 따르지 못할 깊은 애정과 안목으로 이번 전시에 참여한 대부분의 작가 한 사람 한 사람을 위해

직접 작업 장소까지 동행하는 수고와 번거로움까지도 아끼지 않으셨다(이승미)." 과분한 칭찬이어서 민망하지만, 나의 그림 사랑과 경주 사랑은 위의 언급에서 크게 벗어나지 않는다고 믿는다.

미술사랑 40년. 이제 세월도 제법 많이 흘렀다. 화가와 함께한 세월이었기에 나의 삶은 풍요로웠다고 자부할 수 있다. 그동안 화랑가를 꾸준히 순례했고, 또 『계간미술』(현재 『월간미술』) 시절부터 미술잡지를 꾸준히 구독했기에 미술계 사정은 웬만큼 이해할 수 있게 되었다. 더불어 옥션이 생긴 이후 나는 경매도록을 모두 보관하고 있다. 이 경매도록은 미술 교과서이기에 충분했다. 경매를 통하여 미술시장의 흐름, 특히 작품가격까지 짐작할 수 있게 되니 시골에서 살고 있는 나 같은 경우는 정말 귀중한 자료라 할 수 있다. 세월의 축적만큼 나의 그림 수집도 쌓이게 되었다. 물론 섭치도 많다. 초기의 입문 단계에서는 일종의 학습비처럼 초보자 흉내를 내었기에 그 같은 결과로 이어졌다. 안목이 없을 때의 결과물, 이 또한 공부 재료라 할 수 있다. 글쎄, 현재 내가 가지고 있는 작품은 제법 많다고 생각한다. 비록 고가품은 아니라 할지라도 내 나름대로 그림을 즐겼고, 화가와 동행했고, 또 다른 세계를 지니고 있었으니, 이는 행운이라 할 수 있겠다.

그렇다고 나는 광적(狂的)인 수집가이거나 애호가라 할 수 없다. 정조(正祖)의 부마였던 홍현주(洪顯周)는 서화취미에 대하여

이렇게 말했다.

"내가 평소에 달리 좋아하는 바가 없지만, 오직 그림에 대해서는 벽(癖)이 있다. 옛 그림이라도 마음에 드는 것을 보면, 비록 찢어진 화폭이고 망가진 두루마리라고 해도 반드시 후한 값을 치르고 구매하여, 목숨처럼 애호하였다. 누군가가 좋은 그림을 가지고 있다는 말을 들으면, 마음을 다해 반드시 가져왔다. 눈으로 보고 마음에 융화되어 아침 내내 보고도 지루한 줄 모르고, 밤을 지새우고도 피곤한 줄 모르며, 먹는 걸 잊고도 배고픈 줄 모른다. 심하도다. 나의 벽(癖)이여!"(『淵泉全書』제7)

홍현주의 그림 애호에 비하면 나는 부끄러울 따름이다. 그림을 목숨처럼 좋아했다니! 대단한 경지가 아닐 수 없다. 그러니까 그림을 보고 있노라면 밤을 지새워도 피곤한 줄 모르고, 또 밥을 굶어도 배고픈 줄 모른다고 했다. 정말 그림을 좋아하려면 이 정도의 수준은 되어야 하지 않을까. 홍현주가 김홍도의 그림을 많이 가지고 있었던 이유도 이해될 만하다. 안목이란 단어의 의의를 생각하게 한다. 나는 이런 점에서 역시 아마추어 수준을 벗어나지 못하는 단순 취미인에 불과한 것 같다. 그래도 나의 인생에 소산과 같은 거목이 있다는 것, 이를 어찌 자랑하지 않을 수 있으랴. 그의 화업 50년을 축하하면서 국제무대에서 크게 각광 받는 날이 빨리 도래하기를 기대할 따름이다.

천 년을 보는 이인이 아니실까

권오신(전 국제로터리 3630지구 총재)

　70년대부터 내가 본 소산 박대성 화백 그림은 매일 봐도 물리지 않는 그림이었다. 먹향이 진동할 것 같은 그림들은 예쁘게 단장한 것이라기보다는 잘생긴 아름다움의 표현이라고 말하고 싶다. 그림 앞에 서기만하면 작은 떨림 현상이 밀려온다.

　소산 화백을 70년대부터 알았다. 당시 아동문학으로 전국에 이름을 떨친 손춘익(1940~2009) 선생과 수필가 빈남수(1927~2003) 선생, 대구 화실에 들락거렸던 권동수(76, 전문서화 소장자) 씨로 인해 알게 되었으나 시간싸움을 해야 했던 나의 직책(포항문화방송 보도국 데스크)으로 인해 지근거리에 서지는 못했다.

　내륙(경북 청도)에서 소년기를 보내신 소산 화백이 당시만 해도 쪽빛 바다가 끝없이 펼쳐지는 동해바다가 좋았을 것이다. 특히

친구 사귀기를 좋아하고 술 인심이 넉넉하기로 소문이 난 손춘익 빈남수 선생과는 밤새움이 잦는 등 죽이 맞았다는 얘기들을 여러 차례 들었다.

70년대 말까지의 포항은 지금처럼 커진 도시가 아니다. 선생께서 1974년 29살 나던 해 1년간의 타이완 고궁박물관 수학을 마치고 돌아왔을 즈음부터, 포항을 찾는 발길이 부쩍 잦아졌다. 포항 시내 육거리 부근에서 통대구 서너 마리를 무쇠 가마솥에 넣고 푹 고아 내는 대구탕 전문집 죽림식당에만 가면 전날 숙취를 풀기 위해 모인 술꾼들이 연신 "어, 시원하다!"를 추임새로 넣는 모습들을 쉽게 만날 수 있었다. 그분들이 가장 단골이셨다. 운이 좋은 날은 이 집 안노인이 넣어준 대구머리를 쭉쭉 빠는 행운도 따랐다.

과메기가 지금처럼 알려지지 않았을 시기다. 지금은 꽁치 과메기지만 그때는 청어 과메기의 담백한 맛에 미식가들이 홀려 있을 시기다. 씹을수록 고소한 맛이 우러났던 아나고 회 맛에 취할 나이들이었다. 포항시 학산동 수협 물량장 주변엔 산더미로 쌓인 쥐치 더미에서 썩는 냄새가 도시를 뒤덮었을 시기여서 술 인심, 해산물 인심이 늘 풍족했던 어촌 모습이 좋았을 것이다. 늦은 가을까지 갯바위에 붙어 화려한 남색 꽃을 피우는 해국(海菊)은 먹색의 강렬함을 초월했다.

이 시절부터 소산 화백의 그림은 분명 달랐다. 문화부 쪽에서 한 삼 년 일해 본 경험이 있어 동서양화, 서예, 조각을 접하는 기회가 많기도 했었다. 70년대 포항은 바다와 쇠를 다루는 신흥 공업도시에다 해병대의 도시여서 어두운 면이 많은 반면 정서적인 면은 별로였다.

문화예술의 불모지대(不毛地帶)라는 가십성 기사를 정오 뉴스에 내보냈다가 1960년 포항에서 민선시장을 지내고 문화 지킴이로 자처하셨던 지역유지로부터 혼이 난 기억은 지금도 생생하다. 그때 처음으로 본 그림이 사계를 담은 소산 화백의 8폭 화첩이었다. 먹 선이 강해 그림 분위기가 조금은 어둡게 느껴지긴 했으나 대가의 필력이 보이는 작품성이 단박에 표현된 수작이었다. 추상의 멋이 잔뜩 들어간 분청사기 그림도 그때 보지 않았나 싶다.

중앙일보가 주관했던 중앙미술대전에서 대상(1979, 상림(霜林))을 수상하시고 중앙화단 출입이 잦아지면서 포항 걸음이 뜸해진 것으로 기억된다. 그렇지만 소산의 그림을 더 자주 만났다. 1990년대 말쯤이다. 경주 배리 서남산 화실 시대가 열리기 훨씬 이전이 아닐까 생각된다. 경주 성건 시장 부근에서 내과 개업의였던 권창운 박사(내과전문의, 작고)가 하늘로 날 것 같은 한옥 골기와 집을 짓고 경주, 포항, 대구 일대에 사는 안동 권문들을 초청, 집

들이 겸 차[茶]회를 연 적이 있었다. 그날 권 박사의 자랑은 이 랬다. "우리 집의 자랑은 골기와집도 아니고 찻사발도 아니다. 대 청마루 안쪽에 걸린 저 그림이다."면서 소산의 200호 크기 삼릉 소나무 숲 그림을 소개했었다. 소나무의 먹색이 한층 강해진 이 미지가 다가왔다. 소산의 이 그림이 다시 보고 싶어 한 달 후쯤 당시로서는 먹기 힘들었던 중국 8대 명차 반열에 올랐던 철관음 (鐵觀音)을 마시고 싶다는 핑계를 대고 다시 들른 적이 있었다. 좀 처럼 마시기 힘든 철관음의 차향[茶香]에 묻히고 그림에 묻히고 인심 넉넉한 주인 부부의 정에 묻혀 반나절을 보내었다.

그때까지 내가 본 소산의 그림이 소품 위주였다면 이때부터 100호 크기에 먹색이 강렬한 그림을 보는 눈이 열렸다고 보면 될 것 같다. 사실 그 집 안주인의 다도 수준은 경주뿐만이 아니라 전 국적으로 알아주는 여류 다인(茶人)이시다. 지금도 차 생활에 일 심을 쏟는 것으로 알고 있다.

인연은 따로 있었던 것 같다는 말이 현실처럼 나타났다. 세계 적 작가의 명화를 화실에서 보고 직접 설명을 듣는다는 것은 보 통 행운이 아닌데, 이런 행운이 만년에 따를 줄은 나도 몰랐다. 국제로터리 3630지구(경북) 총재를 끝내고 The Rotary Korea 이사장(2012~2014)으로 자원봉사에 빠져 있을 때다. 고인이 되신 수필가이자 옛 언론계 동료였던 박원(1943~2014, 경주문인협회지부

장 역임) 선생과 함께 서남산에 화실을 짓고 능지기를 자청하셨던 소산 화백과의 해후가 30년이란 시간을 건너 이루어졌다.

화실에 가면 창작 활동엔 분명 방해되긴 하지만 객(客)으로서는 우리나라 최고 화가의 그림을 바로 옆자리에서, 그것도 해설을 들어가면서 볼 수 있고 늘 좋은 차를 얻어 마실 수 있으니 더없이 좋았다. 가끔은 살아있는 전설로부터 동서양 미술사 강론도 들을 수 있어 눈과 귀를 흠뻑 적시는 호사를 떨고 나올 수 있으니 자주 찾을 수밖에….

소산 화백은 보는 법이 완전 달랐다. 지금 솔거미술관에 걸린 불국사[雪國]를 그리기 훨씬 이전이 될 것 같다. 석가탑의 아름다움을 두고 늘 그렇듯이 탑과 적당하게 거리를 두고 그 아름다움에 젖어 있을 때, 소산 화백은 거적 대기를 깔고 밑에서 위로 쳐다 보고는 석가탑이 지닌 예술적 미는 물론 아사달의 마음까지 헤아려 세속인들과는 전혀 다른 독특한 시각을 갖는 돌출행동에 탄성을 지른 기억이 아직도 새롭다.

2010년 늦여름 수필가 박원(한국문협 경주지부장) 선생의 안내로 울산 반구대 바위그림(암각화, 국보 285호)을 답사한 적이 있다. 고래잡이 암각화를 보는 시각도, 천전리 각석벽화를 보는 시각도 완전히 달랐다. 대곡천 마을 협곡까지 올라온 집채 같은 고래를 잡기 위해 산에서 돌을 굴리는 선사인들의 모습을, 그의 숙명적

생의 도구인 팔 하나로 어찌나 실감나게 표현하시어서 그날로 천전리 선사 그림과 반구대 유적을 새롭게 인식했었다. 가로 9.5m 높이, 2.7m크기, 인위적으로 다듬어진 천전리 각석벽화에선 천년을 내다본 선사인의 생각을 읽고 대화를 나누는 신선이셨다.

소산 화백은 시대마다 해석을 달리하면서도 세상 사람들의 가슴에 아련히 남는 그림을 마지막으로 남기고 싶은 속마음을 이때 털어놓으셨다. 그날 좀 거북한 질문을 던져봤다. 마지막 그림이 어떻게 되겠느냐고. 답은 내 생각과는 영 딴 쪽에서 나왔다. 새벽 미사를 한 주도 빠지지 못하는 가톨릭 신자이신데도 "현세에 복잡하게 얽힌 일들을 정리하고 나면 무속의 세계를 그려 보고 싶다."고 하셨다.

경주 서남산 화실을 드나들면서 이 강렬한 먹선은 어디서 나왔을까. 언론인 특유의 의심이 숱하게 들었다. 한쪽 팔로 여기까지 오신 대가의 자존심이나 추억을 건드리는 것이 조심스러웠지만 물었다. 소산의 대답은 이랬다. 한국전쟁이 막 끝났을 무렵 초등학교에서 돌아오는 시간은 늘 금천리 하천 길을 혼자 걸었다는 것. 금천 냇가에서 버들피리 몸체에 길게 뿌려진 선명한 먹줄에 대해 많은 얘기를 나누었다.

그렇다. 소산 화백이 지금 죽자고 화선지에 뿌려내는 저 강렬한 먹선들은 우리 전통이기도 하지만, 고향 땅 청도 금천 냇가를

유영한 버들피리 먹줄의 추억이었을 것 같다고, 나름의 결론을 내렸다.

사실 그날 버들피리를 얘기하실 때 박원 선생이나 나나 그의 몸짓이 청도 금천 냇가에서 천렵을 하던 그 모습처럼 소년의 순진한 모습이어서 웃음을 참는 데 애를 먹었다. 시호시호(時乎時乎). 천년만년에 한 번 태어날 인물이다.

근역(槿域)의 화종(畵宗), 한국화(韓國畵)에
50년을 천착(穿鑿)하다

권정순(계명대 민화연구소 소장)

　민화 공부를 하면서 어려움도 많았고, 격려도 받았지만 소산
선생님을 만나고부터는 저의 공부는 아직 멀었다고 늘 생각했습
니다. 선생님이 살아온 이력은 눈물겹다는 것을 알았습니다. 그
래서 저는 소산(小山) 박대성(朴大成) 선생님을 우리나라 한국화의
종가(宗家), 즉 한국화의 종손(宗孫)이라고 생각합니다. 그래서 '근
역(槿域)의 화종(畵宗)'이라고 부르고 싶습니다. 선생님은 이름도
대성(大成)이라, 부모님이 태어날 때부터 크게 성공하라고 지은
것 같습니다.

　조선 후기에 예원(藝苑)의 총수(總帥)라고 칭하는 표암(豹菴) 강
세황(姜世晃) 선생은 시(詩)·서(書)·화(畵)의 삼절(三絶)일 뿐만 아
니라, 450여 수의 청담하고 우아한 시를 남긴 시인이자 문장가였

고, 물 흐르듯 유려한 독자적 행서체를 이룬 서예가였으며, 산수 · 인물 · 화훼 · 사군자 등 다양한 주제의 그림을 그린 뛰어난 남종문인화가이자 동시대의 대표적 화가들의 작품들에 평을 썼던 미술평론가요. 또한 고완품(古玩品) 등 옛 물건들에 조예가 깊었던 감식가이기도 하였습니다. 저는 표암 선생의 맥을 이어온 화가로 소산 선생을 꼽고 싶습니다.

저는 선생님의 전시한 도록 중에 중국 베이징에 위치한 중국미술관(中国美術館)에서 2011년에 전시한 도록과 터키 마르마라대학 공화국갤러리에서 2013년에 전시한 도록을 서재에 두고 늘 작품을 감상하며 보고, 또 보고 있습니다.

그리고 2009년 경주 세계문화엑스포 문화센터개관 '소산 박대성초대전'(2009. 4. 24~2009. 6. 30) 때에는 경주의 상징적인 신라 유적지를 중심으로 한 대작 위주의 테마 연작으로 200평 규모의 진경산수화를 보고 선생님의 위대한 화가임을 느꼈습니다. 특히나 전시장에 선생님이 수집한 고완품(古玩品), 즉 고려시대와 중국 송 · 연나라 때의 벼루 50, 화첩 30여 점을 보고 한 번 더 놀랐습니다.

화실의 당호도 불편당(不便堂)이라, 즉 "몸을 불편케 내돌려 정신을 가다듬겠다는 의지의 표현"이니 얼마나 좋은 당호입니까? 당호는 어쩔 수 없이 선생님의 신체조건을 떠올리게 합니다. 어

려서 팔 하나를 잃었으니 화가에게 팔이 하나 없다는 것을 애써 부각하는 언론의 선정성에 이제 진력이 났겠습니다. 그걸 자꾸 들추고 싶지는 않지만, 오늘의 선생님을 만드는 데 한쪽 팔이 없다는 그 불편은 커다란 몫을 담당한 게 틀림없습니다. 하루는 스승님께서 한쪽 팔로 그리시는 그림이 양팔을 다 쓰는 다른 누구보다도 강한 힘이 느껴져 나도 모르게 "선생님께서는 팔 하나에 모든 힘이 다 쏠려있어서 이렇게 대단한 필체가 나오는 모양입니다."라고 하자 선생님은 "그럼, 권선생도 팔 하나를 없애 쓰지?" 하시면서 껄껄 웃으셨습니다. 누구나 팔 하나가 없다고 모두 대가가 될 수 있는 건 아니지요.

선생님의 좌우명도 '불편을 즐기자'입니다. 현대인은 몸이 불편한 것이 문제가 아니라 정신이 불편한 사람이 더 많다. 특히 작가에게 있어 편리만 추구하다 보면 더는 발전을 기대하기 어려운데, 선생님께서는 일상생활도 그야말로 불편하게 살고 계십니다. 겨울에 선생님의 작업실을 방문하려면 우리는 두툼한 패딩과 털버선을 준비해야 했습니다.

불편한 몸으로 인해 겪은 신체적 고초, 좋지 못한 예술적 배경으로 인해 겪은 사회적 고초, 작품양식의 바람직한 변모를 위해 스스로 만든 고초 등 세 가지 고초, 즉 삼고에 시달리면서도 편한 타협의 길을 외면하고 불편함을 즐기며 살고 계십니다.

선생님께서는 하루 24시간 중 먹고 자는 최소한의 시간 외에는 그림에 몰두하십니다. 요즘도 "선생님은 작업실에 엉덩이를 붙여야 한다."면서 작업량을 지켜가고 있습니다.

선생님은 가톨릭 신자입니다. 게다가 일생을 함께해온 부인(정미연 여사)에 대한 지고지순한 부부애도 애틋하십니다. 화실 입구에 세워진 성모상은 서양화가인 부인이 직접 조각한 것으로 천주교 신자인 선생님(세례명 바오로)은 부인(세례명 데레사)과 성가정을 이루겠다는 각오로 세웠다고 합니다. 부인은 예술적으로도 서양화가의 시각에서 조언하는 화업의 친구이기도 합니다.

젊은 작가들에게 하늘은 반드시 붓질한 만큼 복을 내린다면서 시간을 허비하지 말 것을 충고합니다. 오늘이 있기까지 "몸으로 그림을 그리지 머리로 그리지 않는다."는 철칙을 실천해 온 노력하는 화가이십니다. 마지막 예술혼을 경주에서 불사르고, 잠자는 신라 천 년의 예술적 가치를 하나씩 작품으로 승화시켜 세계에 알리려는 원대한 꿈을 꾸고 계십니다.

선생님의 제자가 된 인연을 이야기하고 싶습니다. 선생님의 작품과의 첫 대면은 저의 기억으로는 세계문화엑스포 문화센터 개관 초대전에서 처음으로 선생님의 그림 앞에 섰을 때의 전율을 아직 기억하고 있습니다. 그때까지 알고 있던 한국화나 문인화와는 전혀 다른 감동으로 저를 사로잡았습니다. 그러나 그만큼 홀

룡하신 큰 화가이시니 나같이 먹물 그림을 그려보지도 못했고, 색깔로 표현하는 민화작가를 가르쳐주리라곤 생각도 안 했습니다. 워낙 대작만 그리시는 분이라 제자들에게 시간을 할애할 수도 없을 거라 미리 단정을 짓고서 그저 감탄만 하였습니다. 그 후에 우연히 경주 남산 아래 선생님의 화실인 불편당을 방문할 기회가 되었습니다. 거대한 고정창으로 내다보이는 천 년 고송들에 넋을 잃고 앉았을 때, 몇몇 젊은 분들이 부지런히 손님들을 위해서 차 준비를 하는 모습이 눈에 들어왔습니다. 제자일지도 모르겠다고 퍼뜩 스쳐 가는 생각에 살며시 다가가서 물어보니, 아니나 다를까 수년 동안 배워온 제자들이었습니다.

매주 토요일 경주국립박물관에서 수업을 하고 계신다는 말을 들은 후 가슴이 요동을 쳤습니다. 그때(4년여 전) 진작 물어볼 걸 하고 후회가 되었지만 이내 마음을 고쳐먹고, 아무 말도 아니 하고 바로 다음 토요일에 경주를 찾았습니다. 선생님의 수업을 받아서 문하에 들어가고 싶었습니다. 나는 그때까지 계속 민화를 오랜 세월 그려온 터라 한두 해면 웬만큼 할 수 있지 않을까 하는 생각은 큰 오산이었습니다. 모든 그림의 원천은 글씨에서 나온다며, 오랜 시간을 붓 잡는 법에 기초를 확실히 시키고 나서 선생님께서는 글씨를 쓰게 하셨습니다. 어쩌다 들르는 선생님의 화실에 갈 때마다. 어김없이 글씨를 수없이 쓰고 계시는 뒷모습을 보았

습니다. 그야말로 그림보다는 붓글씨 쓰기에 훨씬 더 많은 시간을 할애하십니다. 종일 붓을 놓지 않는다 할 만큼 집에 계실 때는 늘 붓글씨를 쓰셨습니다. 어언 선생님과의 인연이 5년여의 세월이 흘려갔습니다만 나는 아직도 초보자입니다. 더 열심히 공부하는 민화 작가가 되겠습니다. 오래도록 건강하시어 후학 지도를 해주시길 부탁드립니다.

고려시대에 학자, 문신, 역사가인 김부식(金富軾)이 지은 『삼국사기(三國史記)』의 백제본기 온조왕 15년 조에서 백제의 궁궐 건축에 대하여 '신작궁실 검이불루 화이불치(新作宮室 儉而不陋 華而不侈)'라는 글이 있습니다. 즉 "새로 궁궐을 지었는데, 검소하지만 누추하지 않았고, 화려하지만 사치스럽지 않았다."는 것이다. 이 검이불루 화이불치는 백제의 미학이고, 조선왕조의 미학이며 한국인의 미학입니다. 이 아름다운 미학은 궁궐 건축에 국한된 것이 아닙니다. 조선시대 선비문화를 상징하는 사랑방 가구를 설명하는 데 '검이불루'보다 더 적절한 말이 없으며, 규방문화를 상징하는 여인네의 장신구를 설명하는데 '화이불치'보다 더 좋은 표현이 없다고 생각합니다. 모름지기 오늘날에도 계승 발전시켜 우리의 일상 속에서 간직해야 할 소중한 한국인의 미학이라고 말하고 싶습니다. 저는 늘 수업을 받으면서 선생님의 삶이 '검이불루 화이불치(儉而不陋 華而不侈)'라고 생각합니다. 존경스러운 선생님 문

하에서 공부하게 됨은 커다란 행운이라 생각합니다.

화업 50년! 저에게 생각나는 글이 있습니다. 초서로서 중국의 왕희지(王羲之)에 버금간다는 구미 출신의 고산(黃孤) 황기로(黃耆老) 선생이 돌아가시니 율곡(栗谷) 이이(李珥) 선생이 지은 만사(挽詞)가 생각납니다.

醉墨甘觴五十年　취필(醉筆)과 미주(美酒)로 보낸 50년 세월,
却將豪氣困沈綿　그 호기(豪氣) 가지고도 그저 침체해 있었구려.
衣飜洛下千家酒　옷은 한양(漢陽)의 천 집 술에 얼룩지고,
筆染人閒萬竈煙　붓은 인간의 만 부엌 연기에 그을렸으며,
梅塢有春魂已返　매화밭에 봄 들어, 혼은 이미 돌아왔건만,
鶴汀無主月空圓　학의 물가엔 주인은 없고 달만 괜히 둥글구나.
緘辭一哭君知否　만사(挽詞) 한 수의 통곡, 그대는 아는지 모르는지,
立向南風淚似泉　남풍을 향한 곳에 눈물만 샘솟듯이 나는구나.

선생님의 화업 50년과 같이 고산 선생의 필업(筆業) 50년! 글씨나 그림은 50년은 갈고 닦아야 어느 정도 경지에 들어가나 봅니다. 선생님의 화업 50년을 축하드리며, 선생님의 얼과 철학이 담겨 있는 솔거미술관이 개관되어 많은 분들이 미술관을 방문합니다. 저가 제일 좋아하는 작품은 함박눈이 내리는 불국사 전경입니다. 지금도 눈에 아련하게 떠오릅니다.

냉골에서 그림 그리는 화가의 화업 50년

김관용(경북 도지사)

나는 젊어서부터 그림을 좋아했다. 그림과 함께하는 시간은 마냥 즐거웠다. 한때는 유화를 그려보기도 했다. 물론 그림 그리기는 쉬운 일이 아니었다. 이렇게 어려운 작업을 화가들은 어떻게 평생 동안 해낼까, 그런 의문이 들기도 했다. 창작의 길은 가시밭길이라고 하지 않던가.

화가의 꿈을 제대로 펼치지는 못했지만, 미술 전시장을 가거나 화가를 만나는 일은 즐거웠다. 구미시장 재임 당시의 일이다. 정수장학회 미술대전의 심사 날이었다. 심사위원 명단을 보니 '박대성'이라는 이름이 있었다. 쉬는 시간에 나는 심사장을 찾아 "박대성 어른이 누구냐?"라고 물었다. 나는 이미 소산 박대성 화백의 작품을 집무실에 걸어놓고 있던 참이었다. 이렇게 하여 우

리는 만났고, 그 만남은 계속 이어지게 되었다. 지사 직무를 수행하면서 틈이 생기면 소산 작업장을 찾기도 했다.

어느 추운 겨울날이었다. 경주 남산자락을 지나는 길에 소산 작업장을 방문했다. 소산은 그림을 그리고 있었다. 하지만 실내는 찬바람이 이는 냉방이었다. 왜 이렇게 냉골에서 그림을 그리느냐고 질문했다. 화가의 대답은 간단했다. "머리가 맑아야 작품이 나온다. 불을 지펴 실내가 따뜻해지면 좋은 그림이 나오지 않는다." 냉골에서 그림 그리는 화가. 나는 충격을 받았다. 손을 비비면서, 찬 공기를 안고, 그림 그리는 화가의 모습을 보면서, 놀라지 않을 사람이 어디에 있겠는가. 당시 나는 생각했다. 소산이야말로 진정한 작가이구나. 작품에 모든 것을 바치고 있는 화가이구나. 한마디로 소산은 내공이 대단한 작가라고 생각했다.

소산은 그의 작업실 이름을 불편당(不便堂)이라고 붙였을 만큼 '불편'을 선호한다. 쾌적하고 유복한 환경에서는 좋은 작품과 만날 수 없다는 원리를 몸소 실천했다. 물론 그의 신체는 불편한 구조라고 할 수 있다. 하지만 그는 난관을 극복하고 자신의 예술세계를 수립한 화가로 우뚝 섰다. 그의 작품은 '사람 내음'이 스며있으면서, 아니 품격 있는 고매한 정신세계가 녹아 있으면서, 드넓은 세계와 만나게 하는 요소가 담겨 있다. 불편을 통과하고 난 다음에 이룩한 내공, 그 내공은 소산 예술의 굳건한 토대라고 믿

는다.

소산은 베이징의 중국미술관에서 개인전을 개최했다. 천안문 광장 부근의 국가미술관에서 개최한 소산 전시는 그야말로 호랑이를 잡으려고 호랑이굴에 들어가는 것과 같았다. 이른바 '동양화의 종주국'에서 소산은 중국 화가와 겨뤄보고자 작심한 것 같았다. '현지에서 중국 화가와 겨루다니!' 결과는 대성공이었다. 중국 화가 운운의 걱정은 그야말로 하나의 기우에 불과했다. 소산의 수묵화는 중국을 포함, 세계 어느 곳에서도 보기 어려울 만큼 독자성을 확보하고 있었다. 과연 소산은 수묵화의 달인과 같았다.

지난 2013년 터키 이스탄불에서 '이스탄불-경주세계문화엑스포'를 대대적으로 개최했다. 세계적 관광 명소 이스탄불에서 펼친 행사는 세계인의 갈채를 받았다. 경주와 이스탄불의 협력관계는 새로운 지평을 여는 신호탄이기도 했다. 당시 여러 행사 가운데 하나로 소산 박대성 개인전도 포함되어 있었다. 전시 담당 기획자가 소산을 선정하여 추진한 전시였다. 당시 세계인은 소산 작품을 보고 "동양을 만나는 것 같다"면서 찬사를 아끼지 않았다. 소산 작품을 통해 신비한 세계를 만나는 것 같다고 했다. 수묵으로 펼친 회화세계를 보고 현지인들은 이색 체험을 맛보았던 것이다.

소산 작업장은 경주 남산자락에 있다. 소산은 경주의 보배라고 믿는다. 그의 예술세계를 대중과 공유하기 위해 나는 그의 미술관 건립 사업에 힘을 보탰다. 비록 우여곡절은 있었지만 미술관은 설립되었다. 이에 앞서 소산은 경북도와 경주시에 8백여 점의 작품을 기증했고, 이를 토대로 하여 경주엑스포공원에 솔거미술관을 건립할 수 있었다. 이 미술관은 경주의 보물로 빛날 것이다. 화업 50년, 이제 소산 예술의 연륜도 두터운 층을 쌓게 되었다. 그의 작품이 세계 무대에서 각광받는 날이 도래하기를 기대하면서 화업 50년을 축하하고자 한다.

탱자만 한 펜혹과 골프공만 한 근육

김서령(작가)

　인제 경주는 박대성의 도시다. 신라 천 년이 소산 박대성에게 녹아 흐른다. 아니 그에게 흘러들어왔다가 다시 흘러나갔다. 그 내용물이 바로 그의 작품이다. 경주에 박대성 미술관이 생긴 것은 그토록 자연스러운 일이다. 소산을 만난 지 10년이 훌쩍 넘었다. 예순이던 그가 일흔이 되었다. 그러나 그는 늙지 않는다. 이런 말은 우습지만, 그는 나이를 먹지 않는다. 나이란 게 묘해서 어느 순간이 되면 인간은 육체가 아니라 정신으로 노화한다. 새로움을 추구하고 매일 자기를 단련하는 정신은 쉬이 노화하지 않는다. 그림 그리기 시작한 지 50년이 되었다지만 나는 아직 싱그러운 박대성을 본다. 실제로 지난달 아내 정미연의 전람회장에 나타난 소산은 머리를 유행따라 치켜 깎고 몸에 딱 맞는 홀태바

지를 입은 청년이었다. 머리카락 빛깔로 나이를 따리는 건 촌스러운 짓일 뿐!

하루는 소산에게서 전화가 왔다. 대뜸 이렇게 묻는다.

"인간의 몸 중에서 가장 예민한 곳이 어딘지 아시오?"

난데없는 질문이지만 나로 말하자면 이런 대화가 매우 즐거운 족속이다.

대뜸 대답했다.

"손끝?" "허허~"

"혀?" "허허~"

"음~" "허허~이상한 상상하지 말고…. 그게 뭐냐 하면 바로 붓끝이라!"

"아니, 붓끝이 무슨 인간의 몸입니까?"

나는 분해서 외쳤다.

"그러니까 몸에 붓끝이 없는 인간은 인간도 아닌 거지. 손가락은 다섯이지만 붓끝은 수천 가닥이거든. 붓을 쥔 사람은 손가락 끝에 수천 개의 손가락을 달아놓은 거라고! 그게 한 올 한 올 감정을 실어 예민하게 떨리는데 그 맛을 알고 나면 기가 막히거든!"

세상에는 이런 말을 할 수 있는 사람이 있다. 손가락 끝에서 붓을 뗀 적 없이 50년을 한몸으로 살아온 사람만이 내뱉을 수 있는 언설이다. 그런데 그게 자기만 그렇다는 게 아니라 붓을 잡을

줄 아는 사람이면 누구나 그렇다는 것이다. 그는 일찍이 이렇게 설파한 적도 있다.

"배추장사를 하더라도 글씨를 써야 해. 인간이라면 누구나 붓을 들어야 해. 그게 인간성의 기본이야. 자기가 누구인지 들여다보고 인생의 본질을 깨닫자면 붓을 잡고 글씨를 쓰는 게 최고거든"

그림을 그리고 글씨는 쓰는 것이 일부 예술가의 전유물이 아니라 누구나 그렇게 살아야 한다는 것, 그래야 인생이 깊이를 획득한다는 것, 이 진리 하나를 이웃에 전파하는 것만으로 소산은 영웅이다.

그가 붓을 잡는 자세는 독특하다. 종이 위에 90도로 세우되 엄지와 검지로 붓대를 당기고 무명지와 약지로 붓대를 민다. 이런 지필법은 손아귀에 말할 수 없는 힘이 들어간다. 붓으로 종이 위에 글씨를 쓰는 것이 아니라 그만한 크기의 칼로 나무를 파내는 형국이다.

"한 스님을 만났는데 고려불화를 그릴 때는 붓을 그렇게 잡았다는 거야. 그렇게 붓을 잡으면 팔만대장경 수만 자를 써도 한 점 한 획 틀린 글자가 나올 수가 없다는 거지. 그 말을 듣고 나니 느낌이 팍 오데. 온몸과 정신을 붓대 안에 다 집어넣을 수 있는 동작이지. 이렇게 잡고 붓을 운용할 수 있으면 그때는 바윗덩어리라도 파낼 수 있는 힘이 붓에서 나오는 거지."

그는 필사적으로 글씨를 썼다. 잠자리에 들면 이불깃, 차를 타면 앞좌석 등받이, 남들과 이야기할 때면 왼손 엄지손톱 위에 끊임없이 글씨를 쓰고 또 썼다.

근기는 그의 힘이었다. 필사할 땐 추사와 모택동을 김생을 때려잡지 않으면 자신이 살아날 수 없다는 생각으로 매달렸다. 부처를 만나면 부처를 죽이고, 조사(祖師)를 만나면 조사를 죽이고, 나한(羅漢)을 만나면 나한을 죽여라, 였다.

오십 년 동안 붓을 쥐고 살아온 소산의 손. 무명지 둘째 마디 바깥쪽에 탱자알만 한 펜혹이 있고, 엄지와 검지 사이에 골프공 같은 근육이 생긴 그의 손이 그의 인생 전부이다. 더 말해 무엇하랴.

나는 사실 소산에 대해 할 말이 매우 많은 사람이다. 겉을 빙빙 도는 게 아니라 그에게 직입했고, 내면으로 첨벙 뛰어들어가 그를 인터뷰했다. 그의 불운, 그의 불구, 그의 불굴! 소산이 어떻게 세상과 맞서고 화해하고 극복했던지를 생생히 느꼈다. 그러나 돌아보면 모두가 사족이다. 다만 언젠가 내게 들려준 이 말, 이 몇 마디 문장만이 소산이 몸소 찾아낸 소박하고 엄연한 그의 진리다

"난 운명이란 말을 믿지 않아. 믿는 건 기도의 힘이지. 뭐든 저절로 오는 것은 아무것도 없는 거야. 지금 내게 온 것은 그게 뭐든 애타게 찾고 구하니까 온 것이지. 그렇게 찾아 헤매는데 하늘이라고 안 주시고 배기겠어?"

나무꾼이여, 선녀가 벗어 놓은 옷을 훔쳐도 무죄다
— 솔거미술관의 호수가 있는 창가에 서서

김영호(전 산업자원부 장관)

경주박물관에서 강연 요청 전화가 왔다. 의외의 요청이라 누가 나를 소개하느냐고 물었다. "박대성 화백을 비롯하여 몇 분의 소개가 있었다."는 대답이다. 그렇지 않아도 박 화백을 오랜만에 만나고 싶었고, 또 마침 장만기 회장으로부터 미술관 설립 소식도 들은 바 있어 잘됐다 싶어 쾌히 응낙했다.

경주박물관 강연을 마치고 경주문화엑스포공원의 야산에 자리 잡은 솔거미술관을 찾았다. 사실상 박대성미술관의 성격을 갖고 있지만, 지역의 이런저런 사정이 얽혀 우선 솔거미술관이라는 명칭으로 타협된 것 같다. 사실, 생존 중인 화가가 세계적 대가의 반열에 이르렀다 해도 공공 미술관에 전 작품 세계를 전시하고 기념하는 건 쉽지 않다. 한국의 문화 풍토에서는 더욱 그러하며,

이건 한국현대미술사상 하나의 사건이다. 개인적으로 박 화백과 친하다고 해서 일상적인 기분으로 쉽게 발을 들여놓을 수는 없었다.

산허리 호수가 내려다보이는 절묘한 위치에 미술관이 자리 잡고 있었다. 박 화백의 안내로 강석경 소설가 등과 함께였다. 건축가 승효상의 독특한 건축미가 돋보이는 미술관 안으로 빨리듯 들어갔다. 긴 복도를 지나 방마다 펼쳐진 소산 화백의 작품 세계로 천천히 빠져들었다.

수묵화 위주의 대형 작품 진열에 압도되는 느낌이었다. 구도의 대담성과 파격적인 부벽준(斧劈皴)은, 예상 밖의 농담미에 문자향까지 풍기는 인상을 무엇이라고 하면 좋을까. 멍하니 서성이는데 원효의 '불연지대연'(不然之大然: 자연스럽지 않은 것 같은 것의 큰 자연스러움)이 생각났다. 이 말이 아니고는 달리 설명할 길이 없다. 현대 동양화의 도달점 일부를 보여주고 있는 것 같다.

나는 그의 일련의 금강산 시리즈를 주목하고 있다. 금강산 하면 조선 후기 겸제 정선이 떠오른다. 겸제의 금강산 명소들의 개별 장면 그림들은 그야말로 한국 진경산수화의 절정이면서, 중국 그림을 졸업하는 위업이다. 특히 금강산 전경을 한 장의 선면으로 압축시킨 솜씨는 압권이다.

겸제 이후 금강산 그림에 정면 도전한 이가 박 화백이다. 박

화백은 북한땅을 가로질러 금강산에 간 것까지 금강산을 15회나 방문했다. 그야말로 목숨을 내건 도전이다. 금강산에서 돌아와 바짝 마른 몰골로 그림을 그릴 때, 내가 "상팔담에서 선녀 옷이라도 훔쳤어요? 너무 자주 가는 게 수상한데…" 하고 농담을 했다.

짙은 부벽준으로 구룡폭포를 그린 〈금강화개도〉는 겸제의 구룡폭포와 비교된다. 황소 두 마리가 싸움하는 수묵화 투우도는 이중섭의 유화 투우도와 대비된다. 쉽게 대비될 수 있는 그림을 그리는 것은 정면 승부를 피하지 않겠다는 자세일까. 마티스가 색깔의 마술사라면 박 화백은 먹의 마술사다. 그러나 박 화백의 조선 도자 그림의 진사 색깔이나, 조선 다완 그림의 도자 채색을 보면 아마 마티스도 혀를 내두르지 않을까.

나는 특히 겸제의 금강전도와 대비되는 박 화백의 금강전도 그림을 좋아한다. 금강산을 매의 눈으로 부감하고, 동해 고기의 어안(魚眼)으로 응시하며 구상과 추상, 그리고 동서양 화법을 뒤섞어 자유롭게 주물러낸 솜씨는, 목숨을 내걸고 금강산의 아름다움에 도전하는 '미친갱이' 화가가 아니면 나올 수가 없다.

상팔담을 옅은 회청색 먹으로 무심히 툭툭 찍어 표현한 솜씨는 선(禪)의 발자국이다. 나무꾼은 팔선녀가 상팔담에 목욕하는 선녀의 옷을 훔쳤지만, 소산은 상팔담 자체를 붓으로 훔쳐 놓은 것 같다. 솔거의 솔 그림에 새들이 날아들었다지만, 소산 화백의

상팔담 그림이 걸린 곳에는 현대 선녀들의 옷을 벗게 할 판이다.

연전 청와대 대통령 집무실에 박 화백의 금강산 응축도 한 점이 올연히 걸려 있는 것을 보고 놀란 적이 있다. 그 그림에 상팔담 표현이 기가 막힌다. 박 화백을 보고 알고 있느냐고 물었더니 웃기만 했다. 내가 농담했다.

"대통령 옷을 훔치면 유죄요!"

최근에는 일련의 경주 그림 시리즈가 전개되고 있다. 세계의 구석구석을 떠돌던 그림 나그네가 경주에 와 보니, 세상에 이렇게 아름답고 밝고 편한 곳이 없다고 느껴져 그대로 눌러앉았다 했다. 나 보고도 그만 서울 먼지 구덩이를 벗어나 경주 와서 살라고 만날 때마다 말했다. 신라 역사 스토리를 남산 풍경으로 회화화한 수묵화는 드물게 편하고 여유 있는 작품이다. 온통 진한 먹의 부벽준법으로 내려찍은 바위산 사이로, 환한 석굴암 돌부처가 까마득히 산 아래 동해 쪽을 내려다보는 묘경은 금강산 구룡폭포도 이래의 혼신의 걸작이다.

새로 해석한 불국사도 하며 산책길에서 순간에 잡은 남산 풍경, 나무, 꽃, 돌 등의 중소형 작품들이 발걸음을 붙잡아 놓는다. 다만 대형 작품 중에는 중소 작품에서 느끼는 신운이 덜 느껴지는 경우가 있는데, 박 화백은 어떻게 생각할까.

얼마 전 청량산 김생굴을 한 호흡으로 그린 수묵화가 출품되

었다. 추사의 〈부이선란(不二禪蘭)〉 이래의 일품(逸品)으로 화제가 되었는데 여기에는 진열되지 않았다. 경주 그림 시리즈는 이미 뉴욕 전시로 큰 주목을 받았다. 나는 경주 시리즈 그림들을 둘러보며, 금강산 시리즈 이후 더욱 원숙하고 심오한 경지로 변화하고 있음을 예감하고 있다. 도대체 그의 절정은 어디까지일까. 추사도 제주도 시절 이후 과천 시절에는 차원이 다른 작품을 내놓았다.

나는 그의 서예 도전에 경악하고 있다. 추사 글씨에 경도하여 세한도를 100여 회 임모했다고 한다. 신라 명필 김생의 글씨를 좋아하여 수십 차례 임모하기도 했다. 나는 북경대학에 객좌교수로 가 있을 때, 모택동이 쓴 북경대학 간판 서체에 경도된 적이 있다. 그때부터 애써 모택동 글씨첩을 구해 보았다.

한번은 박 화백께도 자랑했더니 씩 웃으며 모택동 글씨첩들을 내놓는데, 내가 모은 것의 배나 되었다. 그는 추사체와 모택동체의 융합을 시도하고 있다. 갑골문자와 한글 서예에도 푹 빠져 있다. 한실 가득히 걸려 있는 서예 작품들을 보면 한 서예가의 탄생을 예감하기 어렵지 않다. 이미 '박대성체'가 완성되었다고 평하는 이도 있다. 그러나 솔직히 소산체까지는 아직 갈길이 멀다고 생각한다. 그러나 그는 기어코 가고야 말 것이다.

한 전시실을 다 보고 다른 전시실로 좀처럼 발걸음이 옮겨지

지 않는다. 추사 김정희는 그림은 눈으로가 아니라 정문안(頂門眼)으로 보아야 한다고 했다. 그러나 나는 좋은 작품 앞에 서면 발걸음이 떼어지지 않는다. 작품은 발바닥으로 본다는 이야기다. 나는 유럽의 여러 미술관에서, 유명한 명화 앞에서 발바닥이 떨어지지 않는 경험을 하곤 했다.

발바닥이 떨어지지 않다 보니 일행을 다 놓치고 홀로 댕그라니 남았다. 나는 호수가 가득히 내려다보이는 넓은 창가로 가 멍하니 서 있었다. 소산 화백의 경주 남산 기슭 화실의 별채에서 영감을 받아 낸 창이라고 한다. 참으로 아름다운 풍경이다. 나는 창 너머, 호수 너머, 술, 그리고 숲 너머 멀리 석탑을 보며 소산 화백의 평생 스토리를 파노라마처럼 떠올리고 있었다.

내가 경북대 교수가 되어 대구에 갔던 1970년대 초 청년 박대성을 처음 만났다. 듣자니 전란에 한쪽 팔을 잃었다는 것이고, 학교도 거의 못 다니고, 안 다녔다는 것이다. 그런데도 그는 의외로 밝고 따뜻하고 각별했다. 그 뒤 서울로 옮겨서도 자주 만났다. 서울 우이동, 한동네서도 살았다.

그가 중앙일보의 중앙문화대상을 받았던 산수화 대작을 우리 집에 한 달쯤 보관했던 기억이 난다. 그 무렵 여러 화가가 선정한, 한국에서 가장 기대되는 동양화가 1위로 그가 선정된 기사를 보고, 그는 내가 아는 화가 이상인 것을 새삼 느꼈다. 동경에서

초대전이 열렸을 때 전시장을 찾은 내게, 화랑주인이 했던 말을 기억한다.

"일본에서는 이미 잊어버린 동양화의 영혼을 현대적으로 재생하는 것이 어떤 것인가를 보여주는 것 같아 전시회를 열었다."

그 후 북경 전시회에서도 비슷한 평가가 나왔다.

그는 팔 하나에 붓 한 자루를 들고 끝도 없이 이 세계의 그림 나그네가 되었다. 타이베이로 가서 1년간 고궁박물관에 틀어박혀 동양화의 진수를 원도 없이 보았고, 실크로드와 돈황을 찾고 또 찾아 고대 불교 미술의 진수를 '미친개'처럼 핥았다. 드디어 그림 고행은 중동으로 이어졌다. 원래 "많이 보면 보는 것만큼 알게 되고, 아는 것만큼 보인다."고 했다.

그는 뉴욕엘 가서 미술 학원에서 1년여 현대회화 기법을 연수하기도 했다. 결국 동양미술의 깊디깊은 샘물에 현대미술 감각의 두레박을 넣어 생명의 진수를 담은 현대 동양화를 길어올리고, 또 길어 올리며 이미 일가를 이루었다. 그리고 그것을 지역 사회가 인정하고 공공 미술관을 세워 기리고 있지 않은가.

수년 전 미술관 건립 사업이 지연되고 있을 때, 김관용 경북지사를 만나 힘주어 말한 적이 있다.

"경제 지사를 넘어 문화 지사의 용기 있는 결단으로 평가될 것입니다."

경주에는 신라의 전설적 화가인 솔거를 상징하는 미술관이 있어 마땅하다. 그리고 세계의 그림 나그네가 어느덧 대가가 되어 경주로 돌아와 남산 기슭에 화실을 차려 신라인을 자처하고, 정진에 정진을 거듭하는 그를 지역 사회가 제2의 솔거로 인정하고, 솔거미술관의 주인으로 삼은 것은 전설에 합당한 일이다. 이제 그에게는 이 전설을 완성시켜야 할 책임이 기다리고 있는 것 같다.

나는 창밖 호수를 바라보며 소산의 대성을 마음으로 축하하는 감동의 눈물을 흘렸다. 눈물 너머 보이는 그림들은 내가 잘 아는 오랜 친구의 익숙한 작품이 아니다. 내가 잘 모르는 한 대가의 걸작들이다. 문득 추사의 글귀가 떠올랐다.

"홀연히 침묵한 채 말이 끊인 곳을 쳐다보니 33부처가 온통 광염에 싸여 있네(忽然默然無語處 三十三佛階光炎)."

수주 후 나는 다시 솔거미술관을 찾았다. 새로운 그림들로 바뀌어 있었다. 마침 경주에서 부인 정미연 여사의 성화 전시회를 참관할 행운을 얻었다. 경건한 기도와 신을 향한 절규가 참으로 감동적이었다. 박 화백께 한 마디 했다.

"안팎으로 동양 화단과 서양 화단을 말아먹을 작정이오?"

불편당(不便堂) 너머로 일군 소산의 화계(畵界)

김종규(문화유산국민신탁 이사장)

선조 30년(1597년) 정유재란 때에 있었던 명량해전(또는 명량대첩)을 주제로 했던 영화 〈명량〉은 우리 영화사상 최단시일 내에 최다관객수를 동원하며 이순신 장군의 리더십을 다시 평가하게 했다. 명량대첩은 1597년 9월 16일 이순신이 전라남도 진도와 육지 사이의 해협인 명량(울돌목)에서 조류의 흐름을 이용하여 일본군을 격파, 패퇴시킨 해전으로 잘 알려져 있다. 모함으로 갖은 고초를 겪었고 겨우 백의종군해 복권되었던 이순신은, 모함의 당사자 원균의 대패로 해군력이 바닥난 상황에서 육군편입의 명을 받고 선조에게 장계를 올리게 된다.

"신에게는 아직 12척의 배가 남아 있습니다(今臣戰船尙有十二). 죽을힘을 다하여 막아 싸운다면 오히려 할 수 있는 일입니다(出死

力拒戰 則猶可爲也)."

이순신의 강력한 자기신념에 이은 완벽한 승리는 12척의 배로 적의 배 133척을 물리쳐 세계 해전사(史)에 길이 남을 역사가 되었다. 이는 모든 불편함 속에서도 이순신 장군의 강력한 자기 확신과 지혜가 있었기에 가능했음은 물론이다. 아무리 어려운 환경에서도 적극적인 실천을 전제로 한 돌파력과 긍정 에너지는 조직과 개인을 또 다른 세계로 이끌게 되어 값진 결과를 안겨주게 됨을 이순신은 보여주고 있는 것이다.

최근 최악으로 치닫는 글로벌 경제위기와 북한의 핵실험 및 로켓 발사, 조선 산업의 위기, 규슈와 에콰도르 지진 등 내외 환경은 불확실성만을 증폭시킨 채 12척의 배 앞을 바늘 구멍만 한 빈틈도 없이 삼킬 듯이 덤벼드는 133척의 배를 속수무책으로 마주하고 있는 심경이다. 어떻게 해야 할까? 도무지 탈출구도 보이지 않지만 퇴로 역시 막혀 있는 듯한 형국이어서 답답하다. 133이라는 숫자에 겁을 먹고 이대로 자포자기할 것인가? 답답해 주저앉고 싶은 심정이 들 때마저 있다.

한국전쟁 당시 다섯 살의 어린 나이에 아버지의 품에서 왼손을 잃고 초등학교에 다녀야 했던 한 아이가 있다. 회상하기도 싫은 그때 등 뒤에서 휘두른 인민군의 낫으로 아버지까지 여읜 어린 것은 자기 때문에 아버지가 희생되었다는 죄책감까지 가슴에

새긴 채 한사코 당당함을 잃지 않으려고 자기 마음을 끊임없이 다 잡곤 했다. 그러나 다른 마을을 지나야 갈 수 있던 중학교는 사뭇 달랐다. 나이는 사춘기로 접어들어 예민해질 대로 예민해져 있었고 돌팔매질까지 해대던 다른 마을의 또래 아이들은, 더는 이 아이가 학교에 가려면 지나가야 했던 몇 마지기의 좁다란 논둑길을 걸을 때면, 운문사 쪽 산에서 들리곤 했던 뻐꾸기 소리의 여유도 허락하지 않은 비정한 시련이었다.

아이들의 꿈마냥 푸르기만 하던 시냇가를 지날 때면 납작한 돌을 던져 물수제비를 일으켜 보고 싶었고, 여름기운이 완연한 6월 말 긴 햇살을 등에 업고 귀가하던 길. 부끄러움도 아랑곳하지 않고 냇가에 뛰어들어 멱을 감고도 싶었었다. 언감생심 친구들과 장난치며 낄낄대고 학교 가는 아주 일상적인 행복마저 급기야는 포기해야 했던 이 아이의 심정은 어떠했을까? 전쟁의 포화가 남기고 간 폐허의 흔적이 아직도 문신같이 남아 있던 1950년대 말 경북 청도에서 있었던 상황이다.

전통적인 동양화 정신에 투철한 인식을 지닌 채 동시에 혁신적 감각을 공유하고 있는 작가로, 오늘 대한민국 화단을 대표하는 작가가 된 소산(小山) 박대성(朴大成)의 얘기다. 이순신 장군보다 더 어린 나이에 겪게 된 큰 좌절 속에서 소산에게도 12척의 배는 있었던 모양이다.

발명이라는 단어는 작품에 대입하기에는 무리가 있는 개념
이다. 혁신적인 창의성이라고 평가받고 있는 고 김흥수 화백의
하모니즘(Harmonisme D'art)이나 고 백남준 선생의 비디오아트도
발명이라고 말할 수는 없을 것이다. 이렇든 저렇든 발명과 혁신
은 어떻게 나오는 것일까? 그것은 아마도 불편함에서 기인한 돌
파구의 한 모습일 것이다. 소산은 끊임없는 혁신을 추구해 왔다.
화첩을 손에 쥐고 한 손으로는 붓을 잡아야만 하는 화가에게 신
체의 결함은 치명적이다. 화맥이 곧 학맥이 되어 버린 화단에서
그 어디에도 기댈 곳이 없는 사람이 박대성이었다. 다섯 살 불행
했던 그 현장에서 아버지까지 여의고 덩그러니 홀로 남아 온갖
불편함만을 조물주로부터 유산처럼 떠안은 채 살아왔던 그였다.

우리에게 이름 석 자가 처음 알려지기까지 그는 그 누구보다
도 불편했고 치열했으며 고독하게 살아왔다. 미술평론가 오광수
선생이 언급했듯 박대성은 전통 속에서 끊임없는 혁신과 변화를
추구해 왔다. 보통사람들은 걷기 싫으면 자전거를 생각하고 그
다음으로 자동차를 꿈꿀 것이다. 그러나 온갖 불편함 속에서도
박대성의 혁신과 변화는 차원이 달랐음을 알 수 있다. 그 불편함
을 받아들였으며, 그 불편함을 오히려 즐겼고, 그 불편함 속에서
차원이 다른 혁신을 지향했다.

전통과 혁신은 일견 모순된다. 그러나 한의사였던 아버지와

고향 청도라고 하는 전통에 대한 강한 신념과 언제나 고루한 형식을 벗어나 끊임없이 새로움을 추구하려는 작가의 열린 시각에서 오는 것은 아이러니하게도 불편함의 소산이다.

소산이 경주 남산 아래에 작업실을 마련해 내려가기 전까지 필자와는 한동네에서 살았다. 주로 문화예술계 행사에서 만났지만 가끔은 동네 대폿집에서, 더러는 가나아트센터 안에 있는 불란서 레스토랑에서 와인 잔을 기울이기도 했다. 억양 거친 경상도 사투리에 소산 특유의 카리스마는 상대가 비록 손윗사람이라고 할지라도 강렬한 분위기로 제압하기에 충분했다. 그러나 어느 해부턴가 소산에게서 뭔가 다른 부드러운 여유가 느껴지기 시작했다. 그 무렵 소산은 서예에 심취해 있었던 것으로 기억된다.

소산을 주목하는 평론가 윤범모 교수가 얘기했듯, 소산의 독특하고 담대한 필력은 감각적인 채색이 가미되면서 신선함을 넘어 혁신적인 매력을 주었다. 그러나 거기에도 우리가 모르는 불편함이 있었던 모양이다. 아마 그 무렵 그 불편함을 벗어나기 위한 하나의 방편으로 서예에 매진하게 된 것은 아닐까?

주지하다시피 『난정서(蘭亭序)』는 우리나라는 물론 중국과 일본의 서예가들로부터 천하제일이라는 추존을 받은 서예의 바이블이다. 서성(書聖) 왕희지(王羲之, 307~365)를 단초로 한 이 작품의 가치를 소산은 아름답고 변화무쌍한 붓놀림에서 찾으려 했을

것이다. 일념통암, 일필휘지, 기운생동, 변화무쌍, 마부위침(磨斧
爲針)…. 차원이 다른 경지에 어울리는 단어들임이 분명하다. 차
원이 다른 왕희지의 글꼴들을 재현해 보려고 소산은 많은 노력을
해보았을 것이다. 그러나 그럴 때마다, 살다 보면 지난한 삶 앞에
턱하게 가로막고 선 거대한 장애물과 같은 좌절도 맛보았을 것
이다. 그리고 그 결과는 아이러니하게도 소산을 차원이 다른 여
유와 겸손으로 이끌었을 것이다. 두말할 나위도 없이 『난정서』는
서예를 진정한 예술의 경지로 옮겨 놓은 작품이었기 때문이다.

예나 지금이나 사람들은 자연 속에서의 자연스러운 삶을 추구
해 왔다. 따라서 삶 속에 흐르는 자연의 풍취를 갈망해 왔다. 그
것은 위진남북조(魏晉南北朝)는 물론 조선의 지식인들까지도 내면
에 존재했던 또 하나의 이상향과 같은 것이었다. 그뿐만 아니라
그것은 도가의 정신이 가 닿고 싶어했던 먼 세계였던 것이다. 왕
희지는 그 공간을 흑과 백의 단조로움을 통해 찾아낸 최초의 서
예가였다. 그러한 상상과 이상 속의 스승을 소산은 세월을 거슬
러 추앙하기까지 했던 것이다. 그리고 그는 스승의 처음이자 마
지막 절창(絕唱)이었던 『난정서』를 통해 그의 불편함을 해결하고
자 했을 것이다. 필자가 소산에게서 부드러움과 여유를 발견했던
때가 아마도 그 무렵이었던 것 같다. 서울에서 비교적 한적하고
자연경관이 뛰어난 평창동으로 소산이 들어올 때도 그러했겠으

나, 지금의 경주 남산자락으로 본거지를 옮기고자 고민했던 것도 왕희지를 알면서 보다 강해졌을 것으로 짐작된다.

소산은 전통 동양화 양식인 관념 산수풍에서 시작해 차츰 우리 주변의 것을 소재로 한 독창적인 실경산수로 독보적인 경지를 개척해 보여주었다. 실경의 경우, 누구나 보고 다니는 실제 경관이 직접적인 그림의 대상이 되기 때문에 자칫 단순한 풍경화의 범주에 갇힐 소지가 많다. 따라서 삽화나 스케치의 인상을 벗어나지 못하고 주저앉고 마는 경우를 우리는 인사동 화랑가 등지에서 심심치 않게 목격할 수 있다. 그러나 소산의 화지에는 문밖을 열면 펼쳐지는 다분히 타성에 젖어 있는, 현실 경관이 담겨 있으면서도 동시에 산수화가 지니고 있는 품격을 전혀 잃지 않고, 필자 같은 문외한들에게도 보여주고 있다. 때로는 매우 감각적이면서 어떤 필치는 모던하고도 서구적이기까지 하다는 평을 듣게 한다. 형식이 아닌 우리 시대의 전통회화가 가야 할 또 하나의 방법론을 제시하고 있어 높이 평가된다.

자동차도 없이 걷기를 좋아하는 소산을 종종 동네 어귀에서 만날 때가 있곤 했다. 보통은 느긋한 걸음걸이지만 가끔은 바쁘게 어딘가를 가다가 마주칠 때도 있다. 그럴 때에도 소산의 오른쪽 손에는 작은 스케치북이, 상의 호주머니에는 붓펜과 몇 자루의 필기도구가 항시 꽂혀 있었다. 진경을 담아내기 위한 그의 태

도는 늘 그런 모습으로 비치곤 했다.

오늘날 소산을 더 불편하게 해 지금의 자리에 있게 한 이가 바로 평생의 반려자 서양화가 정미연이다. 소산의 그림은 과거와 미래를 동시에 관통하고 있다고 했던 미술평론가 이주헌의 말처럼 과거에 뿌리를 두고 있으면서, 현대적인 지금의 화격에 적지 않은 영향을 끼친 이가 바로 부인임을 소산은 어느 인터넷 매체에서 밝히기도 했다. 두 사람의 신화와 같은 러브스토리는 이미 비밀스러운 것이 아니다. 자라온 환경과 배경이 너무나 달랐던 두 사람의 만남에 대해 당시 대구를 중심으로 한 지인들은 "희극과 비극의 만남"이라고 회자했었다고 한다. 지금 표현 같으면 "금수저와 흙수저의 만남" 정도면 더 적당하지 않을까.

그러나 그것은 '편안함과 불편함의 만남'이었다. 큰 사업가 집안의 8남매 중 막내딸로 자란 금쪽같은 딸의 상대로 박대성을 바라봐야 했던 부모의 심기는 얼마나 불편했을까? 불편이라는 단어가 차라리 사치였을 것이다.

"지금 내 그림이 과거로 물러서지 않고 한 발짝 현대로 다가서게 한 사람은 서양화가 아내 덕분이다."라고 소산은 어떤 매체에 밝힌 바 있다. 그 글을 읽으며 소산과 그의 아내에 대해 숙연해지기까지 했던 기억이 새롭다.

어느 해, 국립경주박물관 이영훈 관장(현 국립중앙박물관장)을 업

무차 보러 갔다가, 김영호 전 산업자원부 장관과 함께 경주 남산 아래에 왜가리처럼 내려앉은 소산의 화실을 찾은 적이 있다. 전체적인 분위기에 앞서 우선 화실의 명칭이 불편당(不便堂)이라는 소산의 설명에 쫑긋 귀를 세울 수밖에 없었다.

"불편함을 찾아 참된 예술의 길로"

소산에게 더 불편한 것이 남아 있단 말인가? 풍요 속에서 정신없이 살아가는 우리들에게 소산을 통해 그날을 생각하게 한다.

소산 선생의 솟구치는 힘의 원천은 경주 남산

김준한(경상북도문화콘텐츠진흥원장)

소산 박대성이 천년 고도 경주에 작품 둥지를 튼 것은 웅도 경상북도의 행운이다.

콘텐츠 현장에서 가장 중요한 핵심은 콘텐츠를 생산하는 사람, 즉 창작자인 작가이다.

전국에서 문화자원이 가장 많은 경상북도, 특히 경주는 신라 문명의 발상지라 할 정도의 국가적인 보물단지이다. 천년 왕국의 숨결이 고스란히 살아 있는 경주는 전통의 창조자산을 글로벌 콘텐츠화해야 할 과제를 안고 있다.

문화의 힘은 시대를 관통하는 위대한 작가에게서 나올 수밖에 없다. 우리나라가 배출한 불세출의 작가 소산 박대성이 서울 평창동 아틀리에를 닫고 신라 고도 경주에 온 것은 한마디로 보물

이 넝쿨째 굴러들어온 것이라 해도 과언이 아니다. 무궁무진한 신라 문명의 원석을 세계에 통할 수 있는 상상력과 창의력으로 버무려 작품화하고 그것을 세계시장으로 내다 팔 수 있는, 소위 시장성이 있는 국제적인의 작가가 생각만큼 흔하지 않기 때문이다.

필자가 소산 박대성 선생을 만난 것은 EBS 교양제작국장 시절 소산 특집을 제작하면서부터다. 어언 20년의 세월을 거슬러 올라가야 한다. 당시 서울에서 유명하다는 63빌딩 로비의 소산 대작을 보면서 전율했던 일본 방송 선배의 코멘트를 아직도 기억하고 있다. 국립현대미술관, 청와대를 비롯한 국내 굴지의 문화 파워를 가진 마니아들이 왜 그렇게 소산을 좋아하는가는 그의 작품을 접하면 알 수 있다. 우리가 늘 보아왔던 우리의 전통문화에서 그는 다른 각도의 아름다움과 혼을 불어넣어 누구도 상상할 수 없는 우리 문화의 자부심을 만들어 내기 때문이다.

가난을 유산으로 받은 소산 선생은 몰입과 집중이라는 작가정신에 모든 것을 걸고 세계화단에서 한국문화의 고품격화를 위해 독보적인 길을 만들고 한국의 미를 승화시킨 분이다.

소산 선생의 대작의 힘과 혼을 보려면 작품을 한 번을 봐서는 이해가 되지 않는다. '1000년 신라' 일취월장 기상을 되살린 그의 작품적 언어를 찬찬히 곱씹어 보지 않는 한 그의 작품 메시지를

이해하기가 워낙 어렵다. 그러나 심층 분석해 보면 아주 단순하다. 그의 사회관과 종교관에서 가장 한국적인 것의 원형을 찾아 복원하려는 한국역사에 대한 오기가 보이기 때문이다. 소산 선생의 작품은 생명을 걸고 토해낸 그의 우주가 들어있다.

그는 17년 전 경주의 남산자락에 불편당(不便堂)이란 작업실을 짓고, 안일에 젖지 않게 스스로를 냉혹하게 내모는 유배생활과 같은 불편을 감수하는 고행의 길을 택했다.

고향 같은 경주에서 잠든 신라 유산의 가치를 더욱 널리 알리고 싶다는 일념에 그림과 글씨, 벼루와 먹 등 830점을 기증한 그. 자다가도 '경주' 이야기가 나오면 벌떡 일어나 활화산이 되는 그 힘의 원천은 스스로를 신라인으로 자처하며 살아온 그의 삶의 이력에 있다.

신라정신과 마음을 담아 필묵으로 풀어낸, 그의 평생의 역작이 오롯이 담긴 솔거미술관은, 경주세계문화엑스포와 연결되어 제2의 박대성호 낭만 르네상스가 탄생할 것으로 기대된다. 예술적 후견인이자 무조건적인 내조로 그의 웅대한 예술혼에 불이 켜지도록 보필하는 정미연 작가님. 작가이자 사모님이신 이 분의 신앙과도 같은 사랑과 고결한 내조가 소산의 작품에 가득 퍼지길 바래본다.

작품생활 50년, 그리고 앞으로 이어질 소산의 제2라운드는 경

주의 역사와 인물을 세계로 내보내는 결정적인 시기가 될 것이다. 아직까지 소산은 신라의 혼에 관한 한 배고픈 작가이기 때문에 그의 머릿속에 든 창작 욕심과 삼릉에서 퍼지고 있는 묵향이, 이 세상에 고품격 문화콘텐츠화될 때까지 재미있는 동행을 해 보면 참 의미가 있을 것 같다.

불편 속에서 찾아낸 행복―소산의 생활철학에 감동

김후란(시인 · 대한민국예술원 회원)

좋은 그림을 보면 가슴이 뛰었다. 전람회장에 들어서면서 문
득 나를 사로잡는 작품과 마주치면 발길을 옮길 수 없었다. 언젠
가 조선일보사 화랑에서 열린 소산 박대성 화가의 작품전을 보면
서도 수묵화의 특이한 매력에 빠져들었고 작품의 크기와 깊이에
큰 감동을 받았다.

오래전의 일이지만 미국에 사는 나의 친구가 서울에 다니러
와서 그림을 사고 싶다고 소개를 해달라는 청을 했을 때, 나는 잘
알지도 못하는 박대성 화가에게 전화를 하고 평창동 자택으로 친
구와 찾아갔다. 부인 정미연 화가에게서 향기로운 녹차 대접을
받고 아래층 화실에 안내를 받았을 때 깜짝 놀랐다. 학교 교실 크
기의 공간 높은 벽면에 붙여진 대형 한지와 사다리를 보면서 몸

도 성치 않은 분이 저렇게 큰 화폭에 기대어 그림을 그린다는 게 얼마나 힘들까 걱정이 앞섰다. 그날 친구는 수묵화 소품 한 점을 샀고, 우리는 평창동 비탈길을 훈훈한 가슴으로 내려왔다.

그날 이후 소산의 개인전에는 매번 초대장이 날아왔고, 나는 각별한 친근감을 가지고 가곤 했다. 한번은 평창동 가나아트센터에서 작품전을 하는데 가능하면 피천득 선생님과 함께 오기 바란다는 각별한 전화를 받았다.

원로 피천득 선생님을 모시고 간다는 일은 간단한 일이 아니겠는데 소산은 문인으로서 피 선생님과 나를 초대하고 싶었던 듯했다. 피 선생님께 전화를 했더니 흔쾌히 응낙을 하셨다. 실은 나는 피천득 선생님이 이따금 불러주시어 주로 시청 앞 프라자호텔 양식당에서 점심을 함께하곤 하던 사이였다.

그날 함께 전람회장에 도착하니 박대성 화가 부부가 반가이 맞이하고, 그림들을 다 돌아본 후 사진도 찍고 사인북에 사인도 하고 오찬 대접도 받고… 즐거운 시간을 보냈다. 피천득 선생님께서 그날 벽면 가득 채워진 대작들을 둘러보시면서 감탄을 하시던 모습이 생생하다.

화가와의 교류는 그의 작품세계를 이해하고 좋아한다는 초월적 공감대가 있음으로써 가능한 일이다. 소산과의 인연은 그의 개인전과 부인 정미연 화가의 개인전에 가는 즐거움으로 해서 몇

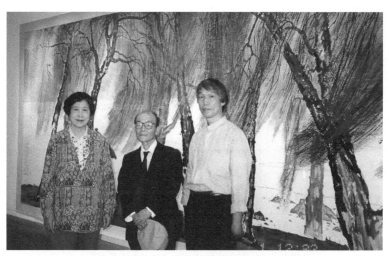

가나아트센타에서 열린 박대성 화백 작품전에서
피천득 시인 · 수필가(중앙)와 김후란 시인(왼쪽)과 박대성 화백

해 만에 한번 만나는 정도이긴 하다. 허나 그의 그림에 심취하는 공감대가 있는 이상 자주 만나지 않더라도 마음의 연결점은 살아 있는 것이다.

　지난해 가을 경주에서 국제PEN 한국본부 주최 국제행사로 '세계한글작가대회'가 개최되었다. 그 행사 일정 중에 시간을 내어 문인 일행이 솔거미술관을 방문했다. 소산이 일찍이 경주 남산 자락에 자리하고 신라 고도를 제2의 고향으로 삼아 작품활동을 하고 있음을 알고는 있었기에 이번 기회엔 꼭 가보리라 예정했던 것이다.

　경주세계엑스포공원 한쪽 언덕 위에 솔거미술관이 있었다. 소

산 부부의 안내로 미술관에 들어서니 과연 그동안의 세월이 축적된 소산 박대성 화백만의 웅장 비경의 화폭들이 나를 압도하였다. 신라 천 년의 정신과 깊은 숨결을 화폭에 담아낸 전통 한국화의 또 하나의 뿌리가 미술관 전체를 하나로 꽉 품어 안고 있었다. 그리고 경주라는 자랑스러운 고도의 전통과 수려한 분위기가 잔잔한 흐름으로, 때로는 거대한 폭포로 나를 압도하는 것이었다. 현대사회의 화려 현란한 천연색 분위기의 상대개념인 수묵화의 먹물과 백색의 조화로움이 고요히 다가오는 것이었다.

이런 작품세계가 정립되기까지엔 그의 남다른 생존 역사와 독창적인 전력 투혼에 근거하는 것임을 우리는 알고 있다. 그의 해맑은 미소 속에 숨겨진 아픈 곡절을 어느 인터뷰 글에서 읽을 수 있었다.

"편리함만을 추구하는 현실 세계에서, 불편 속에서 발견할 수 있는 새로운 행복을 추구하려 한다." 나는 이 말의 눈물겨운 생활철학에 가슴이 뜨거워졌다. 마음 놓고 두 팔을 움직여도 다 이룰 수 없는 세상에서 한쪽 팔로 그 대작에 꿈과 사상을 펼치는 한 화가의 외로운 고투… 그러나 소산 박대성 화백의 인생은 참으로 경건한 "불편함 속에서 찾아낸 큰 행복"이었다.

대성(大成)이라는 이름이 너무 크고 무거워서 소산(小山)이라는 아호를 지었노라는 그의 겸허한 마음가짐이 작품에 녹아들어 그렇게 큰 세계를 성취해가는 것이리라.

화중지왕(畵中之王)

김홍식(동국대 교수)

　신라인이 신성하게 여겼던 남산 자락 삼릉계에는 네 분 임금
의 능이 있다. 신라 아달라 이사금, 신덕왕, 경명왕 세 분을 모신
삼릉과 경애왕릉이다. 삼릉계의 소나무는 여느 소나무와 다르다.
아름드리 노송들이 빼곡히 하늘을 향해 구불구불 솟구치기도 하
고 왕릉을 향해 읍하듯이 몸을 낮추고 있기도 하다. 그 분위기가
말로 설명하기 힘들 정도로 신성한 기운이 넘쳐난다. 운무가 있
는 날이면 전국의 사진가가 구름처럼 몰려들 정도이다. 사진작가
배병우는 유려한 곡선과 거친 갑옷을 입은 삼릉의 소나무를 많이
찍고 있다. 삼릉 소나무를 찍은 사진 작품을 독일에서 전시했을
때 관람객들의 반응이 매우 인상적이었다고 한다. 한 번도 이런
소나무를 본 적이 없는데도 불구하고 공감하고 대호평을 받았다

고 한다. 그러면서 자신이 만족하는 작품은 바다를 찍은 사진이지만, 사람들이 관심 있는 소위 팔리는 사진은 삼릉의 소나무 작품이라고 토로한 적이 있다. 스페인이 자랑하는 세계적 건축가 가우디(Gaudi)는 "자연에는 직선이 없고 곡선만이 있고, 곡선은 신의 선"이라고 하면서 성가족성당을 비롯한 곡선의 미학을 보여주는 작품세계를 완성하였다. 오스트리아의 화가 훈더트바서(Hundertwasser) 역시 "직선은 죄악이며 죽음이다."라고 했다. 이들의 작품과 삼릉 소나무는 오직 자연과 신만이 만들 수 있는 원융의 세계, 곡선을 잘 보여주고 있다.

이 신성한 골짜기 수백 년 됨직한 소나무와 함께 역시 수백 년 된 돌배나무, 살구나무, 그리고 대추나무가 내가 더 거목이라는 듯 자리하고 있는 곳에 '글이 그림의 할아버지'라고 말씀하시는 도인이 살고 있다. 이 도인은 칠순이 넘은 지금도 안경 없이 매일 고문을 읽고 글자를 써내려간다. 그림을 위해 글씨를 연습하고 또 연습하는 것이다. 그 세월이 오십 년, 반세기이다. 그림으로 일가를 이뤄 과연 당대의 으뜸 화가가 되었으니 삼릉계에는 또 한 분의 임금이 살고 있는 셈이다. 화중지왕(畵中之王). 필자는 송하도인이라고 하지만 여느 사람에겐 소산 박대성이라고 알려졌다.

소산은 오직 이곳 옛 서라벌의 정기와 산천, 서라벌의 예술혼

을 좇아오신 분이다. 그분 표현대로라면 "전 세계에서 이만한 곳은 없다." "내가 뼈를 묻을 곳"이라고 하면서 삼릉계 언저리에 작업실을 만들어 작품활동을 하고 계신다. 필자는 경주로 부임한 이후 이십 년 가까이 아파트에서 생활해오다가, 소산 선생님의 충고에 따라 선생님 옆집에 누옥을 마련해 살고 있다. "경주에 살면서 왜 아파트에 거주하느냐, 그런 데는 살 곳이 못 된다, 나는 서울의 공기를 참을 수 없어 볼일만 딱 보고 경주로 바로 내려온다."고 하시는 바람에 집 지을 땅을 운 좋게 선생님 옆에 마련하고 자그마한 집을 지을 수 있었다. 평생에 걸쳐 필자가 내린 결정 중 가장 잘한 탁월한 선택이 아닐까 생각하고 있다. 창을 열면 바로 국립공원의 아름드리 소나무가 지천으로 하늘 향해 뻗어있고, 솔 향기가 묻어있는 소슬한 바람이 불어 정신을 깨워주는 이런 곳이 세상 또 어디에 있으랴?

이웃 사촌 소산 선생님을 가까이에서 보면서 느끼는 몇 가지 소회를 이야기해야겠다. 소나무숲 속에 살게 되면서부터 한결같이 사람들이 내게 묻는 게 있다. 무섭지 않느냐는 것이다. 공동생활에 익숙한 현대인에겐 밤만 되면 칠흑 같은 어둠이 내려앉는 숲이 무섬을 주는 실체적 존재일 것이다. 경주 사람들은 왕릉을 매우 신성시하고 기(氣)가 넘쳐나는 곳으로 이해한다. 실제 강한 기가 느껴지기도 한다. 그래서 이 기를 이기지 못하면 병들거나

이사를 하게 된다고 이야기한다. 이렇게 기가 넘쳐나는 소나무 숲길을 맨발로, 어스름이 깔리는 저녁 무렵 경구를 외며 묵주와 함께 산책하는 소산 선생님을 볼 수 있다. 형형한 눈빛이 멀리서도 느껴지는 풍모를 하고서. 마치 산월기(山月記)에 나오는 호랑이처럼. 노인에게서는 도저히 나온다고 할 수 없는 눈빛은 평생 텔레비전이나 스마트폰을 보지 않고 책을 읽어 오신 내면의 세계가 맑고 날카로운 눈빛으로 표현된 것이라고 짐작된다. 무심히 산책하는 듯하지만 관찰력은 대화가임을 증명하듯 예리하다. 모란은 올해도 아름답게 피어났다. 흔히 볼 수 있는 자색의 모란은 흐드러지게 요염한 듯 피어난다. 하지만 백모란은 수줍은 듯 얌전하게 꼭 우리의 누이 같은 처연한 아픔이 느껴지게 한다. 소산 선생님이 이 장면을 놓치지 않고 스케치하러 오셨다.

소산 선생님의 작품은 무변광대 하리만치 스케일이 커서 처음 보는 이를 압도하게 한다. 그 속에 있는 디테일은 또 어떤가? 서라벌의 산하와 서라벌의 정신이 그림에 온전히 녹아있다. 산과 들, 부처님과 절, 나무와 꽃 하나하나에 관심과 애정이 묻어있다. 붓 한 획 한 획이 온 힘을 다해 이어진 듯, 과연 점으로 이어진 선 하나하나가 뿜어내는 기운은 사람을 압도하게 하는 또 다른 감동의 원천일 것이다. 글씨가 그림의 할아버지라는 표현이 그대로 적용되었으리라 생각된다.

이제 솔거미술관 이야기를 좀 해야겠다. 황룡사 벽에 그렸다는 노송으로 유명한 화가 솔거의 이름을 딴 미술관이다. 솔거미술관은 박대성 화백 전시관과 기획전시관으로 구성되어 있다. 박대성 화백 전시관에는 박대성 화백이 기증한 그림 435점, 글씨 182점, 먹과 벼루 등 소장품 213점 등 모두 830점을 보관, 전시하고 있다. 기획미술관에는 경주 지역의 작가를 중심으로 작품을 전시하고 있다. 처음의 계획은 경상북도와 경주시가 '경주시립박대성미술관'을 건립하는 것이었다. 박대성 화백은 자신의 그림과 평생을 통해 모은 귀중한 소장품을 기증하기로 약속하였다. 이 계획이 발표되자 경주 지역 미술인들이 반대하고 나섰다. 경주가 배출한 뛰어난 화가가 많음에도 불구하고 경주 지역 출신도 아닌 외지 출신의 특정인을 위한 시립미술관은 안 된다는 것이었다.

2008년 최초 발표로부터 2011년까지 표류하다 미술관의 이름을 솔거미술관으로 바꾸고 2013년 공사를 시작해 이듬해 완공하기에 이르렀다(연합뉴스 2015. 08. 18 참조).

모든 것을 내려놓고자 하는 소산 선생님이 느끼는 좌절과 분노를 미루어 짐작해 볼 수 있다. 역사문화도시라고 홍보하는 경주는 실상 역사도시에 가깝다. 훌륭한 선조들이 남겨놓은 유적 덕분에 후손들이 끼니 걱정하지 않고 살 수 있게 된 것이다. 하지만 우리도 후손을 위해 뭔가를 남겨 놓아야 하지 않겠는가?

역사적 유적 위에 우리 세대는 문화라는 새로운 가치를 창출해 후세대에 넘겨주어야 한다. '경주시립박대성미술관'이 논의되기 전까지는 미술관 건립에 대한 어떠한 움직임과 요구가 있었는지 필자가 과문한 탓인지 들어보지 못했다. 또한 국립현대미술관, 아라리오미술관, 청와대, 호암미술관, 휴스턴미술관 등에서 작품을 소장하는 세계적 작가가 자신이 가진 거의 모든 것을 내놓겠다고 한 사람이 누가 있었는지도 모르겠다. '경주시립박대성미술관'이 가진 문화적 가치는 차치하고라도 그저 합리적으로 생각한다면 경주시나 경상북도 입장에서는 매우 경제성 있는 사업이었다. 고작 수십 억의 건축비로 대대손손 향유할 수 있는 작품과 소장품이 경주 시민의 자산으로 귀속될 수 있기 때문이다. 반대에 부딪혀 결국 수년간 계획이 표류하고 기증자의 의욕도 식어

버린 상태에서 누가 승자이고 누가 패자인가? 적당히 절충되었으니 서로 좋다고 할 수 있는 건가? 필자가 판단하건대 승자는 없고 패자만 있을 뿐이다. 누가 앞으로 세계적 명성을 가진 예술가가 자신의 모든 것을 내려놓고 시에 관리를 부탁할 때, 이름 문제로 몇 년간의 지루한 논쟁을 해야 한다면 그렇게 할 사람이 과연 있을까? 시립미술관이 꼭 한 개이어야 할 필요는 없지 않은가?

스페인의 중세도시 톨레도에 가면 그림 한 점을 보기 위해 줄을 서 있는 광경을 볼 수 있다. 엘 그레코(El Greco)의 〈오르가즈 백작의 매장(El Entierro Del Conde De Orgaz)〉이라는 작품을 보기 위해서다. 오직 이 한 작품만을 전시하는 산토토메 교회는 이미 유명한 명소가 되었다. 엘 그레코는 톨레도가 너무 좋아 인생의 대부분을 톨레도에서 작품활동을 했지만, 놀랍게도 그는 그리스 사람이었다는 사실이다.

역사적으로 중국이 통일을 이룬 경험은 두 번 있다. 첫 번째 통일은 진나라의 시황에 의해 이루어졌다. 변방의 조그만 나라였던 진나라가 통일을 할 수 있었던 가장 중요한 이유는, 국적 불문 훌륭한 인재를 등용하는 데 있다고 한다. 경주는 외부자원이 필요하고, 따라서 문을 과감히 열어야 한다. 문을 열기는커녕 경주가 좋아 스스로 오겠다는 사람을 골탕먹이는 일이 일어나서야 되겠는가? 경주시나 경상북도가 처음 구상했던 계획을 마무리하고

경주 출신의 유명한 화가들을 위한 미술관도 건립하는 계획을 세웠더라면, 또 경주의 미술인들이 요구했다면 미술의 도시 경주, 문화도시를 향한 초석을 다져나가는 계기가 되었을 것이란 아쉬움을 금할 수 없다.

미래세대를 위한 문화자원을 적극적으로 유치해야겠지만 우선 스스로 모여드는 문화자원을 애정을 가지고 잘 관리해 나가는 것이 우선적으로 필요해 보인다. 예를 들자면 최근 부산의 기업인이 대중음악과 관련된 자료와 세계적으로 희귀한 오디오를 평생 수집, 경주에 대중음악박물관을 개관하였다. 소산 선생님에게 했던 것처럼 경주 출신이 아니라는 이유로 방관이나 훼방 놓지 말고, 귀중한 문화자원으로 인식하고 사랑할 때만이 경주가 역사와 문화도시가 될 수 있고, 후손들에게 떳떳한 선조가 될 수 있을 것이다.

마지막으로 언급해야 할 점은 이러한 지루한 논란에도 불구하고 소산 선생님은 처음에 약속한 기증품보다도 훨씬 많은 소장품을 기증하였다고 한다. 과연 대성(大成)이라는 이름에 걸맞은 큰 어른이시다.

화중지왕이시여, 화업 50년 특별전을 맞이하여 축하의 말씀을 드립니다. 부디 건강하시어 화업 77년 특별전에도 글을 쓸 수 있는 영광을 주십시오.

붓으로 일합(一合)을 겨루고 싶은
내 마음속의 화가

박원규(서예가)

　소산(小山) 박대성(朴大成) 선생의 작품을 처음 접한 것은 1980
년대 초반의 일이다. 전주에서의 작업을 접고 서울로 거처를 옮
긴 나는 작업에 매진하면서 틈틈이 전시를 보러 다니던 때였다.
그러던 중 우연히 소산 박대성 선생의 서울 첫 개인전을 볼 수 있
었다. 대작으로 이루어진 풍경 그림으로, 만만치 않은 내공과 열
정을 느끼기에 충분한 작업이었던 것으로 기억한다. 무엇보다 인
상이 깊었던 것은 붓을 멈추는 곳에서 멈출 줄 알았다는 것이다.
그만큼 작품에 군더더기가 없었다.

　동양화를 그리건 서양화를 그리건, 그림을 하든 서예를 하든
붓을 제때 멈추는 것은 참으로 힘든 일이다. 작가가 창작의욕이
과해지면 무언가 더 첨언을 하고 싶어진다. 고민 중에 생각은 많

아지고, 몇 번 붓을 더 들게 되면서 붓을 놓아야 할 시기를 놓쳐 버리는 경우가 부지기수다. 소산 선생은 다양한 표현 욕구가 분출하는 순간 평심을 갖고 오히려 스스로를 내려놓은 듯했다. 채우기보다는 비움으로써 그 생성된, 혹은 남겨진 공간을 통해 감상자의 시선을 잡아끄는 매력을 보여주었다. 이러한 작업은 나에게도 영향을 주었다. 획을 통해 구현되는 공간보다 남겨진 공간에 대한 고민을 더 하게 되었던 것이다.

그의 작업에 흥미를 느낀 나는 그가 어떤 사람인지 알아보았다. 내가 보았던 것은 인맥과 학맥이 판을 치던 당시의 화단에서 거의 독학으로 국전에 8연속 입선하고, 이후 중앙미술대전 1회 장려상, 1979년 2회 대상을 수상한 소산 선생의 서울에서의 첫 전시였던 것이다. 또한 어릴 때 사고로 왼손을 다쳐서 불편한 상태로 생활하고 있다는 것도 알게 되었다. 나 역시 서단에서 인맥이나 학맥도 없이 전주에서 스승을 모시고 공부하다 제1회 동아미술제에 대상을 수상함으로써 중앙서단에서 이름을 얻게 되었고, 서울로 와서 막 자리를 잡을 때였다. 굳이 수소문하거나 만나지 않았지만, 선생과는 비슷한 연령대에 있던 패기가 넘치는 젊은 작가, 혹은 지방출신 작가로서의 어려움을 딛고 서울에서 활동하고 있다는 묘한 동질감을 느끼게 되었다. 먹과 붓을 통해 작업하다 보니 오가는 사람들을 통해 더러 선생의 소식을 전해

들을 수 있을 뿐이었다.

한동안 잊고 지내던 소산 선생의 작업을 다시 보게 된 것은 1990년대 중반이었다. 1980년대의 작품이 채색화였다면 이때 작품은 수묵 기조가 더 강한 작품이었다. 지금도 작업의 터전이 되고 있는 경주의 풍경을 담은 작업들이었다. 불국사, 석굴암 등 한국의 정신이 담긴 문화유산이 주로 등장하였는데, 그의 역동적이고 힘찬 일필휘지의 운필과 은은한 먹색이 조화롭게 다가왔다. 선생에게서 그림의 뿌리를 어디다가 둘 것인가를 진지하게 생각한 끝에, 우리의 정신과 문화를 아무런 가식 없이 표현하기 위해선 수묵이 최고라는 생각이 들었다는 이야기를 들었다. 한지 위에 수묵담채가 고담한 격조를 전해주는 작업 속에서 단순한 구도, 장중하며 섬세한 붓질, 활달한 표현 등이 나에게도 시사하는 바가 있었다.

이후 시간이 흘러 서울서예박물관 등에서 기획한 전시 등에 작품을 같이 출품하게 되었다. 전시에선 수묵 그림이 주를 이루었지만 어쩌다 그의 글씨를 볼 수 있었다. 글씨 역시 꾸준히 독학으로 익혔는데, 이미 그 경지에 도달하고 있다. 서예를 통해서 그림의 격을 높이겠다는 것이 처음의 생각이었을 것이고, 추사를 따라잡겠다는 목표로 적공을 쌓은 끝에 오늘에 이른 것이다. 끊임없는 임서를 통해 그림 또한 도약할 수 있었을 것이다. 하나의

목표를 잡고 그것을 위해 매진하는, 그야말로 마부작침(磨斧作針)의 자세가 오늘날 선생을 존재하게 만든 것이리라.

얼마 전 경주를 찾았다. 요사이 '부모은중경(父母恩重經)'을 주제로 대작을 준비 중인데, 거기에 쓰일 질 좋은 먹을 구하기 위해서 전국을 수소문하고 있다. 마침 경주에 좋은 먹이 있다고 해서였다. 경주에 들른 김에 선생의 작업공간인 불편당(不便堂)에 들렀다. 작업실 창문을 열고 보니, 눈앞으로 신라시대의 거대한 능이 한눈에 들어온다. 선생의 작업들이 오버랩되면서, '경주가 아닌 신라가 선생을 이곳으로 불렀구나!' 하는 생각이 들었다. 작업 공간엔 으레 작가의 고민과 평소 사고의 흔적들이 드러나기 마련이다. 선생은 서예와 전각작업을 꾸준히 하는 가운데 문방사우 등 골동에도 꽤나 심취한 듯 보였다. 이 또한 홀로 익힌 듯하다. 화가 소산 박대성을 만들고 있는 것은 이렇듯 다양한 관심과 집요함일 것이다.

선생을 30대에 처음 알게 되어 어느덧 70대가 되었다. 그 시간 동안 그림과 글씨라는 서로 다른 분야이지만 먹과 붓을 매개로 한 예술적 성취를 이어 왔다. 선생의 작품을 보고 있노라면 작가적으로 비슷한 기질을 느끼는 순간이 적지 않다. 무엇보다 순수한 필묵으로 대작을 작업한다는 것이다. 1,000호 이상의 작업도 즐겨하는 등 말이다. 소망이 있다면 한 공간에서 서로의 작업

으로 일합을 겨루고 싶다는 것이다. 필묵으로 한 생애를 산 작가들이 그림과 글씨로 펼치는 한 판의 흥겨운 무대가 되지 않을까. 지금도 그날을 생각하면 설렌다.

덤불이 있어야 토째비가 나오지
小山 선생이 툭 던진 이 한마디가 지금도 귀에 쟁쟁하네

松下 백영일(서예가 · 전 대구예술대 교수)

〈덤불이 있어야〉 70×35cm

내가 니를 언제 가르쳤다꼬, 형해라, 마!

서용(동덕여대 예술대학 회화과 교수)

"꼬마야! 여기 노당 선생 댁이 어디고?"

내가 다섯 살쯤이던 초여름이었다. 우리 집은 인왕산 중턱에 아이들이 흙장난하고 노는 동네 놀이터로 이용되는, 널찍한 마당을 안고 있던 허름한 집이었는데, 난 집 입구 문지방 안쪽에서 세숫대야에 물을 떠서 물장난을 하고 있었다. 고개를 들어 보니 키크고 마른 젊은 사람이 아버지를 찾고 있었다. 나중에 안 일이지만 아버지께서 김해에 계실 때 가르쳤던 제자였고, 아마도 아버지의 부름을 받고 찾아온 길이었던 듯했다. 그날부터 소산 선생님은 우리 집에서 같이 살며 '대성이 형'이라는 호칭으로 가족의 한 사람이 되었다. 나는 당시 그 일을 그저 삶 속에서 일상 같은 우연한 만남 정도로 생각했지 내 인생에 필연적이었을 인연의 시

작이었음을 감지하지 못하였다.

그렇게 더불어 지낸 지 몇 개월이 지나지 않아 '대성이 형'은 다시 시골로 내려가게 되었다. 그날 나는 어머니와 같이 소산 선생님을 자하문 밖 버스 정류장까지 배웅하면서, 어린 내가 느낄 수 있을 정도로 어른들의 무거운 대화를 띄엄띄엄 엿들으며 뭔가 어른들끼리의 심각한 사연이 있음을 짐작하였다. 아마도 아버지의 심기를 거슬렸던지, 아니면 또 다른 곡절이 있는지에 대해서는 나의 집요한 물음에도 어른들은 속 시원한 답을 주지 않았다. 그 후 나는 소산 선생님이 왜 우리 집을 떠났는지 다시 물어보지도 않았고 그리 궁금해하지도 않았던 것 같다. 단지 외팔이 '대성이 형'의 의수를 만지며 노는 놀이를 다시는 못한다는 것이 문득 아쉬웠지만, 어쨌든 그날이 소산 선생님과의 마지막 날이었다. 그렇게 '대성이 형', 소산 선생님과의 인연은 끊어지고 어린 시절 기억 속에서 퇴색되어 갔다.

내가 중고등학교를 졸업하고 대학을 졸업할 때까지의 적잖은 세월이 흘렀다. 간간이 들리는 소문과 언론의 기사에서 '대성이 형'이 큰상을 받고 영향력 있는 작가가 되었다는 것을 알게 되었지만, 사회적으로 커진 만큼 '대성이 형'은 우리 가족과는 멀어져 갔다.

소산 선생님과 재회하게 된 것은 내가 중국에 유학할 때, 방학

동안 잠시 나와서 들렀던 인사동에서의 우연한 만남을 통해서이다. 그때 소산 선생님이 중국에 갈 일이 있어서 가이드를 부탁하셨는데, 인사동 찻집에 마주앉아 중국 경험담을 나눌 때의 호칭은 어느새 자연스럽게 '소산 선생님'으로 바뀌어 있었다. 중국 북경에서 미술관과 유리창 거리를 다니며 붓을 사고 종이를 구하고 물건값을 흥정하면서 많은 대화를 나누었다. 그 후로도 북경을 방문하시는 횟수가 잦아지고, 모실 기회가 많아지면서 인연도 깊어갔다. 우연을 가장한 필연은 그렇게 다시 이어지게 된 것이다.

"내가 니를 언제 가르쳤다꼬 선생님이라 하노, 자슥아. 형해라, 마!"

언젠가 북경의 식당에서 저녁을 먹으며 얼큰하게 한잔할 때 불쑥 하신 말씀이다.

사실 소산 선생님은 대학 스승님과 동격이라는 생각에, 호형한다는 건 큰 결례인 것 같아 어릴 때의 호칭을 쓰지 못하고 어려워하고 있었다. 한사코 호형하라는 말씀에 호칭을 얼버무리며 겸연쩍게 자리를 마쳤으나, 그 후 잠시 귀국하여 인사차 만나 뵀을 때 호칭이 다시 자연스럽게 '선생님'으로 변해 있었다. 그때 하신 말씀이, 그렇게 격식을 따지면서 살아서야 무슨 그림을 그리느냐고 하시면서 핀잔을 주셨다.

그날부터 소산 선생님은 다시 다섯 살 적 '대성이 형'이 되었다.

　나는 소산 선생님을 생각하면 요절한 천재 화가로 유명한 석로(石魯)와 일획론을 펼쳤던 석도(石濤)를 떠올린다. 석로는 중국 섬서성 출신의 화가로 중국과 수교가 된 지 얼마 되지 않은 시기라서 일반인들에겐 비교적 생소한 작가였다. 그런데도 소산 선생님께서 북경 염황미술관에서의 특별전을 관람하고자 굳이 북경까지 날아오셨다. 전시장에서 석로의 작품을 보고 그의 금석기(金石氣)를 품은 강건한 필과 풍부한 수묵의 기운, 그리고 웅장하면서 호방한 화면에 감탄하며 탄복하였던 일이 생각난다. 석로는 누구도 관심을 두지 않았던 섬서성 일대 황토고원의 질박함과 웅장함, 그리고 고색창연한 유적들을 통해 전통적인 중국 산수화의 면모를 일신하고, 현대 중국화의 새로운 길을 개척했다는 평가를 받는 작가이다. 나는 그때 석로라는 작가와 그 작품의 가치를 비로소 알게 되었던 것 같다. 그 인연으로 소산 선생님을 생각하면 석로가 자연스럽게 오버랩된다.

　또 한 사람 석도는 동양 미술의 철학적 근간을 이루는 일획론을 펼친 사람으로, 미술을 하는 사람은 대부분 알고 있을 만큼 유명한 인물이다. 그는 황족의 후손으로 망국의 불우한 세월을 살면서 이론뿐만 아니라 그림에서도 탁월한 성취를 이룬 예술가

이다. 석도는 기존의 화법을 존중하면서도 '전통은 시대를 따라 변한다'라는 신념으로 자신의 고유한 화법을 창조해 동양회화의 전통을 더욱 새롭고 풍부하게 하였다. 석로와 석도는 모두 자신이 속한 시공을 치열하게 살아가며 옛것에 안주하지 않고, 늘 변화를 추구하며 새로운 것을 창조하는 삶으로 일관한 이들이다. 이들은 망국의 한과 정치적 상황에 따른 시대와의 불화(不和)를 그림을 통해 풀어내었으며, 그것은 부단한 변화를 통한 창신(創新)으로 귀결되었다.

전통을 바탕으로 한 부단한 변화의 추구는 소산 선생님이 평생을 일관하며 실천하는 창작의 기본덕목이다. 전통에 안주하거나 작은 성취에 만족하지 않고 끊임없는 자기부정을 통하여 언제나 새로운 것을 추구하는 작가정신이 바로 그것이다. 소산 선생님은 전국 방방곡곡을 주유하며 그 웅혼한 대자연의 기운을 체험하고 사생하는 것을 작업의 기본으로 삼았다. 대자연은 언제나 그의 스승이었으며, 다리품을 팔아 확인하고 포착한 기운을 여하히 자기만의 조형으로 수렴할 것인가 하는 것은 그의 화두였다. 신체적 결함을 작업을 통해 또 다른 경지로 승화시켜 일궈낸 악필법은 그만의 개성과 성취를 증거하는 것이다. 전통에 바탕을 두고 부단한 노력과 치열한 실천을 통하여 자신이 속한 시공의 가치를 반영하고, 분명한 개인의 독창성과 개성을 확보하여 전통

에 새로운 생명력을 수혈하여 그 내용을 풍부히 하였다는 점에서 소산 선생님은 비록 시대를 달리하지만, 앞서 두 사람과 지극한 공통점을 갖고 있다고 생각한다.

소산 선생님은 확실히 대가의 기개를 갖고 계신 분이다. 시골 촌로와도 같은 외모만큼이나 대가의 반열에 올랐음에도 어디를 가든 사생을 게을리하지 않으시는 분이고, 항상 살아 있는 작가로서의 삶을 살아가시는 분이다.

하루는 내가 방학 중에 잠시 귀국하여 평창동 집을 방문했을 때, 소산 선생님은 인도를 여행하며 뉴델리 박물관을 방문해서 박물관 유물을 스케치했던 화첩을 꺼내 보여주시는데, 무심코 화첩을 넘기던 나는 문득 등골이 오싹해짐을 느꼈다. 한쪽 팔이 없어서 불편하신 분이 어떻게 이 그림들을 그렸단 말인가. 양손이 있는 정상적인 사람은 한 손에 화첩을 들고 다른 한 손으로 그리는 게 가능하다. 그러나 한 손이 없는 분이 이 스케치를 했다면, 아마도 그는 화첩과 먹물은 바닥에 놓고 일어서서 문물을 보고 쪼그려 앉아 그림을 그리고, 다시 일어서서 문물을 보고 쪼그려 앉아 다시 그리고를 반복하며 그렸을 것이다. 이게 뭐란 말인가…. 한국 산수에 한 획을 그었다고 평가받는 분이 이렇게 열정적으로 공부하는데, 사지 멀쩡하고 젊고 젊은 지금의 나는 대체 이 분의 발끝이라도 미치고 있기는 한 건가.

이런 작업 자세는 대가로 인정받는 분들을 가까이서 뵐 때마다 느끼는 공통점이기도 하다. 끊임없는 사생작업의 생활화는 좋은 그림을 그리는 작가로서의 가장 중요한 키워드임을 그때 절실히 느꼈다. 그날의 충격은 내가 작업하는 자세를 다잡는 계기가 되었으며, 어디를 가더라도 항상 스케치 도구를 가장 먼저 챙기고 사생의 끈을 놓지 않는 자세는 내가 대학의 교육현장에서, 혹은 그림을 그리는 화가로서 가장 중요한 덕목으로 삼는 계기가 되었다.

사실 소산 선생님께 정식으로 그림공부를 해 본 적은 없지만 내 작가 인생에 영향을 미친 스승을 꼽으라면, 주저하지 않고 일랑 이종상 선생님과 소산 선생님을 꼽는다. 일랑 선생님은 대학에서 조형과 기법을 가르쳐 주셨다면, 소산 선생님께는 작가로서의 자세와 정신을 배웠다. 소산 선생님을 오랜만에 찾아뵐 때면 그동안 선생님께서 작업하셨던 작품을 일일이 꺼내 보여주시며 작품세계를 설명해 주셨다. 특히 한 묶음의 서예작품을 펼쳐 보이며, 서예 공부의 중요성과 용필법 등 당신께서 경험하신 것들을 아낌없이 나누어 주셨다.

소산 선생님께서 경주로 내려가신 후 그리 자주 뵙지는 못하지만 간간이 경주에서, 혹은 인사동에서 막걸릿잔을 기울이며 느끼는 것은, 고희를 맞으신 연세에 어울리지 않는 에너지와 패기

가 아직도 젊은이 못지않으시고, 오히려 그 온몸으로 뿜어 나오는 기운은 나를 긴장하게 한다. 경주에 내려가서서 처음 자리 잡으셨던 조그만 한옥의 당호가 불편당이었던가? 당신의 신체적 조건을 오히려 감추고 부끄러워하는 것이 아닌, 오히려 그것을 자신의 장점으로 승화시키고 드러낼 수 있다는 것은 마치 해탈에 열망으로 자신의 몸을 태웠던 수도승과 같다. 어쩌면 소산 선생님은 자신의 신체적 불편함을 예술적 수행의 방편으로 삼으신 것이 아닐까 생각한다.

얼마 전 인공지능과 인간의 대결로 이제 인간은 자신이 만든 기계문명과 경쟁해야 하는 상황을 현실로 받아들이면서, 모두 알 수 없는 위기감을 느끼고 있다. 이런 시대에 예술정신의 가치를 인식하고 끊임없이 연구하고 작업하시는 모습은, 현대의 화가들에게 귀감이고 모본이라고 생각한다.

오늘은 소산 선생님을 떠올리며 다시 한 번 화가로서의 자세를 추스르게 하는 밤이다.

서화일체 전통을 실천하는 불편당 소산

성파(통도사 스님)

누군가 말했다. 볼만한 전시가 있으니 함께 가보자고. 오래된 일이어서 그의 이름은 잊었다. 어쩌면 부산일보사 김상훈 사장이 었는지 모르겠다. 아무튼 나는 '이색 전시'를 보았다. 작가는 소산 박대성이었다. 수묵으로 일구어낸 그림마다 필력이 살아 있었다. 보통 화가가 아니라는 점을 직감했다. 그림에서 필력은 너무 중요하다. 필력이 살아 있지 않으면 일류화가라고 볼 수 없기 때문이다.

소산 화백과 가깝게 지내게 된 것은 당연한 결과였다. 나는 그의 평창동 화실도 방문했었고, 또 경주 남산 칩거 이후에는 남산 화실도 가 보았다. 소산은 서울의 '대궐 같은 집'을 버리고 작품 소재가 있는 경주 남산의 불편당(不便堂)에서 불편하게 살고 있

었다. 꼭 수행승과 비슷한 일상이었다. 오로지 작품에만 매진하는 것을 보고 있노라면, 소산은 정말 화가 중의 화가라는 생각이 들었다. 연고지도 아닌 경주에서 신라정신을 주제로 하여 제작하고 있다는 것은 특기할 사항이었다.

서화동원(書畵同源)이란 말의 의미를 다시 생각해 본다. 원래 글씨와 그림은 한몸이었다. 하지만 분업화된 현대사회는 서예가와 화가를 분리했다. 서예전과 회화전이 쉬지도 않고 열리지만, 이들은 각각 다른 영역에서 활동하고 있음을 본다. 현실사회에서는 서화일체와 거리가 멀었다. 서예가는 그림을 그릴 줄 모르고, 화가는 글씨를 쓸 줄 모르니, 이를 어떻게 봐야 할 것인가. 소산은 붓글씨 연습으로 많은 세월을 보냈다 한다. 명필, 혹은 서체 연구에 많은 공력을 들였다 한다. 이와 같은 결과가 '오늘의 소산'을 만들어낸 것 같다.

소산은 잘 알려졌다시피 모필에 의한 수묵화가이다. 지필묵의 전통을 기반으로 하여 독자적 예술세계를 일군 화가이다. 서구화 추종 시대에 소산은 전통을 지키면서 소산화풍을 수립하고 있다. 사실 붓의 장점은 무궁하다. 붓이란 무엇인가. 붓은 세상에서 가장 부드럽고 약한 것일지 모른다. 하지만 그 붓으로 일구어낸 글씨와 그림은 세상에서 가장 위력 있는 존재가 된다. 붓끝에 담은 작가의 정신력, 이 점을 주목해야 한다. 가장 힘없는 것처럼 보이

는 모필로 가장 힘 있는 작품을 만들어낸다는 것, 재인식해야 할 부분이지 않은가. 지필묵의 장점을 다시 주목해야 한다. 물질문명의 횡행시대에 정신문화의 상징과 같은 붓을 재인식해야 한다. 서양의 유화 붓은 일방통행 방식이다. 같은 방향으로만 붓질할 수 있기 때문이다. 하지만 동양의 모필은 전후좌우, 그야말로 종횡무진 자유스럽게 운필할 수 있다. 360도 회전하면서 작가의 마음을 붓끝에 담을 수 있다. 그래서 붓 문화의 위력을 재탄생시켜야 한다. 이런 차원에서 소산의 붓 작업은 매우 소중한 것이다.

소산은 여타의 화가와 다르게 미술재료에 대하여 연구를 많이 했다. 좋은 작품을 위해서라면, 좋은 재료를 구할 수 있다면, 그는 어느 곳이든 달려갔다. 지필묵의 전통과 특성을 잘 알고 있기에 그럴 수 있을 것이다. 재료는 형식을 견인한다. 좋은 재료는 좋은 내용을 이끌 토대가 된다. 소산은 양질의 종이 한 장을 구하기 위해 전국 곳곳, 아니 해외의 오지까지 달려가는 성의를 보였다. 나 역시 우리 미술의 전통재료와 기법에 대하여 연구하고 작품에 담아봤지만, 미술재료에 대한 연구와 실험은 결코 쉬운 일이라고 볼 수 없다. 오늘날 대부분의 화가들은 미술재료학에 관심을 두지 않으려 한다. 특히 전통 재료에 대하여 외면하고 있다. 안타까운 일이다. 이런 의미에서 소산은 전통문화를 살리면서 새로운 세계를 창출하려 하니, 그는 분명 우리 시대의 보배

가 아닐 수 없다.

서화일체의 전통을 실행하고 있는 소산, 그와 함께한 세월은 소중하다고 본다.

소산의 작품에 파묻혀 새 에너지 충전받아
— 소산과 나의 긴 인연

손주환(전 공보처 장관)

박대성 화백이 서울을 떠나 경주에 눌러앉은 지가 벌써 20여 년 가까이 된 성싶다.

내가 가장 바빴던 시절, 북악산 기슭에 자리한 박대성의 서울 평창동 화실은 나의 안식처였다. 북악의 정기를 흠뻑 안고 버틴 그의 화실은 나의 기억으로는, 천정이 하늘 높이 솟아있고 너비는 작은 운동장 같은 그런 웅대한 공간이었다. 당시 내가 언론계, 정치권, 정부 등을 거치며 봉직하고 있을 시기였다. 많은 일로 시달려 머리가 어지러울 땐 그의 그림 세계로 달려간다. 평창동 화실에서 박대성과 함께 나는 속세를 등진다. 한지를 바닥에 깔고 묵필을 갈기는 그의 억센 모습을 보면, 작가는 작품에 함몰돼 가고 나는 평온과 평상으로 돌아온다. 그는 그림에 빠지고, 나는 혼

돈의 세계를 빠져나온다. 나는 새 에너지를 소산에게서 충전 받는다. 이렇듯 오랜 소중한 시간을 함께했다.

박 화백과의 교유(交遊)는 이제는 결혼해 가정을 모두 가진 두 딸 정연, 아련이를 유아기(幼兒期) 때부터였으니 동무한 햇수를 한참 헤아려 보아야겠다.

박 화백과의 잊을 수 없는 삽화가 있다. 1990년대의 어느 날이었다. 도예가 윤광조의 가마가 있는 경주 급월당(汲月堂)에서 셋이 호기를 부린 적이 있었다. '끝도 없이 달을 길어 올리는 마음'으로 작품 삼매(三昧)에 빠진다는 그 분청작가의 급월당 명주로 한껏 취한 소산이 술기를 누르며 필묵을 휘둘러 몇 점의 묵화를 쳤다. 엄지에 인주를 묻혀 낙관을 대신했다. 그러고선 나에게 건넨다. 아침에 일어나더니 그 묵화를 모두 도로 내놓으라 한다. 소산은 받아든 묵화를 한 장씩 찢어발기지를 않는가. 취중 작품은 처음이라며 빛을 보게 할 수 없다고 단호하게 말한다. 소산을 달랬다. "한두 점은 남기자. 분명 명품으로 평가받을 작품이 될 것이다." 소산은 묵화를 살피더니 두 점을 되돌렸다. 나는 한숨을 몰아쉬었다. 소산의 얼굴을 다시 봤다. 맑고 밝은 모습에서 작가의 혼을 읽었다. 나는 구사일생으로 살린 그 두 점의 화폭을 아직도 잘 간직하고 있다. (이 글을 쓰며 자료 캐비닛에 깊숙하게 보관해 둔 소산의 두 묵화를 찾아내 표구를 맡겼다.) 경주 '박대성미술관'이 이를 소

박대성 화백의 작품(35×130cm)

장해야겠다고 나서면 어찌할까.

그렇게 마음을 비비며 지냈는데, 내가 은퇴하고 나서는 서로 왕래가 뜸해졌다. 어느 날 경주에 고옥의 한옥 한 채를 구했다는 말을 들었다. 한참 후엔 아예 경주 사람이 되었다고 알려왔다.

박대성 화백의 그림을 두고 내가 뭐 특별히 할 말이 있겠는가. 시인이며 미술인(스스로를 그렇게 부른다)인 류석우(『미술시대』 발행인)는 박대성을 한국의 대표적인 실경산수 작가로, 정통산수와 현대조형을 접합시킨 선구적 작가로 평한다.(류석우(2012), 『詩로 가는 그림여행』(서

울, 미술시대), 56~61쪽)

내가 여기에 덧붙인다면, 삼성 창업주이며 전문가 수준의 미술애호가였던 고 이병철 회장이 생전에 박대성의 작품을 높이 평가했다. 나는 중앙일보 재직 때였던 1979년 소산이 민전 최고 권위인 '중앙미술대전'에서 작품 〈상림〉으로 대상을 수상했을 때부터 그를 주목했다.

나는 은퇴 후에도 박 화백의 국내 주요 개인작품전에는 빠지지 않고 그의 화풍 진화를 지켜보아 왔다. 한중 수교 20주년을 한 해 앞둔 2011년 5월에 베이징의 최고 미술관인 '중국미술관'이 소산 작품전시회를 개최한 것은 하나의 사건이라 할 만했다. 그새 한국의 서양화 화가의 중국 전시는 드물게 있었으나, 동양화의 본고장이라 할 중국에서 한국화 전시는 중국인 관람객의 반응 예측이 두려워 엄두를 내지 못하던 터였다. 나는 한중 수교 당시 대한민국 공보처 장관으로서, 이어 한국국제교류재단 이사장으로서 여러 양국 문화교류 행사를 기획, 주관했던 위치에서 한국화 중국 전시의 모험을 누구보다 잘 알고 있었다. 그 때문에 소산의 중국 작품전시 소식에 놀라고 누구보다 더 크게 환호했다. 소산의 베이징 작품전시회 개막행사에서 축사를 할 기회를 가졌던 것은 나에게는 큰 기쁨이었다. 중국 미술 애호인들에게 박대성 화백을 소개할 수 있어 행운이기도 했다. 그날 축사에서 나는 한

중 수교 초기 두 나라 문화교류 활성화에 일익을 맡아 이의 기초를 다지는 데 노력했노라고 나 스스로를 소개한 다음, 한중 문화교류가 양국관계 발전에 중요한 요소가 될 것임을 강조했다. "한국화의 대표작가인 박 화백의 베이징 작품전시는 한국문화에 대한 중국인의 이해를 높이며, 나아가 한중 두 나라 문화교류를 한 단계 올리는 계기가 될 것"이라고 평가했다.

박 화백이 경주로 이거 후 반가운 소식이 있었다. 2010년 경주시가 '박대성미술관'을 건립하기로 결정했다고 알려왔다. 추진이 한동안 주춤하더니 계획이 수정돼 경북도와 경주시가 공동주관을 해 2015년 8월 21일 '솔거미술관 박대성미술관'으로 개관됐으니 진통은 겪었어도 잘 된 일이었다. 경주의 '박대성미술관'은 세계에 한국 문화를 돋보여 줄 우리의 문화 자산이 될 것이다. '박대성미술관'은 세계인들의 발길을 이끌 한국화 명작의 보물창고 역할을 할 것이 분명하다.

지중해 연안의 세계적 휴양지에는 세기적(世紀的) 작가의 미술관이 즐비하다. 그 수려한 천혜의 자연경관에만 머물지 않고, 이보다 더하여 그곳의 문화보고(寶庫)에 반해 세계인들의 발길이 지중해에 몰리고 있는 것이다. 문화유산은 서로 다른 문명권의 이해와 소통을 넓혀주는 귀중한 인류의 자산이 되고 있다. 우리에게는 세계적 수준의 작가들이 적지 않다. 이들의 작품을 안은 문

화공간들이 전국 곳곳에 들어선다면 한국문화의 글로벌화는 더 빨라질 것이다. '박대성미술관'의 존재가 그 촉매 역할에 큰 몫을 하게 될 것으로 기대한다. 여기 사족으로 아쉬운 의견을 남긴다. '솔거미술관'의 '솔거'라는 이름은 우리의 유구(悠久)한 문화의 뿌리를 알리는 표상일 수 있다. 그러나 오늘의 우리문화를 세계화하여 국가 브랜드를 높이고 관광자원화 하는 데에는 '박대성'의 이름이 더 힘을 갖고 있다. '박대성미술관'을 더 내세워야 할 것이다.

우리 부부는 '박대성미술관'이 세워진다는 소식을 듣고는 거기에 기념물을 남기고 싶었다. 우리가 소장하고 있는 몇 점의 박 화백 작품 중 대표작을 '박대성미술관'에 기증하기로 뜻을 모았다. 모두가 소산 작품전시회 때마다 한두 점씩 사 모은 것이나 기증하려는 이 한 작품만은 특별한 사연을 지니고 있다. 소산은 1993년 서울 역삼동에 아내가 집을 지을 때 거실에 걸어두라며 자신의 대형그림 한 점을 선물했다. 우리집 거실과 벽의 면적에 맞춰 그림 크기를 정해 그가 특별히 그린 것이다. 250×80cm의 대작이다. 갈대밭에 가려진 강 한가운데에 돛단배 한 척이 한적하게 떠 있는 그림이다. 박대성 화백의 화풍 진화의 한 전환기를 대표하는 그림으로 평가된다.

'박대성미술관'은 그의 화풍 진화의 모습들을 체계적으로 한

박대성 화백의 대형작품(80×250cm)

자리에서 볼 수 있는 그림들이 수집, 전시되어야 할 것이다. 우리
집 소장의 그 작품은 작가 소산의 한 변화를 보여주는 대표작의
하나로 꼽힐 수 있다. '박대성미술관'에 빠져서는 안 될 작품이라
할 만하다. 그런 생각에서 우리 부부는 이 작품을 기증하기로 결
심한 것이다. 소산은 우리 부부가 그 작품 기증의 뜻을 전하자 선
뜻 이를 받아들이며 기뻐했다. 그도 그 작품이 자신의 그림 세계
진화의 한 전환기 작품이냐는 물음에 그렇다며 반겼다. 박대성이
좋아한다. 우리 부부도 흡족하다.

　　나는 난산의 진통 끝에 긴 이름을 갖고 태어난 '경주솔거미술
관 박대성미술관'의 개막 전날, 소산 가(家)에 축하 메시지를 보

냈다. '경주솔거미술관 박대성미술관' 문패의 긴 주인 이름이 우여곡절의 시간을 말해주는 걸까.

"쉬운 일이 없으며 마음에 차지 않는 일도 많습니다. 이름이 길어 더 귀엽게 느껴집니다. '박대성미술관' 개관 축하합니다. (개관 소식이) 반갑고 (이를 주관해 준 기관에) 고맙다는 생각입니다."

소산과의 오랜 어울림에서 나는 행복감을 느낀다.

박 화백의 먼 산

신달자(시인)

박 화백을 만난 것은 그림이 먼저였다. 그리고 여러 사람이 모이는 어느 장소에서 몇 번 박 화백을 만났다. 그림과 사람이 잘 이어졌다. 어떤 이는 그림과 사람이 영 멀어 이해하기 어려운 경우도 없지 않지만, 박 화백은 이상하게도 그 두 가지가 잘 어울리고 다가오는 데 무리가 없었다.

그렇게 어쩌다 멀리서 바라보거나 한두 마디 하고 지나가는 사이였다. 그러나 나는 우리나라에 참 좋은 화가가 있다는 안도감과 기대가 어딘가에 살아있었던 것이다.

어느 날 나는 그분의 전화를 받았다. 뜻밖이었다. 내용은 아내 정미연 화백에 관한 일이었다. 아내도 그림을 그리는 것은 모르고 있었다.

그렇게 나는 그분의 아내 정미연 화백과 서로 그림을 그리고 글을 써 묶주기도 책을 내게 되었다. 그 과정은 복잡했지만 결과는 그랬다. 그 사이 나는 박 화백을 보는 일보다 아내를 만나는 일이 더러 있게 되었다.

정미연 화백에게 나는 얼핏얼핏 박 화백의 그림자를 보게 되었는데, 때론 박 화백의 끈기 같은 것을 정미연 화백에게서 보게 되었다.

박 화백의 절대 자랑은 '끈기'라는 것을 나는 안다. 포기를 모르는 사람이면서 부드러움이 있다. 그의 그림에도 잘 나타나는 자연성의 힘과 유연성이 그 어느 그림에나 녹아 있지 않은가.

그림 속의 인간적 정신이 뚜렷한 사람이라고 나는 생각하고 있었다. 부부는 닮는다고 했던가. 그의 아내 정미연 화백도 누구 못지않게 끈기가 있고 열정이 있다. 더 놀라운 것은 참으로 부지런하다는 것이다.

대부분의 예술가들이 가진 게으른 성격을 찾아볼 수 없고 뛰고, 그리고 다시 뛰고 다시 그리는 열정은 대단한 경지인 것 같았다. 그래서 내가 알고 있는 지금까지 그린 그림이 놀라울 만치 그 양이 많다. 이 모든 그림에의 열정은 내가 알기로 신앙이 모태이며, 그 힘으로 인간의 힘을 극복하는 불의 정신을 가지고 있는 게 아닌가 생각된다.

이런 불의 정신은 바로 남편인 박 화백에게서 전염된 병이라고 나는 생각하고 있다. 아니다. 서로 주고받는 게 사랑의 힘이 아닌가 생각된다.

박대성 화백은 그 이름 자체가 대단하다. 이름을 뛰어넘는 그림, 그림을 뛰어넘는 이름의 명성이 그를 기억하는 사람들에게 다 자리 잡고 있을 것이다.

경북도에 830점이나 그림을 내놓는 통 큰 화백의 마음이 다음 작품을 그리는 힘이 되는 것인가. 그것이 솔거미술관의 힘이 될 것은 뻔한 일이다.

그만큼 믿음이 가고 "고맙다"라는 말을 마지막에 남기고 싶다. 끈기와 열정으로 그리는 그의 그림이 대한민국의 자연 속 산이며 바다며 폭포일 것이라고 말이다.

그는 대한민국에 또 하나의 자연을 창조해 낸 분이기도 하다. 그렇게 그리는 박 화백을 가진 우리나라는 든든할 것이다. 그래서 고맙다는 말에 힘이 주어지는 것이다.

그의 눈빛은 늘 먼 산을 바라본다. 아니, 나는 그렇게 보인다. 그래서 우리 동네 삼청공원에 가도 거기 그가 바라보는 먼 산이 보인다. 어디서나 그의 먼 산이 있다.

언제나 건강하고 늘 여유로워서 더 큰 작품을 볼 수 있게 해 주시기를 빈다.

비움과 채움, 그리고 비움

연제식(신부)

내가 박대성 화백과 친하게 지낸 지가 사십 년 가까이 되었다. 원서동 신접살림 시절부터 수시로 드나들며 지금까지 허물없이 지내고 있다. 나는 영천에서 군대 생활할 때 함께 근무하던 한진만 화백과 영천아카데미 다방에서 2인전(二人展)을 했다. 한 화백은 병장, 나는 상병이었다. 그 무렵 대구에 있는 표구사에 드나들며 박대성 화백의 그림을 보고 매우 좋아 감탄했던 기억이 있다.

그 후 나는 신부가 되고, 홍대대학원에 다닐 때의 친구 조광호 신부와 함께 박 화백을 만나게 된 이후부터 우리의 친분은 이어지고 있다.

박 화백은 성격이 대쪽같다. 또한 불과 같다. 자존심은 히말라야 같고 집념은 강철같다. 그는 쉽게 만족하지 않는다. 한번 시작

160

하면 끝을 봐야 하고, 매 같은 눈으로 응시하고 꿰뚫듯이 대상을 바라본다. 붓을 면도칼같이 쓰고, 때로는 먹을 폭포같이 천둥같이 내리꽂고 들이붓는다. 그의 먹색은 쪽빛이 돌고 그의 기교는 나에게 늘 탄성을 자아낸다.

그의 글씨와 그림은 하나다. 그의 화폭에는 흑백의 대비가 극명하고, 피아니시모와 포르티시모가 절묘한 조화를 이룬다. 늘 생각하고 계속 전진하고 끝없는 새로움에 도전한다. 나는 그의 그림을 감당하기가 어렵다. 그러나 늘 궁금하며, 그의 숙성과 변모가 대견할 뿐만 아니라 경이롭고 흐뭇하다. 그는 성가(成家)했지만, 만족하지 않는다. 만족할 수가 없다. 그는 집을 짓고 있다. 그의 집은 놀랍고 위대하지만, 그는 그 집을 완성할 수는 없다. 그림에는, 아니 예술에는 결코 완성이 없기 때문이다. 이생에서도 그릴 것이고, 다음 생에서도 그릴 것이고, 끝없이 그림을 그릴 박대성 화백. 그림과 그의 삶의 형태도 일치한다. 한때는 셋방에서 살기도 하고, 빌딩도 지었다가 큰 저택에서도 살고, 신라의 도읍 경주로 가서는 흙집도 짓고, 아름다운 정원도 가꾸었다가 이제는 다 털어버리고, 작은 집에 조촐하게 살고 있다.

끝없는 채움과 비움은 끝없는 허전함과 풍요로움이기도 하다. 그의 뜨거운 열정의 불로 많은 것을 녹였고, 그의 칼은 많은 것을 베었다. 그의 응시는 표면에서 내면으로, 그의 자존심은 평정심

으로 고루어졌다. 이제 우리는 노을이 아름다운 황혼녘에 서 있다. 노을에 물든 단풍도 아름답다. 시인 서정주의 말대로 단풍은 초록이 지친 것이다. 아름다운 단풍이 소리 없이 누우면, 그 위로 하얀 눈이 내려 모든 것을 하얗게 덮을 것이다. 그러나 아직은 아니다. 이미 그것을 알고 받아들이며, 미소 지으며, 때로는 파안대소한다. 그리하여 감사와 기쁨으로 충만하다.

"유스타"— 유준상

유준상(배우)

"유스타!"

소산 박대성 선생님은 나를 '유스타'라고 부르신다. TV 없이 지내셔서 내가 나온 드라마와 영화 한 편 못 보셨지만, 유명한 배우로 들었다며 그렇게 부르신다. 들을 때마다 쑥스럽지만, '겉이 아니라 안에서 빛이 나는 사람이 되어야지' 마음을 다지게 된다.

소산 선생님과의 인연은 올해 개봉될 강우석 감독님 영화 〈고산자, 대동여지도〉를 통해서다. 흥선대원군 역을 맡은 나는 난치는 법을 배워야 했는데, 영화사의 소개로 2015년 6월 18일에 한국화의 대가이신 소산 박대성 선생님과 처음 만나게 되었다.

'비범하다'라는 말은 이럴 때 쓰는 것이구나. 선생님의 단단한 눈동자와 투명한 눈빛, 강단 있는 어조와 말씀에 나는 압도당

했다. 엄청나게 크고 높은 벽을 만난 느낌이었다. 이야기를 하면 할수록 깨어있는 진정한 어른이시라는 것을 알 수 있었다.

"선생님께서 계신 경주로 찾아가 배우겠습니다!"

2015년 7월 17일. 소산 선생님을 만나러 경주에 갔다. 선생님 댁을 찾아가는 길의 고즈넉한 풍경 속에서 마음이 차분해졌다. 선생님은 나를 작업실로 안내하셨다. 작업실 한쪽 벽에는 큰 소 두 마리가 머리를 맞대고 있는 그림이 있었다. 그림에서 팽팽한 에너지가 느껴졌다. 큰 창밖으로 오래된 나무 두 그루와 돌, 대나무 숲이 보였다. 자연의 고요함이 청아하게, 소리 없이 아름답게 다가왔다.

작업실에서 선생님의 작품을 도록으로 처음 본 나는 두 눈이 휘둥그레졌다.

"와! 선생님, 이 그림은 뭡니까?"

"〈천지인(天地人)〉, 뉴욕 맨해튼에서 빌딩을 올려다보는데 금강산 속에 들어가 있는 느낌이었다. '내가 새가 돼야겠다' 생각해 독수리가 되어서 내려다본 것이다."

"와! 선생님, 너무 대단하십니다!"

"와! 선생님, 이 그림은 뭡니까?"

"〈금강화개(金剛花開)〉, 내가 물고기가 되어 금강산을 바라보았다는 엉뚱한 생각을 했다. 물고기가 됐으니 내 눈이 오목렌즈

〈천지인(天地人)〉(240×300, 종이에 수묵담체, 2011)

〈금강화개(金剛花開)〉(140×120, 2009)

묵향(墨香) 반세기 — 박대성 화가와 함께

가 되었을 때 이렇게 동그랗게 보일 것이라는 내 이야기다."

"와~! 선생님, 어떻게 그런 생각을 다 하셨습니까? 정말 대단하십니다!"

호기심이 많아 이 작품은 어디에서 그리신 것인지, 어떤 생각을 담으신 건지 신나서 묻는 나에게 선생님은 정성스럽게 말씀해 주셨다. 선생님의 작품에 담긴 큰 깊이와 아름다움은 넋이 나갈 정도로 황홀했다. "한순간의 격(格)으로 그 작품의 그 순간의 힘이 빠질 수도 있고, 그다음의 이야기가 그르칠 수도 있다."는 선생님의 말씀, 순간순간의 눈빛과 품격에 감탄하며 한순간 한순간을 붓으로 담고 싶었다.

선생님은 솔거미술관 개관 준비로 바쁜 일정을 보내고 계셨다. 그럼에도 불구하고 기꺼이 시간을 내어주신 선생님께 감사하고 송구스러워서 선생님의 일정에 따라 나도 같이 움직였다. 이동 중인 차 안에서, 밥을 먹으면서 선생님과 나는 이야기를 나누었다. 경주의 밤하늘에 떠 있는 반짝이는 별들을 보면서 숙소로 돌아가기 전까지 선생님과 함께했다. 선생님과 함께 있는 시간이 정말 즐거웠다.

난을 배우기 위해 선생님과 만났지만, 그림보다 어떻게 살아야 하는가에 대해서 더 많은 이야기를 나누었다. 그중에서 내 직업인 배우와 관련해서 나눈 소산 선생님의 주옥같은 말씀을 잊을

수가 없다.

"선생님, 제가 올해로 연기한 지 20년이 되었습니다. 20년이나 되었는데 할수록 어렵습니다."

"내면 철학을 가져야 자연스러운 내 연기가 나온다. 땀을 흘릴 줄 알고, 죽을 고민을 하며 내 폭을 넓혀야 한다. 걷어내서 갈고 닦아야 한다. 그냥 가는 게 아니고 지고한 피땀을 흘려야 한다. 그랬을 때 속에 씨앗이 맺힌다. 인고가 없이는 안 된다. 말을 한다고 되고 안 한다고 안 되는 것이 아니다. 척 대하면 벌써 압도하듯이 뭔가 나와야 한다. 떠들어서 압도를 시키는 게 아니다. 우리가 호랑이를 만났을 때 척 보면 질려버리잖나. 호랑이는 영험한 세계, 엄청난 기운을 가졌다. 그 엄청난 기운에 놀라는 거다. 사람들이 부처님에게 왜 절을 할까? 말하지 않아도 부처님이 우리에게 주는 강한 아우라가 있기 때문이다. 억지로 가질 수는 없지만, 우리가 자꾸 좋은 방향으로 가다 보면 나올 수 있다. 그리 생각한다. 나는 접근하는 방식이 다르다."

"어떻게 접근하십니까?"

"거꾸로 법칙이다. 나는 거꾸로 법칙을 굉장히 사랑한다. 남이 도시를 좋아할 때 나는 시골로 가고, 남이 고기 먹을 때 나는 채소를 먹었다. 거꾸로라고 생각하지만, 또 거꾸로는 아니다. 거꾸로 옳기가 없다. 다 연결이 되어 있다. 우리 동양사상은 원의

사상이다. 원은 앞뒤가 없지 않나. 어디가 시작이고 어디가 끝인지 없지 않나. 기울어진 데가 없다. 밸런스가 딱 잡혀 있다."

"그럼 거꾸로 법칙을 늘 생각하고 계시는 건가요?"

"거꾸로 하겠다고 생각하고 하는 건 아니다. 뭐가 안 풀릴 때, 왜 안 풀리느냐? 내가 과한 욕심을 갖고 있기 때문에 안 풀릴 수도 있고, 택도 안 되는 일을 하려고 하니 안 풀릴 수도 있고. 여러 가지가 있는데 좀 늦춰야 한다. 한참 물러서야 한다. 그럼 더 빠른 길이 나올 수도 있다. 여러 사람이 그곳으로 가려 하는데 내 역량으로는 도저히 같이 갈 수 없는 데는 멀더라도 다른 길로 돌아가야 한다. 경쟁하지 말고, 경쟁할 필요가 없다. 내가 그렇게 살아왔다.

거기에는 외로움이 붙는다. 인간이 가장 견디기 어려운 것은 외로움이다. 그래서 감옥이 가장 외롭다 한다. 감옥을 잘 생각하면 내가 회생하는 길이 거기에 있다. 그게 뭐냐, 석가의 논리다. 스스로 감옥을 만들어서 고행을 해서 득도해버리지 않나."

"선생님의 작업실이 감옥이 되는 거네요. 스스로 감옥에 갇히는 것은 너무 힘들고 외로운 일이라 아무나 못 할 것 같습니다."

"방에서 혼자 그림을 그리는 일이 보통 사람들이 할 수 없는 일이라고 하는데, 할 수 있는 일이다. 나는 고정관념이 나의 가장 큰 적이라 생각한다. 그래서 내가 새가 되기도 하고 물고기가 되

기도 하는 거다.

세상에 나와서 나를 위해서든 무엇을 위해서든 땀을 흘릴 줄 알아야 한다. 죽을 고민을 해야 한다. 우리는 나하고 관계가 없으면 획 돌려버리는데 그러는 게 아니다. 관심을 가져야 한다. 내 폭을 넓혀야 한다."

"네, 관심을 갖고 실천하려고 많이 노력하고 있습니다."

"그래, 유스타에게는 그런 게 많이 보였다. 실천하려고 하는 게 많이 보였다. 그게 중요하다. 외면해 버리는 거 그것은 굉장히 좋지 않은 습관이다. 관심을 갖고 중요하게 생각해야 한다.

우리가 가는 길이 있는데, 그 길을 알기가 쉽지 않다. 길을 알면 판을 벌이고 키울 수 있다. 그냥 연기하도록 해주느냐, 연기를 넘어서 프로를 능가하는 쪽으로 가느냐 두 가지가 있는데, 그것을 선택할 권리는 유스타 당신에게 있다. 그것을 제대로 했을 때 엄청난 파워가 나오는 거다. 엄청나게 넓은 삶이 들어온다. 그러기 위해서는 많은 시간 묵언을 해야 한다."

"그런데 저는 배우여서 대사 연습도 많이 해야 하고 말을 안 할 수가 없습니다."

"연습하지 않는 시간에 묵언을 하면 된다. 몇 시간 묵언을 하면 알 수 없는 무언가가 올라온다. 얘기를 많이 하는 사람은 반대로 묵언을 존중해야 한다. 그리고 얼굴을 좋게 해야 한다. 이게

최대의 관건이다, 내 얼굴을 잘 가지고 가야 하는 것. 이게 뭐냐 하면 내 얼굴에 맑은 것, 밝은 것을 제일 먼저 떠올려야 한다. 밝지 않은 것은 일체 보지 말아야 한다. 그리고 생각을 맑게 해야 한다. 그 영향이 그대로 나타나기 때문이다."

"네, 선생님. 저도 항상 밝고 맑은 생각을 하려고 노력합니다. 제가 어두운 것을 좋아하지 않아서요."

"배고프다고 아무거나 먹고 아무 데서나 자고 그러면 안 된다. 관리를 해야 한다, 철저하게. 거울을 자주 보면서 근육을 살펴야 한다. 싸~악 웃어보기도 하고 좋은 쪽으로 생각을 바꿔서. 그랬을 때 정말 편안한 얼굴을 선사할 수 있다. 그게 명배우다. 안 그런가?"

"(싸~악 웃으며) 맞습니다."

"인상을 자꾸 쓰면 팔자가 안 풀린다. 팔자가 눈이 얼마나 밝은데. 팔자가 맑은 데로 가려 하지 더러운 데 가려고 하나. 지혜를 가져야 한다. 지식은 너무 복잡하다. 쓸데없는 것 너무 많이 알고 그러면 골 아프다. 그래서 내가 신문, TV를 안 본다. 차라리 선시를 읽는다든가 좋은 문학, 좋은 명작을 읽는다든가 그래서 저층에서 시공을 초월하는 내 몸 전체에 그런 게 감돌아야 한다. 내 몸을 관리하는 데 굉장히 신경을 써야 한다. 그럼 어디 가서 한마디 딱하면 끝나버리는 거다. 여러 말할 필요가 없다. 그것이

소산 박대성 화백과 배우 유준상

지혜가 있는 사람들의 소행이다."

"네, 지혜로운 사람이 되도록 노력하겠습니다! 제가 선생님께 정말 많은 것을 배우고 있습니다."

"그래, 나도 유스타에게 많이 배운다."

선생님의 말씀은 가슴에 스며들어 나도 모르게 눈물이 났다. 한참 나이 어린 사람에게 "내가 너에게 많이 배운다."라고 말하기란 쉽지 않다. 사람을 대하는 선생님의 열린 마음, 올곧은 정신이야말로 빛나는 별이다.

소산 선생님을 만나고 나에게 변화가 생겼다. 먹의 향이 좋아

졌고 붓의 움직임이 좋아졌다. 화선지에 글을 쓰고 그림을 그리는 재미에 빠졌다. 아들과 함께 천자문 공부를 시작하고 명상의 시간을 통해 고요와 마주하게 되었다. 연기를 하지 않을 때는 말을 아끼고 나보다 어린 친구들의 이야기에 귀를 기울이고 있다.

나는 단단하지만 물과 만나 정성으로 갈리면 잔잔한 향을 품으며 부드러워지는, 안에 무궁한 빛을 담고 있어 좋은 글과 아름다운 그림으로 새롭게 태어나는, 묵 같은 사람이 되고 싶다. 그러기 위해 끊임없이 걷어내고 갈고닦아 내면의 폭을 넓힐 것이다.

"유스타!"

소산 박대성 선생님이 나를 부르는 소리에 싸~악 웃을 수 있게.

박대성과 나의 활래정—침묵과 사유와 명상의 공간

이기웅(열화당 대표)

"그윽한 방 말 없는 공간, 듣보는 이 없어도 귀신이 그대 살피니, 게으름 피우지 말고 사심 품지 말 일이다. 처음 단속 잘못하면 하늘까지 큰물 넘치리라. 위로는 하늘이고 아래로는 땅 밟는 몸, 날 모른다 말할 텐가. 그 누구를 기만하랴. 사람과 짐승의 갈림길, 행복과 불행의 분기점, 어두운 저 구석을 내 스승 삼으리라."

"온갖 묘함이 나오는 것은 근원, 침묵만 한 것이 없으리로다. 영악한 자 말이 많고 어수룩한 이 침묵하며, 조급한 자 말이 많고 고요한 이 침묵하네. 말하는 사람 수고 많고 침묵하는 이 편안하며, 말하는 사람 허비하고, 침묵하는 이 아껴 쓰며, 말하는 사람 싸움하고 침묵하는 이 휴식하네. 도는 침묵 통해 성취하고, 덕은 침묵 통해 길러지며, 말하는 자는 모두가 이와 반대라."

앞의 글은 인조(仁祖) 때의 지식인 장유(張維, 1587~1638)의 글 「신독잠(愼獨箴)」 전문과 「묵소명(黙所銘)」의 일부 구절로, 소산(小山) 박대성(朴大成) 화백이 2010년 작품 〈만월(滿月)〉에 달아 놓은 화제이다. 이 작품의 실제는 나의 생가인 강릉 선교장(船橋莊)에서도 활래정(活來亭)과 그 밤하늘에 항아리 같은 달이 휘영청 뜬 풍경을 그린 작품이다. 소산이 어찌하여 내 출생과 성장의 비밀을 안고 있는 공간인 활래정 그림에 장유의 오묘한 명문인 이 '잠언'을 따다 놓았을까. 그것도 '침묵의 잠언'들을.

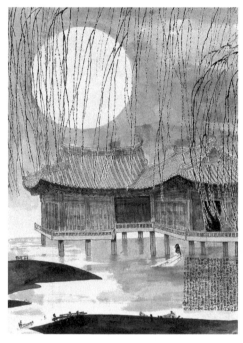

박대성 〈만월(滿月) 2〉
2010. 지본수묵(紙本水墨).
117.6×84cm.

나의 애장본인 장유의
『계곡집(谿谷集)』에 수록된
「신독잠(愼獨箴)」(위)과
「묵소명(黙所銘)」(아래) 부분.

작품에는 한글 번역문으로만 화제가 실려 있는데, 이 글귀가
「신독잠」과 「묵소명」에서 따온 것임을 알아차리는 데는 그리 많은
시간이 걸리지 않았다. 더욱이 나는 수년 전부터 이 글귀들이 수
록된 장유의 문집 『계곡집(谿谷集)』을 애장해 왔던 터였다.

화백은 이 작품뿐 아니라 선교장에서도 모든 것 마다하고 오

직 활래정을 향해 많은 그림을 그렸다고 한다. 그가 자랑스레 내세우는 대표작이 석 점이요, 내가 배람한 작품이 모두 여섯 점인데, 그의 말씀에 따르면 그 여섯 점의 작품 뒤에 숨은 어떤 현묘한 뜻이 담겨 있을 것 같았다.

"활래정은 원래 벽체가 없지 않습니까. 문들로 둘러싸인 게 곧 벽인데, 그 문의 문살들이 그리기 얼마나 어려운지 몰라요. 문살들이 그냥 문살이 아니에요. 참으로 오묘한 존재요 만만히 바라보기 어려운 대상이란 말입니다."라고 소산은 말씀한다.

활래정이 건립된 지 올해로 꼭 2백 년이 된다. 나의 5대조이신 오은(鰲隱) 할아버지 이후(李后, 1773~1832) 님께서는 1815년 열화당(悅話堂)을 지으시고 이듬해 이 활래정을 지으셨으니, 지금으로부터 꼭 2백 년 전에 오은께서는 온 선교장 건축계획에 이 두 건축물로 화룡점정(畵龍點睛)을 찍으시어 우리 집안 삶의 공간을 완성시키셨다.

대장원인 선교장 입구에 자리하여 이곳을 찾는 빈객을 맞아들이는 '접빈의 공간'이라 생각되는 활래정은, 요즈음 식으로 말하면 선교장의 인포메이션 센터인 셈이라고 나는 우스개로 말하곤 한다.

소산 박대성 화백과 수년 전 선교장에서 하룻밤을 함께 보낸 일이 있다. 각기 다른 방에서 눈을 붙이고 난 새벽녘이었다. 나의

선교장 활래정. 1980. 사진 주명덕.

숙방(宿房)은 늘 그랬듯이 활래정의 온돌방이었는데, 소산은 새벽 풍광을 즐기시려고 산책길에 나섰다가 열려 있는 나의 활래정 숙방을 기웃거리시기에, 나는 반가운 마음에 내가 자던 방으로 올라오시게 했다.

그는 좌정하자 방을 휘둘러 보시며 "여기 자주 와서 그림을 그리 많이 그렸지만, 막상 이 방에 들어온 것은 오늘이 처음이네요. 그런데 벽에 붙은 작품들이 말씀이 아니군요. 제가 정성 들여 다시 해 드리고 싶습니다요." 하신다.

실은 얼마 전부터 내가 보기에도 어색한 복제그림으로 꾸며져 있던 터였다. 그동안 이 공간은 대대로 품격 높은 진품(眞品) 서화(書畵)들로 늘 장식돼 있었던 문이요 벽들이었는데 말이다. 그런

데 그즈음 부쩍 도둑이 자주 들어, 벽에 장식해 놓은 서화들을 몽땅 면도칼로 도려서 훔쳐간다는 것이었다. 그것도 아주 귀한 것이라면 모르겠는데, 그저 평범한 작품인데도 여기 붙어 있는 것이라면 무조건 귀할 것이라는 생각에서 모조리 떼어 가므로, 일부러 조잡한 복제품으로 붙여 놓았다는 어이없는 실정을 얘기해 드렸다.

우리는 마주앉아 이런저런 이야기꽃을 피우며 오랫동안 두런거렸다. 이곳에서 자라던 육칠십 년 전 내 어린 시절로 이야기를 이끌어 갔다.

내 어린 시절의 활래정은 우리 대가족의 가장 어른이시던 나의 백부 경미(鏡湄) 이돈의(李燉儀) 님께서 아침부터 저녁때까지 늘 머무시던 곳이었다. 그분은 동구 밖을 내다보시면서 홀로 누군가를 기다리고 계셨다. 어린 우리는 알 수 없었으나, 흔치 않은 무언가를, 그리고 누군가 올 것으로 예정되어 있다는 듯이 기다리는 모습이셨다. 간혹 기다리던 점잖은 분들이 오실 때도 있었지만, 종일 영 아무 기척 없을 때도 있었다. 어른께선 적적하셔서인지, 가끔 나를 비롯한 선교장의 여러 어린것을 활래정 대청으로 불러 모아, 갖가지 우리 역사 이야기에서부터 설화, 민담, 시문들을 읊으시면서, 어린 우리에게 사람 바탕을 이루는 많은 지혜와 생활의 법도와 전통, 그리고 새 문물들과 새로운 기운들을 넌

지시 일러 가르쳐 주셨다. 여섯 살 되던 어느 여름날, 이곳 선교
장에도 광복의 태극기가 나부꼈다. 그러다가 몇 년도 지나지 않
은 열 살 무렵 터진 전쟁은, 일찍이 경험하지 못했던 동족상잔의
비극을 불러왔다. 남과 북 각각이 뒤로 미국과 소련을 믿고 벌인
남북전쟁의 잔혹한 모습은 우리 어린 가슴에 큰 상처를 남겼다.
늘 변함없이 조용하고 아름답기만 하던 선교장의 무대와 배역과
대본들이 숨 가쁘게 바뀌면서, 생전 듣지도 보지도 못했던 섬뜩
한 풍경들이 벌어졌다. 간간이 상처 입고 허물어진 활래정과 주
변 정원은 백부님에 의해 고쳐지곤 했지만 이런 지경에, 오랜 세
월 지켜봐 온 나의 눈에는 요란한 세월의 빠른 속도로 하여 활래
정은 세속화의 물결에 흔들리기도 하고, 조금씩 천천히 변형되고
왜곡돼 온 것은 당연지사 아니었겠는가.

　「신독잠」에서 이르는 바 고요하고 그윽하던 옛 활래정과 활래
정 사람들을 그리워하며, 박대성 화백은 인간사의 모든 근원을
향해 엎드려 소원하며 우리 활래정을 그의 솜씨로 정성스레 가다
듬고 험한 세월의 때를 벗겨 화폭에 담아내시려 했던 것으로 나
는 믿는다.

　고맙소이다, 소산이여. 말로도 글로도 안 되고, 사진으로도 재
현키 어려운 이 집, 지은 이의 뜻을 이리도 아름다이 다시 밝혀
놓으셨으니, 영원하고도 참된 예술의 모습을 보여주셨도다.

무정란과 유정란

이동국(예술의전당 서예부장 · 수석 큐레이터)

1

무정란(無精卵)은 말 그대로 정자(精子)가 없는 달걀이다. 반면 유정란은 정자가 있다. 우리가 식용하는 달걀은 대부분 무정란이다. 식용으로 친다면 약간의 가격 차이가 있다. 하지만 무정란, 유정란 구분은 별 의미가 없다. 전문가들은 무정란이 건강에 영향을 끼치는 것도 아니고 영양학적으로 차이가 없다고 보고있다. 그래서 일상에서는 별 의식 없이 까먹는다.

하지만 이 둘의 결정적인 차이는 병아리를 깔 수 있는가 없는가에 있다. 무정란은 말 그대로 정자(精子)가 없어 부화(孵化)가 안된다. 유정란(有精卵)은 병아리를 깐다. 병아리를 깐다는 것은 닭

이 알을 낳고, 그 알은 다시 닭이 되고… 이렇게 닭의 역사가 무한대로 지속된다는 것을 뜻한다. 유정란이 없다면 닭도 없다. 이점에서 유정란의 독보적 가치가 있다.

본고의 결론을 먼저 말하면 '소산 박대성의 그림은 유정란이다'라는 데 있다. 그런데 느닷없이 소산 그림을 유정란에 갖다대다니, 이게 무슨 말인가. 단도직입적으로 소산 그림은 서(書)라고 말할 수 있다. 소산 그림에는 서(書)라고 하는 정자(精子) 내지는 유전인자(遺傳因子)가 박혀 있다. 아, 이게 또 무슨 말인가. 세상 사람이 다 소산을 화가(畫家)로 알고 있는데 서가(書家)라니. 견강부회(牽强附會)도 유분수다고 생각할 수 있다.

여기서 잠시 우리를 되돌아보자. 누구나 알고 있듯 서화(書畫)는 본래 한몸이었다. 그런데 서구 미술의 세례를 받은 100여 년전 어느 때부터인가 서는 서, 화는 화라고 하면서 이제는 칼로 무를 자르듯 갈라졌다. 서가 화를 기웃거리는 것도, 화가 서를 기웃거리는 것도 금기시되었고, 오줄 없는 짓으로 인식되었다. 문자와 영상마저 하나 된 21세기 디지털 문자 영상 시대 한가운데를 살고 있는 지금, 적어도 우리 시대 그림판의 현실은 여전히 이렇게 굴러가고 있다.

2

 그림만 그려도 잘나가는 작가로, 시쳇말로 돈도 되고 명예도 되는 사람이 소산이다. 그런데 편한 길을 버리고 70이 다 된 어르신은 거꾸로 글씨를 쓴다고 20여 년이 넘도록 있는 용을 다 쓰고 있다. 뉴욕 맨해튼 빌딩 숲이 아니라, 경주 삼릉 소나무 숲 속에서 왜 이런 바보 같은 짓을 할까. 추사를 뼈다귀까지 몇 번을 고아 먹느라고 몇 년을 허비했고, 다시 '광개토대왕비'를 붙들고 생씨름을 했다. 붓을 쥐면 한달음에 몇 날 며칠을 달렸다. 탈진할수록 눈은 또록또록해졌고 정신은 더 맑아졌다. 또 1300년의 시공을 뛰어넘어 김생의 '태자사비'를 영접하고는 사진보다 더 정확하게 가묵(加墨)으로 박아냈다.

 단언컨대 서가들도 추사 김생 광토비와 같은 우리 글씨를 이렇게 정면으로 대결하며, 작가의 생사(生死) 문제를 스스로 다그치는 사람을 필자는 보지 못했다. 경주를 그리겠다고 서울을 버리고 내려가서는 갑골문 종정문도 때려눕히고, 천전리 반구대 암각화를 녹여내고 있다. 글씨에 더 귀신(鬼神)이 씌었으니 보는 사람도 딱하다.

 소산이 경주에 정착할 당시다. 그때만 해도 서울 인사동 바닥에서는 거나하게 막걸릿잔이 몇 순배 돌 때면, 이런 소산을 두고

182

서가나 화가나 한 마디씩 하곤 했다. 그림이나 잘 그리지 글씨까지 넘본다고 힐난(詰難)을 해대는 것을 목격한다. 여기에는 이유가 있다. 소산은 독학(獨學)으로 그림 공부를 했다. 잘 알려진 사실이지만 시쳇말로 가방끈이 짧다. 그런데 서(書)는 한자(漢字)다. 못 배운 소산이 뜻도 모르고 베낀다는 뜻이 담겨 있다. 정말 그런지 아닌지는 소산 속을 들어가 보지 않아 모를 일이다(정작 소산이 살면서 천만다행으로 생각하고 있는 것 중 하나는 진작 학교를 그만둔 일이다.).

하지만 분명한 것은 소산이 서(書)의 의미를 넘어 구조(構造)까지 입체적(立體的)으로 독파(讀破)해내고 있다는 사실이다. 서의 구조를 보고 역으로 글자의 표정(表情)과 의미(意味)를 훔쳐내는, 이 방면에서는 학서(學書) 이전에 어떤 신기(神氣)나 동물적이고도 본능적인 힘이 작동하고 있다고 느껴진다. 한학자가 모두 서가가 아니듯 서(書)는 그냥 문자(文字)를 쓰거나 치는 행위와 다르다. 쓴다고 다 서가 아니다. 어떻게 보면 지금 서가라고 자처하는 많은 사람이 여기에 해당하는 것은 아닌지 생각해볼 일이다.

3

좌우지간 서는 필획으로 우주(宇宙)를 경영하는 행위다. 서의

본질은 뜻에만 있는 것이 아닌 이유다. 붓을 쥔다고 다 서가가 되고, 필묵을 다룬다고 다 화가가 될 수는 없는 노릇이다. 구조도 구조이지만 그 이전에 필획(筆劃) 자체가 스스로 말을 한다는 지점에서 진정 서가 존재하고 화도 존재한다. 이 땅에서 적어도 필획이 안 되면 글씨는 가능하다 할지라도 서도 화도 안 되는 것이다.

소산의 그림은 선(線)이 아니다. 획(劃)이다. 평면적인 라인(line)이 아니라 입체적인 스트록(stroke)이다. 붓질이 칼질인 듯 도끼로 내려친 듯 삼엄하기 그지없다. 이 지점에서 바로 소산 그림이 서(書)라는 이유가 해명된다. 이런 필획을 깔고 있는 소산 그림은 구조 자체도 기괴(奇怪)하다. 또 고졸(古拙)하다. 더 나아가서는 그림 글씨가 자웅동체로 필획된다. 그래서 서적(書的) 언어로 해독해야 제대로 읽힌다. 우리 시대 화법(畵法)만으로는 설명이 짧아질 수밖에 없다.

소산의 그림에서 추사서와 광토비가 읽히고 천변만화(千變萬化)하면서도 무쇠 같은 김생서의 필획이 느껴지는 이유다. 그림 글씨가 하나였던 태고(太古)의 아름다움까지도 녹아나 있다. 우리가 잘 아는 추사체(秋史體)는 기괴(奇怪) 고졸(古拙)의 결정이다. 물론 그 토대는 학서기(學書期)부터 일생 동안 비(碑)와 첩(帖)을 하나로 정법(正法)으로 혼용해낸 결과다.

예컨대 소산의 오늘의 화업(畵業) 역시도 결과적으로는 추사가 간 길대로 읽어낼 수 있다. 산천초목(山川草木)을 교과서로 하여 실물(實物)을 필선이 아니라 필획(筆劃)을 버무려낸 결과다. 무쇠 작대기를 내려치듯 한 획으로 천 마디, 만 마디를 감당해내는 소산의 절제된 붓질은 서가 아니면 감당해낼 수가 없다.

그래서 소산 예술의 분수령은 서 이전과 이후로 나누어질 수 있다. 굳이 활동 공간으로 구분한다면 경주 이전과 이후로 구분될 수도 있겠다. 서가 아니었다면 소산의 경주 시대도 없었다고 한다면 지나친 말일까. 〈불국 설경〉 〈청량산 묵강(墨江)〉 〈독도〉 와 같은 작품은 그냥 눈에 보이는 대로의 경주가 아니다. 천 년 깊이의 경주 정신은 서(書)라는 두레박이 아니면 퍼 올릴 재간이 없다.

4

한국의 그림판이 '뿌리가 없다'는 말은 어제오늘의 이야기가 아니다. 달걀에 비유하자면 무정란이 판을 치는 세상이다. 이런 그림을 우선 보고 감상하기엔 문제가 없어 보일 수도 있다. 식탁에 올라오는 무정란의 경우와 같이. 문제는 우려처럼 국적(國籍)이 불분명하다 보니 정체성(正體性)도 역사적(歷史的) 맥락(脈絡)도

찾아보기 어렵다는 점이다. 다른 말로 하면 우리가 이럴 정도로 서구화에 절어 있다고도 볼 수 있다. 이유는 물론 일제 강점기와 분단, 산업화 서구화 영향이다. 다시 말하면 그림이 시각 언어라는 입장에서 보면 자기 말을 상실하고 있다고 보아도 무방하다.

그렇다면 우리 그림에서 자기 언어는 무엇일까. 필획(筆劃)이다. 바야흐로 이제 동(東)과 서(西)가 하나 되는 세상이다. 서울에서 전철을 타면 교포 3세쯤 되는 20대 전후의 젊은이들이 영어로 와자지껄 이야기하는 모습은 일상이 되었다. 저 사람들이 우리말도 영어같이 해야 되는 것 아닌가 하고, 혼자 괜한 생각을 해보지만 쉬운 일은 아닐 것이다.

좌우지간 동(東)을 하든 서(西)를 하든 이 땅에서 우리를 문제 삼는다면, 내 언어를 갖는다는 것이 제일 먼저 중요하다는 것을 소산의 그림을 보면 볼수록 절실하다. 이유는 우리 시대야말로 필획(筆劃)의 힘이라면, 이 모두를 다 녹여내어 본 정신을 돌려낼 수 있기 때문이다. 모든 세계에 열려 있는 소산 그림이 역사가 될 수 있음은 서(書)라는 DNA를 내장하고 있음이다.

아이들의 예술 에너지를 꽃피우는 위대한 예술가

이수경(동국대 교수)

2006년 가을 우연히 신문기사에서 박대성 화백님의 〈신라 천년의 꿈〉 전시회 소개 기사를 읽고, 그날 바로 서울 평창동 가나아트화랑을 찾아갔다.

선생님의 작품을 보면서 가슴 떨리는 놀람과 큰 감동을 받았다. 수묵화의 대가 소산 박대성 선생님을 찾아뵙고 싶다는 간절한 마음이 일어났다. 이후 경주 삼릉 부근에 있는 삼릉 소나무 숲에 있는 선생님의 작업실을 방문하게 되었고 선생님과 처음 만났다.

2007년 경주 박물관에서 개설된 〈박대성 화가와 함께하는 수묵화 강좌〉에서 선생님의 지도를 잠시 받은 적이 있었다.

이때 나는 동국대부속유치원 원장을 맡고 있어서 동국대학교

부속유치원 교육과정에 '수묵화로 놀이하기' 시간을 만들었고, 유치원 어린이들이 수묵화 놀이를 즐기도록 계획하였다.

이때 유아들은 먹과 붓, 종이의 물질성을 실험하고 창조하는 과정에서 유아들의 예술적 감성은 놀라울 정도로 향상되었고, 미술 창작에 대한 몰입시간은 엄청나게 길어졌다.

특히 인상 깊게 남는 사건이 있었다. 어린이들과 화가 선생님과의 만남은 의미 있는 시간이 될 수 있다는 생각에 선생님 작업실을 견학할 계획을 세웠다. 박대성 선생님은 바쁘신 일정 속에서 유치원 어린이들의 작업실 방문을 기꺼이 허락하셨고, 어린이들과 대담시간을 가졌다.

유아들의 순수한 영혼들이 박대성 화백님과의 만남을 통하여 예술의 혼이 열린 듯 한 느낌을 받았다.

선생님의 작품과정을 유심히 지켜본 아이들은 "선생님, 어떻게 하면 선생님처럼 잘 그릴 수 있나요?" 하고 진지하게 질문하였다.

그때 선생님은 "응, 열심히~ 열심히 그림을 그린다면 모두 다 잘 그릴 수 있단다."라고 가볍게 대답해 주셨다.

아이들은 모두 "아, 모두 열심히 그리면 나도 화가 선생님처럼 잘 그릴 수 있구나." 하고 진지하게 고개를 끄덕거렸다.

이후 어린이들은 유치원에서 수묵화 놀이에 열심히 신나게 그

림을 그렸고, 12월 학기 말에 부모님을 초대하는 시간에 수묵화 전시를 계획하게 되었다.

그러나 그동안 어린이들이 그린 그림은 엄청난 양이어서 유치원에서 전시하기에는 공간이 턱없이 부족하여, 서라벌문화회관 전시실을 빌려 제1회 수묵화 전시를 하게 되었다. 아이들이 그린 수묵화는 양적으로도 엄청났으며, 모든 작품들이 생동감이 넘쳤고, 창의적이며 놀라운 표현력을 보여주었다.

"위대한 예술가는 아이들의 창의적인 예술 표현 에너지를 꽃피우게 한다."

아이들의 놀라운 수묵화 전시는 많은 예술교육 전문가와 현장 교사, 부모들을 비롯한 많은 대중들에게 경이로운 찬탄을 받았다. 어린이들도 모두 자신이 예술가인 것 같은 자신감과 희망에 가득 찬 행복감을 가졌다.

수묵화프로젝트에 참여한 교사와 부모 모두 행복한 시간을 가졌고, 아직도 그때의 감동을 잊을 수 없다.

나는 오늘도 '박대성 선생님과 함께하는… 모든 아이들이 행복해지는 숲 · 예술유치원'을 꿈꾸고 있다.

나의 선생님 박대성
— "열심히 그려. 열심히 하는 것 외에는 방법이 없어."

이영실(민화작가 · 부산시여약사회 부회장)

소산 선생님을 생각하면 오랫동안 기억에 남는 일이 있다. 함께 갔던 해운대 바다에서의 추억이 그렇다. 어느 해 여름, 부산에서 제자들과 함께 점심을 먹은 후 선생님은 우리에게 해수욕장에 가자고 하셨다. 나는 집이 근처라 그저 해변을 거닐고 올 양으로 간단히 갔다. 자리를 잡자, 선생님은 바다에 들어가 얼굴만 내놓은 채 여유롭게 수영을 하기 시작했다. 그 모습을 바라보면서 나는 너무 놀랐다. 한쪽 팔로 수영한다는 것을 상상해 본 적이 없었기 때문이다.

"선생님, 수영 정말 잘하시네요?"

"그럼, 어릴 때 고향 청도 강가에서 얼마나 헤엄을 많이 쳤는데…."

190

수영을 못하는 나는 말을 잇지 못했다.

"여름엔 바다에서 해수욕도 하고 해야 해. 피부에도 좋지만, 태평양과 이어지는 동해의 큰 기운을 받아야지."

"예…"

"그림 열심히 그려. 열심히 하는 것 외에는 방법이 없어."

"예…"

나는 선생님이 모래찜질을 하는 동안, 열여덟 살 나이에 영도 신선동에 기거하면서 복천사의 약수를 아랫마을에 지게로 져다 주고, 겨우 한두 끼 먹거나 굶으면서 그림을 그렸던 시절 이야기가 떠올랐다.

선생님은 초등학교 시절, 운동회 날 달리기 시합에서 일 등을 했지만, 오히려 신체적 결함 때문에 놀림을 당한 후 학교에 가지 않고, 혼자 보내는 시간이 많아지면서 화가의 길로 들어서게 되었다. 나는 선생님의 그림을 보면서 '그 힘든 순간들을 이겨낸 결과가 바로 이것이구나…' 하고 감탄한다. 젊은 시절의 그림을 보면 예쁘다는 생각이 많이 든다. 선생님은 혹시 꿈을 꾼 것은 아닐까? 완벽하게 아름다운 것에 대한 소망 말이다.

경주 감포의 오류 해변에 있는 작은 몽돌을 만지면서 말한다.

"이봐라, 파도가 요렇게 예쁘게 만들어 놓았잖아. 쉬지도 않고…"

동경의 일본민예관 유물실에서
민화를 보는 모습

"선생님은 정말 예쁜 것 좋아하시네요."

"그럼… 이래 봬도 내가 평생 동안 최고로 이쁜 것 얼마나 많이 봤는데…."

솔거미술관 박대성관에 걸린 소나무 그림을 보면서 많은 사람들이 눈물을 흘렸다고 말한다. 그런 감동을 주는 선생님은 어떤 분일까? 그 깊이와 크기를 짐작하려면 더 많은 세월을 보내야 할 것이다.

몇 해 전 선생님과 함께 동경의 일본민예관 등을 방문하기 위해 간 적이 있다. 그때 선생님은 나리타공항에 대형으로 걸린 장

매화수업장면

인들의 모습을 보고, 그것을 통해 일본이 보여주고자 하는 장인 정신을 누구보다 먼저 파악했다. 그것을 보면서 나는 화가의 직관은 섬세하면서도 강렬하다는 것을 깨달았다. 또한 동경국립박물관에서 열리고 있던 대만 고궁박물관전을 본 후에는, 서둘러 현대미술관으로 달려가 오늘의 일본미술을 미루지 않고 살폈다. 아침이면 가장 먼저 호텔 로비에 나와 기다리는 선생님은 여전히 너무 젊다는 것을 알게 되었다.

그런 선생님에게 나는 일주일에 하루 그림을 배우러 간다. 매주 토요일이면 경주국립박물관의 수묵당에서 '박대성의 우리그림' 수업이 열린다. 그래서 선생님을 만나러 가는 길은 박물관 가는 길과 통하는 행운이 있다. 봄이면 꽃길을 걷고, 여름에는 뜨거

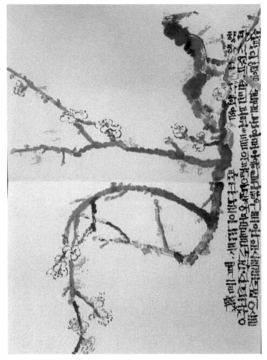

매화 그림

운 햇살과 함께하고, 가을에는 마음마저도 단풍으로 물들이며, 겨울에는 찬바람 가득한 박물관 뜰을 지난다.

매화를 배우던 날은 이른 봄이었다.

"매화가 왜 꽃 중의 꽃인 중 아나? 눈 속에서 피기 때문이야. 그리고 또 향기가 너무 좋아."

선생님은 유난히 큰손으로 힘주어 붓을 잡고 매화를 하나씩 피워낸다.

"그래서 매화를 그릴 때는 꽃잎에서 향기가 나는 듯 그려야 해. 나도 오늘은 잘 그려지지 않네. 열개 그리면 한두 개 마음에 드는 것이 매화 꽃잎이야. 서너 개 마음에 들면 그날 그림이 잘 된 거지."

우리는 지켜보면서 숨소리마저 크게 내지 못한다.

> 선녀의 얼음 살결 눈으로 옷 해 입고
> 향기로운 입술로 새벽이슬 마시었네.
> 속된 봄꽃들의 붉은 빛에 물들세라.
> 신선 고장 향하고자 학을 타고 날으는 듯

완성된 그림에 이인로의 「눈으로 옷 해 입고」를 화제(畵題)로 쓰고 화첩의 여백을 가리키며 말한다.

"화제 끝 부분 여기에 낙관을 찍으면 되겠어. 그리고 남은 화면에는 향기로 가득 채우는 거지…."

"우리 전통그림은 엄숙해. 재료 자체만으로도 압도하는 거지. 지·필·묵을 한번 생각해 봐. 깊이가 있잖아. 한지를 만드는 것, 붓을 매는 일, 먹을 만드는 것, 거기다 벼루를 만드는 과정까지…. 많은 시간과 수없이 반복되는 과정의 연속이잖아. 그림이나 종이나 붓, 모두 한가지야. 난 이 모든 것이 하나로 통한다고 봐. 재료를 장악할 때까지 훈련의 시간이 길고 어렵지만, 그 모든

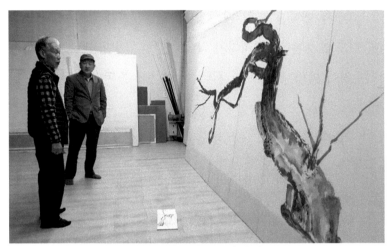

화실에서 윤범모 교수와 함께

과정이 자연을 거스르지 않고 있어. 그래서 나는 자연의 법칙대로 이루어지는 것이 우리 그림이라고 보는 거야."

"우리 선을 그을 때는 서양의 드로잉하듯이 긋는 것이 아니고, 선의 골마다 마음이 머물도록 해야 하는 거야. 소극적으로 예쁘게만 그리는 것이 아니야."

선생님이 붓을 놓으면 그때야 우리는 몸이라도 마음대로 움직인다.

야외 스케치는 그림 교실에서 중요한 과정이다. 특히 잎이 다 떨어지고 난 겨울이면 더 열심이다. 무열왕릉에 스케치를 나간 날은 정말 추운 겨울날이었다. 우리들은 그저 서 있기조차도 힘

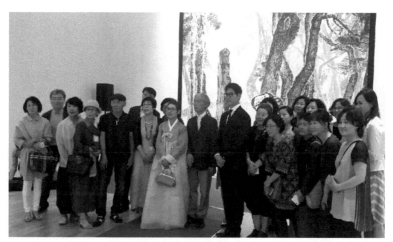
솔거미술관 박대성관 개관날

든 날이었지만, 선생님은 앉은자리에서 소나무 한 그루를 다 키우고 만다.

"성품이 중요해. 특히 그 성품으로 화가는 삼라만상을 꿰뚫어야 해. 그래야 산수화를 그리지. 안 그래? 어떻게 그리겠어?"

"화가는 창조주를 흉내 내는 사람이야. 자기 길을 확실히 잡아서 열심히 걸어가야 해. 열심이 뭐야? 마음이 뜨거운 것이지. 마음이 식으면 한심이지. 그러니까 제대로 못 하는 사람을 보면 한심한 사람이라고 하잖아. 열심히 해야 돼. 열심히 하는 수밖에 없어."

힘들다고, 좀 잘된다고 호들갑 떠는 제자들을 엄하게 가르치

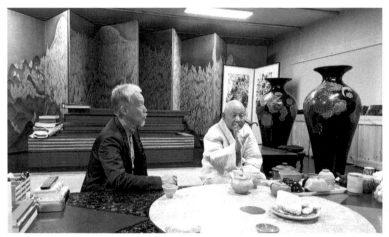
박대성 선생님과 성파 스님

신다. 그래서 눈물을 펑펑 쏟기도 하지만, 어느 때는 너무 따뜻해 고개도 들지 못한다. 핸드폰 화면에 자신과 꼭 닮은 외손녀의 사진을 담아 다니고, 제자의 마음을 헤아려 삶은 계란 하나를 몰래 꼭 쥐여주기도 한다. 국립경주박물관의 신라미술관에 전시된 불상을 스케치하러 갔을 때, 선생님이 신장상들의 역동적인 모습을 담는 동안, 나는 선생님의 그림을 그대로 본떠 그려 놓았더니 웃으신다.

"제법 하네."

아주 가끔은 미술을 전공도 안 한 사람이 나이 들어서도 그림을 놓지 않는 것이 기특해 그저 수월하게 대해 주시기도 한다.

삼릉 화실 뜰에서

"자신이 가야 할 길을 분명히 정해서 죽어라고 노력해야 해."

제자가 꿈을 이루었으면 하는 선생님의 마음이 깊은 줄은 나이 들어 보니 더 잘 알겠다. 나는 선생님을 만나 꿈을 이루기 위해서 얼마나 노력하고 집중해야 하는지를 배웠다.

"얼굴이 뭐야? 얼이 모여 있는 곳이지. 얼이 뭐야? 정신이잖아. 그러니까 정신이 얼굴에 다 나타난다는 거지. 나는 얼굴이 변하는 것을 많이 봤어. 내 얼굴이 달라지는 것도 봤다니까."

그러고 보니 한동안 고수하던 긴 머리를 자르고 짧은 머리에

수염을 기른 요즘 모습에서 강한 느낌이 뚜렷하다. 그림으로 더 분명하다. 한창 작업 중인 몇백 년 된 소나무를 버텨내는 힘이 그렇다. 선생님의 모습에서 긴 세월 견디는 소나무의 향기가 진하게 난다.

"이제 뭔가를 알겠어. 예전에는 컵 하나를 두고 어떻게 그릴까 고민을 많이 했는데, 이제는 무엇이라도 마음대로 그리겠어. 칠십이 넘어 보니까 알겠어. 그림을 그리다 보면 죽을 것 같은 순간을 넘어서야 할 때가 있어. 그걸 이겨내야 해. 난 이제 대범하게 그릴 거야. 그리다 죽어야지."

2016년 4월, 삼릉에서 300년 넘은 매화 고목을 8폭 병풍에 담고 있는 선생님은, 이제 다 초월한 것 같으면서도 여전히 꿈꾸는 열정적인 청년이다.

"퐁피두 전시 가야지…."

어느 때, 어떤 장소에서든 몰아(沒我)하는 소산의 모습이 눈에 선해

이왈종(화가)

서귀포 앞바다는 가는 겨울이 아쉬운 듯 여전히 검푸른 색을 띠고 있다. 섬 사이 수평선 위로 불어오는 바닷바람이 남국의 정취를 더해주는 계절이다.

2016년 2월 중순에 소산 박대성 선생이 갑자기 서귀포를 찾아왔다.

"어쩐 일이야? 사전에 연락도 없이….."

시간을 보니 오후 3시경이었다. 밥때와 밥때 사이 어정쩡한 시간이었지만, 우리는 몇몇 지인(知人)들과 함께 복요리를 잘하는 집으로 향했다. 대낮부터 소주를 마셔 만취했다. 낮술은 우리를 이태백의 흥취에 흠뻑 젖어들게 했다.

술자리에서 본 소산 선생의 모습도 많이 변했다. '백발의 노인'

이 되었다. 머리도 턱수염도 백발이다. 나는 소산보다 10수 년 먼저 머리, 눈썹, 턱수염까지 백발이 되었다. 내 몸이 '실버들처럼 천만사(千萬絲) 늘어놓고도 가는 봄을 잡지 못하는 신세'가 되고 보니 세월의 무상함을 실감한다. 오랜만에 만난 소산 선생의 모습을 보며 새삼 세월을 되돌아보게 된다. 사람들은 문득 누군가를 통해서 자신을 돌아보게 되는 게 아닌가 싶다.

요즘에도 일주일에 한두 번 골프를 치는데 해가 갈수록 골프가 잘 안 된다. 나이 들면 모든 것이 마음대로 되지 않는다. 연달아 실수, 또 실수를 하게 되면 나도 모르게 "죽으면 늙어야지" 하는 말이 입에서 저절로 튀어나온다. 일월영측(日月盈昃)이라고 했던가. 우주의 변화처럼 우리의 인생도 변화 속에서 그렇게 기울어 가는가보다. 마음 같아서는 잘할 수 있을 것 같은 데 몸이 말을 잘 안 듣는 것이다. 그렇게 몸도 마음먹은 대로 부렸던 시절이 어디쯤이었던가.

돌아보니 내가 소산 박대성 선생을 만난 것은 30대 초반이었다. 소산 선생이 나와 같이 45년생 갑장이라 더욱 가깝게 지내온 사이였다. 1980년대 화랑초대전에서도 여러 차례 같이 전시도 하고 술자리도 많이 가졌었다. 그런 그때가 좋았다. 지나고 나면 그리운 것이 추억이다.

나는 1990년 서귀포에 들어와 지금껏 살고 있고, 박 선생은

경주에 거주하는 바람에 자주 만나지는 못하지만 전화로 자주 안부를 묻곤 한다. 그래서 몸은 멀어도 마음만은 늘 가까이에 있다.

내가 기억하는 소산 선생은 한국화단에서 보기 드물게 노력하고 또 노력하는 작가이다. 한국화의 실경산수를 독보적인 화풍으로 이룩한 업적은 말로 다 표현할 수가 없다. 젊은 후배들이 소산풍을 많이 흠모하여 그 열기가 식을 줄 모르더니 1980~1990년대까지 그 바람이 불었다.

요즈음 한국화는 침체되어 관객으로부터 외면당하고 있고, 동양화과가 대학에서 폐과(廢科)되는 지경에 이른 것을 생각하면 참으로 안타까운 마음이 든다. 그럼에도 불구하고 한국화 실경산수에 큰 획을 그은 소산 선생이 내 곁에 있다는 것만으로도 나는 행복하다.

소산은 그림뿐만 아니라 서예에도 심취하여 특히 '모택동 서체'에 대해 여러 차례 극찬한 적이 있는데, 지금은 '박대성 서체'를 만들어 많은 사람들을 놀라게 했다. 사실을 말하건대 그의 창의성은 높이 평가받고 있다.

1990년 중반에 나는 박대성 선생, 황창배 선생과 함께 20일간 인도 여행을 다녀온 적이 있다. 인도 뉴델리호텔에 짐을 풀고 정원을 바라보고 있는데, 어디선가 공작새가 날아오고 수많은 잉꼬새들이 날아와 커다란 나무에 앉아 수다를 떨고 있어 마치 여기

가 극락인가 싶었다. 그런데 박대성 선생은 서울에서 스케치 준비를 해와 화폭에 정원 풍경을 열심히 담고 있었다. 그런 소산의 모습을 보니 '저 사람은 진짜 환쟁이다'라는 생각이 들었다. 나와 황창배 선생은 스케치보다는 눈으로 보는 것으로 만족했다.

인도 여행 중 갠지스 강변에서 본 이상한 광경은 인생에 대해 다시 한 번 생각하게 하는 계기가 되었다. 강가 여러 군데에서 시체를 태우고, 주검을 기다리고 있는 사람은 나무가 없어서 시체를 태우다 말고 그냥 강으로 밀어 넣는 모습, 강 주변의 주인 없는 개들이 무엇을 먹었는지 살이 지나치게 쪄 있었고, 먹을 것을 기다리는 많은 개들의 모습은 나에게는 큰 충격이었다. '도대체 그림이 무엇이고, 그림을 그려서 무엇 하나?'라는 체념 아닌 실의에 빠져 그때 나는 스케치를 할 수 없었다.

1990년대 또 한 번 건설회사로부터 후원을 받아 많은 화가가 참여한 가운데 중동으로 여행을 한 적이 있었다. 그때도 박대성 선생과 동행하여 한 달간 이집트, 요르단, 시리아, 루마니아, 터키, 이란 등으로 스케치 여행을 했다. 나는 출발 전 초심만큼 별로 그리지를 못했다. 그러나 박대성 선생은 누구보다도 열심히 스케치를 했다. 부지런한 박 선생의 그림 그리는 모습이 지금도 눈에 선하다. 몰아(沒我)하는 소산의 모습에서 나는 그다운 면모를 재차 확인했다.

우리 인생에서 가장 아름다운 모습은 자신이 하는 일에 몰두할 때가 아닌가 싶다. 누구든 자신의 일에 몰두할 때 나타나는 무심(無心)의 경지가 있다. 무심이란 마음이 없는 것이 아니라, 마음에 어떤 욕망을 두지 않은 상태에서 그 일과 한몸이 되는 것이다. 서양철학에서는 그것을 '대상과 한몸 되기'라는 말로 설명한다.

사실 마음은 바람의 기운처럼 변화가 극심하다. 마음을 다스릴 줄 알게 되면 비로소 마음은 마치 물과 같게 된다. 물은 그릇이 달라도 그 그릇의 모양을 그대로 만들어낸다. 거기에 인생을 비유한다면 어떤 환경에서든 그 환경에 적극적으로 적응해 가는 것을 이름이리라.

나는 1980년대 인사동, 청진동 술집에서 황창배, 오용길, 한풍렬, 박대성과 자주 어울려 소주잔을 기울이던 시절이 있었다. 지나고 보니 그때, 그 좋았던 시절이 꿈같이 생각나곤 한다. 나와 소산은 30대에 만나 70대에 이르기까지 많은 시간이 흘러 노인이 되었지만, 소산 선생은 아직도 젊다. 눈도 밝고, 귀도 밝고, 이도 튼튼하고, 다리의 힘도 좋아 앞으로 백수(白壽)는 무난하리라 생각된다.

나는 소산 박대성 선생이 앞으로도 몇십 년 동안 새로운 작품에 도전할 것이라는 큰 기대를 하고 있다.

그는 뒷모습도 아름다웠다

이종문(시인 · 계명대 한문교육과 교수)

1

소산(小山) 박대성(朴大成)!

나는 그를 만나기 전에 그에 관한 전설부터 먼저 만났다. 소산의 나이 불과 다섯 살 때, 난데없이 나타난 빨치산이 그의 아버지를 정말 끔찍하게 죽였다는 것, 바로 그 빨치산이 천진난만한 아이에게까지 막무가내 낫을 휘둘러 그 한쪽 팔을 잘랐다는 것, 이것이 죄다 항상 그를 따라다니는 전설 속에 나오는 이야기들이다. 우여곡절 끝에 살아남은 아이가 하나 남은 팔로 죽기 살기로 그림을 그려 빼어난 화가가 되었다는 것은 바로 그 전설의 화룡점정(畵龍點睛)에 해당된다. 실제로 일어났던 일임에도 불구하

고 전설처럼 떠도는 개인사에 대한 안타까움 탓인지는 모르겠지만, 오래전부터 나는 소산의 그림을 좋아했다. 사이버 공간에 떠다니는 작품들을 내 블로그에다 슬며시 모셔놓고, 가끔 감상을 하기도 했다.

그러던 내가 소산에게 한 걸음 더 가까이 다가간 것은 인터넷 경매를 통해 그의 그림 한 점을 구입하면서다. 그가 아직 서른한 살의 시퍼런 피가 흐르던 시절에 이 세상에 내놓은 손바닥만 한 풍경화였다. 그림의 앞부분에 잎이 넓은 파초와 두 그루의 키 큰 나무가 있고, 그 나무 뒤에 호수가 있고, 그 호수 위에 다리가 있었다. 그 다리 건너편에 아주 오래된 골기와집 한 채가 늙어가고 있고, 화면 전체에 3월 봄바람이 일렁대고 있어서 아연 미친 흥(興)이 은근하게 일어나는 작품이었다. 누군지는 알 수 없으나 그 그림을 나에게 팔았던 분은, 그림을 부치면서 대강 다음과 같은 요지의 편지 한 통을 함께 보내왔다.

"제 책상 앞에다 걸어놓고 몇 년 동안이나 감상했던 그림을 가져가 주셔서 감사합니다. 비록 저렴하게 내놓기는 했지만, 구입할 때 가격은 꽤 높았습니다. 그전 주인이 한사코 팔지 않으려고 해서 다른 그림까지 더 구입해 가며 무리하게 샀던 그림입니다. 이제 저와는 인연이 다한 것 같아 선생님께 보내드리오니, 제가 사랑했던 이 그림을 이제부터는 선생님께서 사랑해주시기 바랍니다."

그림에 대한 옛 주인의 정이 애틋하게 묻어나는 편지였다. 사랑하는 딸을 어쩔 수 없이 시집보내는 아버지의 마음이 행간에 조용히 넘쳐나고 있었다. 나는 옛 주인처럼 책상 앞에다 그 그림을 걸어놓고, 이제 막 우리 집에 시집을 온 귀여운 며느리를 바라보듯이 그 그림을 바라보고 또 바라보았다. 하지만 이때만 해도 나에게 소산은 그림보다도 그의 전설로 더욱더 유명한 화가였다.

2

그러나 소산에 대한 이와 같은 생각은 불과 얼마 뒤에, 대가리가 엄청나게 큰 태풍을 맞고 순식간에 완전히 좌초되어 버렸다. 2010년 4월 어느 날 우연히 소산의 전시회에 들렀을 때, 나는 그만 아닌 밤중 홍두깨로 난데없이 뒤통수를 얻어맞고, 숨이 딱 막혀버렸던 것이다. 전시실에는 작은 바람의 실핏줄까지도 죄다 그대로 포착되어 있는, 극사실에 가까운 그림으로부터 아주 담대하게 붓질을 한 추상적인 작품에 이르기까지 다양한 작품들로 가득했다. 안목이 변변치 못한 사람이 함부로 주둥이를 놀릴 일은 아니지만, 다들 놀라운 작품이었다. 그러한 가운데 그 무슨 전율과도 같은 충격을 주는 무서운 그림들이 여기저기 걸려 있었다. 특히 거대한 화면에 에라이 먹물 다섯 섬을 마구 퍼부어놓은 듯한

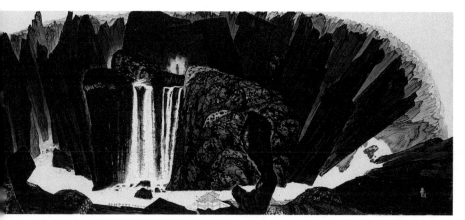

〈현향(玄鄉)〉

〈현향(玄鄉)〉이란 작품 앞에서, 나는 그만 입을 딱 벌린 채 그대로 돌이 되어 굳어버렸다. 이제까지 내가 보았던 그 어떤 그림에서도 느껴보지 못했던 정말 멍한 충격이었다.

〈현향〉은 직립하고 있는 수천수만의 산봉우리들을 하늘에서 그린 그림인 동시에 땅에서 그린 그림이었다. 화면 상단의 한가운데쯤에 금빛 광채를 찬란하게 내뿜으며 부처님이 우뚝 버티고 계셨고, 바로 그 부처님의 발바닥 밑에서 두 채의 웅장, 장대한 폭포가 천길만길의 아찔한 벼랑을 그냥 막무가내 뛰어내렸다. 계곡에는 콸콸 쏟아지는 천 섬 만 섬의 폭포수가 모여 흰 물결로 한바탕 요동을 쳤다. 시커먼 먹물을 온통 뒤집어쓴 무수한 직립의 산봉우리들은 우주 밖으로 들입다 뛰쳐나가려는 엄청난 원심력에 꿈틀

댔다. 동시에 그것은 시선을 화폭 안쪽으로 힘껏 잡아당기는 막강한 구심력과 팽팽한 긴장을 이루면서 일촉즉발의 일대 서사시를 연출하고 있었다. 어떤 절대적인 고요 속에서 번쩍번쩍 번개가 치고 우르르 쾅쾅 천둥이 울었다. 한마디로 말해 우주적 차원의 에너지가 역동적으로 분출되고 있는 유쾌, 상쾌, 흔쾌를 넘어 통쾌, 호쾌하고, 실로 장쾌한 작품이었다. 당장에라도 작가를 한번 만나보고 싶은 마음이 목구멍에 울컥, 솟구쳐 올라왔다.

3

하지만 내가 소산을 처음 만났던 것은 그해 가을도 다 저물어 이 나라의 천산만산(千山萬山)에 낙엽이 우수수 무너져 내릴 무렵이었다. 나와도 가깝고 소산과도 가까웠던 서예가 송하(松下) 백영일 형을 따라 경주 남산에 등을 기댄 소산의 집에 들어섰을 때, 내 눈에 제일 먼저 들어온 것은 작업실에 걸려 있는 십자가였다. 아니, 소산 선생이 기독교 신자였다는 말인가. 나는 고개를 갸우뚱했다. 왜냐하면 소산의 그림 가운데 기독교 사상을 배경으로 하고 있는 작품을 단 한 번도 본 적이 없었기 때문이다. 그동안 그가 줄기차게 그려온 가장 빈도가 높은 소재는 부처와 석탑과 절이 아니던가. 나는 의아한 표정으로 그에게 물었다.

"선생님, 혹시 교회에 다니십니까?"

"아닙니다. 열심히 다니지는 못하고 있지만, 성당에 다니고 있습니다."

기독교 신자가 아니라 가톨릭 신자라는 뜻이었다. 가톨릭을 신앙으로 삼는 사람이 성당과 예수님 대신 절과 부처님만을 이토록 줄기차게 그리고 있다니? 나는 그의 사상적 개방성과 종교적 포용력에 크게 놀랐다. 남의 사상과 남의 종교를 나의 것처럼 포용할 수 있다면, 세상에 무엇인들 포용하지 못할까. 순간 나의 가슴에 커다란 바위가 쿵, 하고 떨어지는 소리가 들렸다. 나는 짐짓 깜짝 놀란 표정으로 그에게 물었다.

"아니, 어떻게 성당에 다니시면서, 절과 부처님만 이토록 줄기차게 그린단 말입니까?"

그러자 그의 입에서 이런 대답이 튀어나왔다.

"한 바퀴 돌고 보면 예수님과 부처님이 크게 다를 바가 있겠습니까. 더구나 경주 남산은 부처님 나라 아닙니까. 그러니까 나는 부처님 나라에 세 들어 살고 있는 예수쟁이입니다. 아무리 내가 예수쟁이라고 하지만 부처님께 신세를 지고 있으니, 부처님을 그려서 은혜를 좀 갚아야 할 거 아닙니까. 부처님 나라에서 고기를 먹는 것은 아무래도 예의가 아니다 싶어, 남산에 등을 기댄 그날로부터 적어도 여기서는 고기도 끊고 있습니다."

경주 남산 소산 선생 작업실 뒤뜰에서(가운데 소산 선생, 좌우 이종문 · 백영일)

그가 남산 솔숲에다 둥지를 튼 것은 1994년도였다. 그러니까 그는 예수쟁이로서 부처님께 예의를 다하기 위해 거의 20년에 가까운 세월 동안 남산에서는 고기도 끊고 있다는 것이었다. 세상에는 남의 신앙과 종교에 대해 배배꼬인 인간이 얼마나 많은가. 그 당시 나도 또한 남의 신앙을 껴안을 줄 모르는 배타적인 신앙 행태에 대해 아주 신물이 나 있었다. 따라서 소산의 이런 시원시원하고 넓은 마음이 크나큰 감동으로 다가왔다. 하지만 나는 그가 한 말에 대해 엉뚱하게도 시비를 걸었다.

"아니, 선생님! 고기를 좀 묵어야 웅대한 그림을 계속 그릴 수가 있을 텐데요. 어디 그래, 풀만 묵고도 살기는 살겠습디까?"

그의 대답이 즉각적이고도 거침없이 튀어나왔다.

"살지요, 살다마다요. 오히려 고기를 끊고 나니까 정신이 맑아지고 힘이 더 펄펄 나더라고요. 생각해 보소. 천하장사 코끼리는 풀만 묵고도 천하장사가 되었잖아요. 황소가 어디 고기를 묵어서 힘이 셉니까. 아니잖아요."

한마디로 말하여 그는 매사에 대해 툭 트인 사람처럼 느껴졌다. 우리는 급속도로 친해져서 끝없이 내놓는 막걸리를 아주 흔쾌하게 마시면서 환호작약했다. 그는 함부로 풀지 않는다는 애장품 보따리를 차례대로 풀어놓았고, 예술에 대한 고담준론들이 줄을 이었다. 이심전심의 시선이 허공에서 와장창 부딪쳐 천둥이 울고 번개가 쳤다.

"세상에 이런 분이 계셨네요. 이렇게 좋은 분이 계셨는데 이제야 겨우 만나다니요. 송하, 이렇게 좋은 분과 연(緣)을 맺어주셔서 정말 고맙소, 정말 고맙소."

술이 엄청나게 취했던 나는 기분이 너무 좋아 마침내 그를 부둥켜안았다. 물론 그도 나를 부둥켜안았다. 얼싸 좋다, 춤을 추기도 했다.

"당신 대체 평소답지 않게 와 이라능교?"

함께 갔던 아내가 말리다 못 해 시종일관 불안한 시선으로 나를 쳐다보았다. 한 인간을 만나서 이처럼 급속도로 마음을 열고 얼씨구나 춤을 추었던 적은 내 평생에 단 한 번도 없었던 일이

었다. 한마디로 말해 유쾌, 상쾌, 흔쾌를 넘어 통쾌, 호쾌하고 실로 장쾌했던 경주 남산의 밤이었다.

4

그로부터 지금까지 나는 대략 열다섯 번 정도 소산을 만났다. 경주에서 다섯 번, 그 나머지는 대구에서였다. 열다섯 번 모두 송하와 함께한 자리였고, 시인 박기섭과 사윤수가 자리를 같이하기도 했다. 소산은 해외에서 전시회를 개최할 때마다 경주로 우리를 초대했다. 해외까지 작품을 보러 올 수는 없을 테니까, 가까운 곳에 와서 미리 보라는 뜻이었다. 우리는 개봉박두의 영화를 보는 심정으로 경주로 달려가 작업실에 가득한 그의 작품들을 작가의 직강(直講)으로 감상하였다.

화제(畵題)를 잘 쓰기 위해 글씨를 배우는 여느 화가들과는 달리 소산은 서예 자체에 대해서도 그 독자적 가치를 온몸으로 느끼고 있었다. 그는 글씨에도 이판사판으로 매달렸고, 글씨의 세계에서 도저한 황홀경에 빠지기도 했다. 글씨 쓰는 것을 정말 혹독하게 좋아했지만, 글씨가 마음대로 되지 않을 때도 있는지 더러 이런 말을 내뱉기도 했다.

"뭐를 그리든 그림에는 겁이 안 나는데 글씨는 겁이나, 정말

겁이냐."

하지만 그는 어느새 필획의 원리를 그림의 원리로 바꾸고 있었다.

"소산의 그림은 단순히 선의 예술이라기보다는 획의 예술입니다. 선이 아니라 획으로도 그림을 그렸으니까요, 서예와 회화의 합일이지요. 붓을 송곳처럼 빳빳하게 세워서 그린 그림! 그렇지 않고는 이런 그림이 도저히 나올 수가 없습니다."

소산의 작품세계를 잘 알고 있는 송하의 말이다. 소산이 대구로 발걸음을 하는 것도 예술의 세계에서 소통이 잘 되는 송하를 만나러 오는 것이었지만, 나에게도 더러 "많이 바쁘냐?"고 전화를 걸었다. 송하의 서실에서 차를 마시며 담론을 나누다가, 저녁때가 되면 자리를 옮겨 밥을 먹고 술을 마셨다. 박장대소하며 거침없는 이야기를 나누다가 아주 기분 좋게 헤어지곤 했다.

소산은 술값과 밥값을 내는 데도 참으로 용감무쌍(?)했다. 열다섯 번 정도 만나 술과 밥을 먹었지만 내가 돈을 낸 것은 두어 번 정도에 불과했다. 그것은 송하의 경우도 마찬가지였다. 그러니까 거의 대부분 소산이 밥을 사고 술을 산 것이다. 혹시 우리가 너무 쩨쩨하고 인색해서 그랬을까? 아니다, 결코 그렇지는 않다. 소산이 지갑을 막무가내 먼저 열었기 때문이다. 그는 아예 우리에게 계산대 근처에 얼씬도 못 하게 하기도 했다.

"무슨 소리야. 경주는 우리 집 안마당인데, 당연히 내가 대접을 해야지, 다들 손을 떼라니까."

경주에서 밥을 먹고 계산을 할 때 그가 으레 하는 말이다.

"무슨 소리야. 세상에는 차례라는 것이 있는데, 이번에는 차례가 내 차례잖아.'

대구에서 밥을 먹고 계산을 할 때 흔히 들을 수 있는 말이다. 소산이 우리보다 돈이 더 많아서 그렇게 했을까? 돈이 많다 해서 다들 그럴까? 천만의 말씀이고, 만만의 콩떡이다. 세상을 살면서 돈이 많은 사람일수록 돈 앞에서 벌벌 떠는 것을 다들 겪어보지 않았던가.

소산은 대구에서 경주로 돌아갈 때도 배웅 따위를 하는 것을 한사코 사양했다. 대중교통을 이용해야 하는 그로서는 기차나 버스를 타고 경주로 갈 수밖에 없었다. 음식점과 거리가 그리 멀지도 않은 터미널이나 동대구역까지 내 차로 모셔다드리는 것도 그는 일체 마다했다.

"그럴 거 없어. 택시를 타면 바로 가는데, 뭐 할라고 바쁜데 배웅을 하고 그래. 아, 마침 저기 택시가 오네. 어이, 택시, 택시!"

이렇게 번쩍! 택시를 잡아타고 차창 밖으로 손을 흔들며 사라져 가는, 앞모습이 아름다운 소산 선생의 뒷모습도 언제나 아름다웠다.

한 번도 실망시키지 않은 첫 번째 전속작가

이호재(가나아트센터 회장)

소산 박대성 화백, 그의 이름을 부르게 되면 많은 상념이 교차하게 된다. 여러 가지 단어가 떠오르지만, 어쩌면 '평생 동행'이라는 말이 머리를 장식할 것 같다. 그만큼 소산 화백과 가나아트는 함께한 시간이 많았다는 뜻이고, 또 이와 같은 상황은 지속될 것이다. 한마디로 소산 화백은 나의 첫 번째 전속작가로 기록된다. 인사동에서 가나화랑을 열고 정식 계약한 첫 번째 작가가 바로 소산 화백이었다.

어떻게 하여 소산이란 화가를 알게 되었는가. 1983년 화랑을 개업하기는 했지만, 나는 미술 전공이 아니어서 작가들을 잘 알지 못했다. 당시 유명 작가는 기존 화랑과 연결되어 있어서 내가 상관할 수 없는 현실이었다. 그래서 유명 작가보다 화랑과 함께

클 수 있는 작가를 주목하고 있었다. 인사동의 몇몇 화랑과 의기투합 되어 '집중지원 작가' 제도(?)를 고민하게 되었다. 우선 각 화랑에서 작가 한 명씩 선정하여 '작가 양성'에 힘을 모으기로 했다. 한 화랑은 남천 송수남을, 또 다른 화랑은 운보 김기창을 선택했지만, 나는 아는 작가가 없어 고심 중에 있었다. 그러던 어느 날 안국동 태인화랑을 들르게 되었는데 눈에 띄는 그림이 걸려 있었다. 화랑 대표는 '유망주'라면서 작가를 칭찬했다. 그의 이름은 박대성이라 했다. 물론 처음 듣는 작가명이었지만 그의 작품은 나를 끌었다.

당시 소산은 수유리에서 살고 있었다. 만나보니 젊은 작가답게 패기와 의욕으로 넘쳐 있었다. 강직한 인상에 인간미도 넘쳤다. 무엇보다 그는 미술전문 교육과 거리가 멀었는데, 이 점이 오히려 독자적 예술세계를 일구는 '강점'으로 꼽게 했다. 소산과 전속계약을 맺었다. 매월 30만 원씩 제공하기로 하고, 전지 크기의 작품 2~3점을 제작하면 그 가운데 1점을 선택하여 구입하기로 했다. 전속작가 제도의 모태였다. 뒤에 우리 화랑의 전속작가는 20명가량 헤아릴 정도로 확대되었다.

소산은 자기 관리가 철저한 화가였다. 자신감 있게 작업하는 많지 않은 화가 가운데 하나였다. 소산은 전업화가로 작품제작에 전력투구했다. 오로지 '그림 그리기'에만 전념하는 그의 자세는

듬직했다. 소산은 팔당으로 이사했고 칩거하면서 '소산화풍'의 수립에 매진했다. 어려운 환경에서 자수성가한 작가답게 소산은 화단의 경향과 차별상을 보였다.

불행한 것은 미술시장에서 전통회화 분야의 퇴조현상이었다. 한마디로 '동양화'의 인기는 날로 시들어 갔다. 이른바 6대가를 비롯하여 거장들의 작품가격은 날로 폭락했다. 생활 패턴이 서구화되고 서양미술이 각광을 받게 되면서 나타난 현상이기도 했다. 그런 환경 속에서도 소산의 경우는 좀 달랐다.

1987년 나는 파리 가나보부르에서 소산 개인전을 개최했다. 판매는 생각하지도 않았다. 프랑스에 '한국의 그림'을 소개하고 싶은 소박한 의도였다. 하지만 전시를 개최하고 나니 현지인의 반응은 뜨거웠다. 대작 〈설경〉을 비롯하여 지붕 위의 고양이를 그린 작품 등을 프랑스 고객이 샀다. 이변이었다.

소산의 장점은 시류에 편승하지 않는다는 점이다. 특히 그는 시장논리와 무관하게 자신의 길을 묵묵하게 걸어갔다. 작품 판매에 연연하지 않았다. 그러니까 소산은 고집 있는 화가였다. 사실 이런 경우의 화가는 많지 않다. 소산은 학파, 혹은 계파와 무관하다. 하지만 전시를 열면 운집하는 관객 숫자에 놀라게 했고, 그것도 다양한 인물 분포를 보였다. 소산의 인간 됨됨이를 증명하는 하나의 사례일 것이다. 소산을 만난 지 35년 가까이 되지만,

그는 단 한 번도 실망을 준 적이 없다.

원래 소산은 산수화가였다. 항간에 소산은 산수화가라 산수는 잘하는데 인물은 약하다고 지적했다. 이런 소문을 들었는지 소산은 인물 표현에 연습시간을 늘렸다. 인체 데생이나 본격적 인물화에 몰두했다. 근래 소산은 전통방식에 의한 초상화 작품을 제작했고, 이 작품은 국가 표준영정으로 지정되기도 했다. 그러니까 산수화가 초상화를 그려 지정까지 받은 사례는 이례적인 '사건'이었다. 소산의 자기 훈련은 서예 분야에서 압도한다. 그의 붓글씨 연습은 타의 추종을 불허할 것이다. 서화 겸비는 소산의 빛나는 장점으로 꼽힌다. 그림과 글씨를 자유자재로 구사할 수 있다는 것, 이는 우리 미술계의 이채이면서 보배가 아닐 수 없다. 소산은 자기계발에 전력투구하는 작가이다. 전시를 열 때마다 늘 새로운 시도를 보여주었다. 수묵화로 감동을 선사하는 것, 이는 소산의 장점이다.

소산의 그림은 사실적 묘사를 기본으로 하고 있기 때문에 고루한 것처럼 보일 수도 있다. 하지만 그의 작품은 감동을 선사해주는 매력을 지니고 있다. 사실 감동을 주는 작가는 많지 않다. 그림을 잘 그린다는 것과 감동을 준다는 것과는 별개의 이야기이다. 작품을 통한 감동을 주기, 쉬운 일은 아니다. 작가의 전력투구를 기반에 깔고 있기에 가능했을 것이다. 작품을 위하는 것

이라면 무엇이든 바꾸었다. 주거환경 역시 마찬가지였다. 평창동 시대를 접고 그는 경주 남산자락에서 칩거하고 있다. 불편을 자초한 것이다. 작품 소재가 있는 곳에서 작품에 몰입하고 있는 것을 보면, 소산이야말로 우리 시대의 진정한 화가임을 확신하게 한다. 소산이 또다시 어떤 작품을 보여줄지 기대된다.

수묵화 외길로 진경산수화의 최고봉에 선 소산

장만기(인간개발연구원 회장)

겸재 정선이 한양 지붕으로 불린 북악산 석가모니 부처님은 인생을 고해(苦海)라고 했다지만, 인생이란 그야말로 고생이라고 말할 수 있다. 어린아이는 울면서 태어난다. 태어나서 죽는 날까지 많은 어려움을 겪게 되는 것을 예감케 한다. 모든 사람은 생로병사의 역경을 겪으면서 그 고통스러움을 극복하고 인간으로 성장한다. 지혜로움으로 성숙한 인간은 성장하고 그 누구와도 같지 아니한 인격체로서 자기완성에 이르게 된다.

해방 전후에 경북 청도에서 태어난 박대성은, 1948년 운문산에 남아있던 빨치산들이 동네로 내려왔다. 어린 박대성을 업고 있는 아버지를 무자비하게 칼로 내려치는 바람에, 아버지는 바로 생명을 잃고, 박대성은 왼팔을 잃고, 다행히 목숨을 건졌다. 일

년 전 어머니를 병으로 잃은 지 일 년 만에 일어난 불행의 연속이었다. 생명을 잃지는 않았지만, 졸지에 누구에게도 의존할 수 없는 고아 신세가 되고 말았다. 다행히 친척들이 도움으로 어렵게 어린 시절을 보내면서 중학교까지 교육을 받을 수 있었다. 그러나 고아나 다름없는 신세에 병신이라는 놀림을 받으면서, 더 이상의 학업을 유지하지 못했다. 치열한 삶의 현실에 내맡기면서 견디기 어려운 고통스러움에 굴하지 않고, 신문지에 그림을 그리는 등 미래 화가의 씨앗을 심으면서 자랐다고 한다.

내가 박대성 화백을 만나 알게 된 것은 산업부 장관을 지낸 김영호 박사님이, 어느 날 평창동 가나아트센터에서 한국 미술계의 샛별로 떠오르는 화가의 미술전시회가 열리고 있으니, 함께 가보자고 하여 소산 박대성 화백을 알게 되었다. 가나아트센터에 걸린 수묵화인 진경산수화의 걸작품들을 관람하면서, 놀라움을 금할 수 없었다. 이렇게 만남이 시작되었다

그 후 상당한 시간이 지난 후에 김영호 박사님을 통하여 박대성 화백의 경이적인 성장 스토리를 들었다. 내가 1975년 2월 5일 창설 이래 수십 년간 매주 목요일에 운영하고 있는 인간개발경영자연구회가 있다. 소산 박대성 화백의 인생역경을 극복하고 현대한국 미술계의 거목으로 성장하며 겪어온, 흥미진진한 이야기를 그동안 이루어놓은 화업과 함께, 연구회에 참가했던 이백여 명의

기업경영자들도 큰 감명을 받았다. 그 후에도 제주에서 개최한 제주하계포럼에도 소산을 초대하여 전국 경영자들에게 널리 알리게 되었다. 이렇게 해서 소산과의 관계가 깊어지면서, 박대성 화백의 작품활동이 국내뿐 아니라 중국과 미국 등을 비롯해 해외에서도 왕성하게 발전하고 있음을 알게 되었다. 또한, 박대성 화백과 인간관계를 깊게 맺은 데 대한 자부심도 커졌다.

이후 금강산을 배경으로 한 대작들을 가나미술관과 2012년 김생 1300년 전(예술의 전당)을 서예가 권창윤과 함께 2인전 전시가 있었다. 그 탁월한 그림의 경지는 물론, 중국의 전설적 서예가 왕희지의 글씨를 익히는 것을 기본으로 하여, 김생과 추사 김정희의 글씨를 본받았다. 중국 공산당의 창시자이자 정치인인 서예가 모택동의 글씨에 이르기까지 서예의 경지를 드높였다. 글씨와 그림을 동시에 융합시키는 미술가로 성장해가는 도인적 모습에 감탄을 금할 수 없었다. 소산 선생은 화가로서 열심히 노력하면서, 사회적으로 나의 도움이 필요할 때마다 연락해오면, 힘이 미치는 데까지 미력이나마 협력해왔다.

서울에서 작업장을 경주로 옮겨 신라인임을 자부심을 갖고, 경주 작품시대를 시작한 이래 경주시장께 소산 선생의 뜻을 실현하는데, 협력해주도록 기회 있을 때마다 조언을 해드렸다. 마침 경주 실크로드 엑스포와 때를 같이하여 경주 솔거미술관을 경주

시 미술관으로 세워, 소산의 인생이 담긴 830여 점의 작품을 경북도와 경주시에 헌납했다. 솔거미술관에서 전시하고 있는 작품을 최양식 경주시장의 안내로 CJ그룹의 손경식 회장과 방문해서 관람했다. 그때 소산 박대성 화백과 뜻깊은 대화를 나누게 된 것을 감격스러운 기억으로 간직하고 있다.

소산의 화업 50년을 기념하는 책을 출간하는 데 글을 쓰게 된 것을 개인적인 영광으로 생각한다. 박대성 화백은 학맥 관계를 심하게 밝히는 사회에서 제도적인 교육을 받지 못했다. 그러나 소산의 자기 자신에 대한, 인간에 대한, 가능성에 대한 확신과 화가로서의 높은 이상과 미션을 실현하고 말겠다는 열정과 신념은 남다르다. 그런 의지와 노력의 결과 한국 미술계는 물론, 세계 미술사에서 거목으로 높은 경지에 이르게 되었다. 역사적으로 크게 평가받고 향후에도 그칠 줄 모르는 노력으로, 더 큰 업적을 나누게 되리라고 확신한다. 다시, 한 번 소산 박대성 화백의 화업 50년과 출판을 축하드린다.

세계를 감동시킨 수묵(水墨)의 향기

장윤익(문학평론가 · 동리목월문학관장)

1. 동성로(東城路)의 박대성

대구 사람들은 동성로(東城路)를 문화의 거리라고 부른다. 문화의 거리란 별칭은 일제강점기와 6 · 25전쟁을 거쳐 1970년대까지 한국을 대표하는 예술인들이 이 거리를 중심으로 작품활동을 한 데서 붙여진 이름이다. 이상화 · 이장희 · 백기만 · 유치환 · 구상 · 박목월 · 조지훈 · 김춘수 · 신동집 · 이호우 · 박양균 시인, 이중섭 · 정점식 · 장석수 · 김구림 화가, 박태준 · 홍난파 음악가, 이응창 · 김성도 아동문학가 등이 이 거리에 있는 다방과 주점에서 작품의 소재를 얻고 창작활동을 한 것이다.

대구 동성로 대구백화점 앞

 박대성 화백은 1970년대 초반에 동성로와 인연을 맺는다. 동
성로에 세워진 대구백화점 방을 빌려 화실을 만들고, 거기서 정
력을 쏟으며 산수화를 그리고 있었던 것으로 기억한다.

 그는 좌우익 갈등의 동족상잔에서 부모와 한쪽 팔을 잃는 불
행으로 학벌은 중학교를 졸업한 것이 전부다. 그래서 그는 배움
에 대한 의욕이 매우 강해서 동서양의 철학과 사상, 한국의 역사
와 예술을 독학하여 학벌을 극복하려고 했다.

 당시 대구백화점에는 영남대학고 철학과 채수한(蔡洙翰) 교수
가 통불교 사무실을 마련하여 불교에 대한 여러 가지 사업을 진

행하고 있었다. 채수한 교수의 제자인 정영도 선생은 니체와 관련된 학위논문을 쓰기 위해 그 사무실의 관리를 맡아 친구들과 사귀는 대화 장소로 활용하고 있었다. 박대성 · 김원중 · 오상태 · 장윤익 · 송효익 · 이해두 등이 일주일에 몇 번씩 그 사무실에 들어가 문학과 미술에 대한 토론을 하고, 때때로 박대성 화백의 화실에 가서 그림에 대한 많은 이야기를 들었다.

박대성 화백은 채수한 교수와 정영도 선생으로부터 불교정신과 니체철학, 김원중 교수로부터 시에 관한 화제들을 듣고, 동성로의 녹향과 하이마트 음악실에서 감상한 음악을 화폭에 담았다.

그리고 그는 김범부 선생의 문하생이었던 한국의 석학인 영남대학교 이종후 교수를 개인적으로 만나 동서양 철학사상을 사사(私事)하여 철학과 인생에 대한 사유의 깊이를 더해갔다.

나는 박대성 화실에서 산수화가 풍기는 진한 수묵(水墨)의 냄새를 맡으면서 그림에 대해 관심을 가지기 시작했다. 미술서적을 사서 열심히 읽고, 갤러리와 대구미국공보관에서 열리는 그림 전시회에 드나들었다. 박대성 화실에서 받은 미술에 대한 관심이 몇 년 후 김춘수 시인의 연작시 「이중섭(李仲燮)」을 소재로 문학평론 「시와 회화의 만남」과 김정수 화백의 판화전(版畵展) 프로그램의 해설을 쓰는 계기가 되었다.

박대성 화백은 동성로의 문화 분위기를 바탕으로 자기 철학과

인생의 경험을 쌓은 많은 그림을 그렸다. 그 후 서울에 진출하면서 1978년 중앙미술대전 장려상, 1979년 중앙미술대상을 받게 된다.

그의 그림은 학벌로 굳어진 한국 화단의 벽을 허물고 한국화의 새 방향을 제시했다. 신라정신의 탐구와 동서미술의 교류에 대한 그의 열정과 화법의 혁신은, 한국미술계와 세계 미술인들의 주목의 대상이 되었다.

2. 신라정신과 동서 문화의 교류

경주 솔거미술관에 전시되어 있는 박대성의 작품은 경주의 자연과 문화유산을 대상으로 그린 그림들이 중심이 되어 있다. 그 작품들은 신라정신을 기반으로 하고 있다. 이런 점에서 박대성 화백은 철저한 경주인이요 신라인이다.

그는 가족과 떨어져서 혼자 생활하며 그림을 그린다. 예술가에게는 항상 혼자만의 공간을 가지는 고독이 뒤따른다. 이 고독은 소재의 내밀한 곳에 숨겨진 아름다움을 찾아내는 활력이 된다. 유네스코가 세계문화 유산으로 지정한 불국사 · 석굴암 · 경주 남산 등 신라시대의 문화유산은 모두 박대성 그림의 소재로 등장한다. 불국설경 · 분황사탑 · 부처바위 · 남산 · 원융 · 원효 ·

불국설경

혜초 등의 그림 속에는 원효의 사상과 풍류사상(風流思想)이 바탕
이 된 신라정신이 들어 있다.

〈불국설경〉을 비롯한 불국사의 전경을 4계절의 모습으로 그
린 그림의 배경은 불국사의 외경이다. 불국사의 풍경을 그린 이
대작은 단순한 풍경이 아니다. 거기에는 불교정신과 신라정신이
집약되어 있다. 박대성 화백은 이 그림을 그리기 위해 일 년 동안
불국사에 거주하며 승려들과 예불을 함께 드렸다. 그것은 불교
정신을 알기 위한 융합에서 온 것이다. 이러한 과정에서 이루어
진 그의 그림은 경주 세계문화엑스포 전시관에서 관람자들을 예
술의 황홀경으로 이끌었다.

직선과 곡선이 바탕이 되어 원(圓)과 각(角)으로 이루어진 그의 그림은 추상과 구상이 조화를 이루는 기법의 쇄신으로 박대성 특유의 개성적 특성으로 살아난다. 그의 먹은 강한 색채로 드러나면서 여백의 여유를 가진다. 그림 〈현율(玄律)〉과 〈원융(圓融)〉은 그러한 기법과 신라정신이 융합된 걸작이다.

박대성은 세계의 많은 나라에서 초청한 초대전으로 세계인들에게 감동을 준 세계의 작가이다. 그는 동서 문화교류의 필요성에 관심을 가지고 한국 그림의 고유성을 세계로 전파했다.

중국 베이징 중국미술관, 대만 공작화랑, 일본 동경 후지화랑·후쿠오카의 선화랑, 미국 휴스턴뮤지엄 한국특별대전·샌프란시스코 아시안뮤지엄 초대전, 독일 퀼른 파리나 갤러리 초대전, 벨기에 한국특별전 초대, 이스탄불 마르마라대학 공화국 갤러리에서 열린 전시회로 한국 수묵화의 진가가 세계인들에게 알려지게 되었다.

특히 2013년 9월 이스탄불의 마르마라대학 공화국전시관에서 열린 박대성 개인전은 이스탄불 시민은 물론, 세계인들을 놀라게 했다. 터키의 카파토키아를 소재로 한 수묵화는 터키 사람들과 유럽인들에게 이색적인 그림으로 각인되었다. 수묵의 향기도 그들에게 깊은 인상을 남겼지만, 기독교와 이슬람 사상을 집약한 것이 터키 사람들을 놀라게 한 것이다.

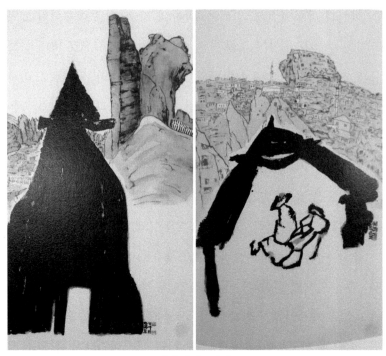

터키 카파토키아

　신비한 파사바야의 바위들과 지하도시, 상형문자 시리즈를 대상으로 한 소재들은 실크로드로 연결되는 한 · 터 문화교류의 새로운 바람으로 나타났다. 신비한 바위들과 그 속에 세운 교회를 수묵으로 묘사한 카파토키아는 그의 창조적 예술세계의 면모를 새롭게 보여준 것이다.

3. 박목월 시와 박대성

박대성은 문학작품을 많이 읽는 작가이다. 그래서 한국 저명 작가들과 교유를 많이 한다. 소설가 이문열, 시인 허영자 · 이하 석 · 김상훈 등 저명한 문인들과 학자, 음악가 등이 경주에 오면 그의 집을 찾는다. 경주에서 열리는 문학특강이 있으면 특별한 일이 없으면 거의 참석한다.

문학과 박대성은 떨어질 수 없는 관계가 되어 있다. 그의 그림 은 구상에서 이루어진 선이나 각을 중요시하기도 하지만, 상상력

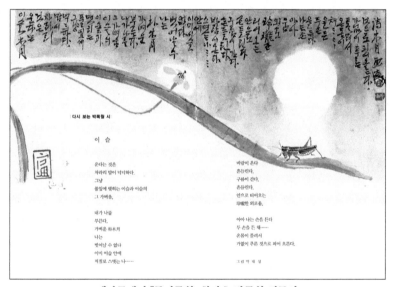

계간문예지 『동리목월』 창간호 박목월 권두시

으로 이루어지는 추상도 중요한 자리를 차지한다. 그래서 그의 그림은 박목월 선생의 시와 연계된다.

박대성 화백은 종합계간 문예지 『동리목월』 창간호부터 금년 봄호인 23호까지 권두시 박목월 시의 시화를 계속 정성껏 그려주셨다. 그의 그림은 박목월 선생의 시정신과 시의 분위기를 한껏 살려 독자들의 공감을 얻었다. 그것은 박대성의 개성이 그대로 작품 속에 녹아 있었기 때문이다. 2010년 9월 창간호에 나온 시 「이슬」로부터 금년 봄 23호에 나온 시 「죄(罪)」까지 이어진 시화는 박목월의 시혼과 박대성의 예술정신이 융합된 영원한 수묵의 향기로 남아 있을 것이다.

신라인 소산 선생의 도리솔을
솔거 선생의 노송도에 비추어 본다

정강정(경주세계문화엑스포 전 사무총장)

양산 서편 기슭 소산 박대성 선생의 화실에 들릴 때마다, 선생이 서울의 화려한 예술인 삶을 포기하고 고적한 도리솔(忉利松) 숲길을 선택한 것은, 그 무슨 역사의 필연에 이끌린 것 아닌가 생각되곤 한다.(도리솔(忉利松)은 극락세계의 초입인 도리천(忉利天)에 자생하는 꾸불꾸불 용트림하는 신라 소나무다.)

이곳은 선생의 시조이기도 한 박혁거세 거서칸의 개국 초기 도읍지(부근의 창림사지)이기도 하고, 그 때문에 남산신(南山神)이 된 거서칸이 우리들의 의식 속에 살아 숨 쉬는 곳이기도 하다.

신라 하반기 박씨 왕들이 조상신을 모시는 이웃의 별궁(포석궁) 포석정에서 헌강왕(49대, 875~886년 재위)은 남산신(혁거세 거서칸)과 함께 춤을 추었고(御霧山神), 천여 년 세월이 비켜간 이곳에서 신

라인 외팔이 화백은, 부근의 조상왕릉(삼릉·지마·일성·경애왕릉)을 둘러싸고 있는 도리솔들을 신들린 듯 그려댄다.

소산 선생의 작품 속에 나타난 신라의 솔(忉利松)을 보고 있으면, 그 옛날 몽골의 병화(1238년)로 소실된 솔거 선생의 황룡사 금당 벽화 노송도(老松圖)를 보는 것 같아 반갑고 위로가 된다.

어쩌면 양지 스님이 석장(錫杖)을 휘두르며 닦아 놓으신 신라 미술의 토대 위에, 고독한 걸음으로 한뼘 한뼘 신묘한 작품세계를 모색해온 솔거 선생과 외롭게 나 홀로의 탁월한 예술세계를 탐색해 온 소산 선생은, 천 수백 년의 시차를 두고도 여러모로 닮은 것 같기도 하다.

선생과 함께 솔거미술관을 기획하고 설득해가는 수년 동안 참으로 우여곡절이 많았다. 남산신의 역사를 굳이 외면하려는 주변의 관계 분들과 이런저런 사연들에 갑갑해 한 적도 많았다.

문화엑스포공원, 선생을 모시고 이름도 거룩한 대덕산 기슭을 여러 번 헤매고 다녔다. 선생의 높은 안목으로 아평지가 내려다보이는 이 명당자리에 솔거미술관이 탄생했다. 멀리서 가까이서 바라볼 때마다 정말 아름답다.

"50년 화업을 축하드립니다. 하지만 '정의와 행복과 번영의 황금시대' 밀레니엄 왕국의 오랜 역사에 비추어보면, 찰나에 불과

합니다. 앞으로 50년 더 건강한 모습으로 찬란한 신라 예술의 극치를 보여주시기 바랍니다."

박대성, 그가 펼친
스펙터클한 수묵(水墨)의 드라마

정병모(경주대 문화재학과 교수)

불편함의 아름다움

박대성은 우리나라를 대표하는 한국화가다. 그의 존재감이 점점 부각되는 이유는 역대 화가 가운데 가장 강렬한 에너지를 표출하고 섬세한 감각까지 자유자재로 구사하기 때문이다. 강력한 화풍은 중국 화가들의 전유물이다. 대륙의 환경이 그들에게 거대한 스케일과 역동적인 화풍을 가능케 한다. 감각적인 화풍은 일본 화가들의 몫이다. 섬나라의 감각적인 풍토가 가져다준 선물이다.

그런데 그 사이에 꺼있는 우리는 그렇게 강렬하지도 않고 그렇게 감각적이지 않다. 질박하면서 부드러운 화풍을 선호한다.

음식으로 친다면, 맑고 싱거운 맛에 해당한다. 그것이 우리 전통 회화의 중요한 미감으로 자리 잡았다.

한편, 대륙의 호탕한 기질과 섬나라의 섬세한 감각까지 단번에 거머쥔 화가가 있으니, 바로 박대성이다. 그런 점에서 그의 존재는 우리 화단에서 매우 특출하다.

그가 뿜어내는 강렬한 에너지는 일차적으로 타고난 재능에 기인하겠지만, 그가 처한 환경도 무시 못 할 요인으로 작용했다. 그의 어린 시절 불우한 이야기는 널리 알려졌지만, 그의 작품세계를 이해하기 위해서 염두에 둬야 할 전제다.

한국동란 직후 1948년 어느 날, 운문산에 남아있던 빨치산들이 동네로 내려왔다. 그들은 어린 박대성을 업고 있는 부친을 칼로 내려치는 바람에 부친은 돌아가시고, 어린 박대성은 왼팔을 잃고 말았다. 1년 전 모친을 병으로 잃은 슬픔이 채 가시기 전에 일어난 불행의 연속이었다. 간신히 목숨을 유지하게 되었지만, 졸지에 4살이란 어린 나이에 세상에 홀로 남게 되었다. 다행히 친척들의 도움으로 중학교는 다녔지만, 고아에 팔병신이란 놀림에 더는 학업을 이어가지 못했다. 일찌감치 치열한 삶의 현장에 뛰어들 수밖에 없었다. 이는 언뜻 개인의 불행이기도 하지만, 우리 근대사의 그늘이라는 측면도 있다.

그런데 그는 개인의 불우한 처지를 극복하고 놀랍게도 우리나

라 최고 화가의 반열에 올라섰다. 비록 가방끈은 짧지만, 술 한잔 걸치면 술술 나오는 그의 예술론과 인생론은, 누구나 귀를 쫑긋 세울 수밖에 없을 정도로 매우 독특하고 흥미진진하다. 그것은 분명 지식이 아니라 지혜다. 자연과 여행과 독학을 통해서 깨우친 지혜인 것이다. 중국 남송시대 회화이론가 조희곡(趙希鵠)은 문인화가가 가져야 할 덕목으로 책을 많이 읽고, 옛 그림을 많이 보며 수레바퀴가 천하의 반이 되도록 여행을 해야 한다고 했다. 우연찮게 박대성 화백은 평생 그것을 실천한 셈이 되었다. 미술평론가 윤범모와 금강산을 비롯한 북한을 여행했고, 실크로드를 수없이 다녀왔다. 또한 골동품을 수집하면서 우리 조상들의 미학을 직접 몸으로 익혔다. 그래서 나는 농담으로 "선생님은 금수강산 대학교를 나오셨습니다."라고 말한다.

이러 연유로 그는 '불편(不便)'이란 말을 가장 사랑한다. 만일 그가 어린 시절이 불우하지 않았더라면, 오늘날 그가 존재하지 않았을 것이라고 믿는다. 지금은 없어졌지만, 한때 경주 집의 당호가 '불편당(不便堂)'이었다. 근대의 불행한 역사가 박대성을 그 누구보다 강렬한 화가로 단련시켰던 것이다. 불편함의 아름다움, 그것은 불행을 기적처럼 이겨낸 그에게 내린 하늘의 축복이다.

오징어 먹물로 오대양을 물들일 화가

작년 4월 필리핀 드 라 살르대학(De La Salle University) 훗토한 (Hudtohan) 교수가 경주의 박대성을 찾아왔다. 그는 사회학자로 서 필리핀에서 신문 칼럼니스트로 유명한 분이다. 그런데 작업실 에서 박대성과 이야기를 나누다가 몸에 소름이 돋는다며 우리에 게 팔뚝을 보여주었다. 작가로부터 나오는 강한 에너지가 그의 몸을 감응시킨 것이다. 그때의 신기한 체험이 그의 칼럼을 통해 필리핀의 독자들에게 전해졌다(Manila Standard Today 2014년 6월 30일자).

2011년 5월 중국 최대 국립미술관인 중국미술관(中國美術館)에 서 박대성 전시회가 열렸다. 중국미술관에서 열린 최초의 한국화 가 전시회다. 그는 중국이 세계적으로 자랑하는 수묵화의 심장부 인 베이징에서 수묵화로 정면승부를 벌였다. 당시 그의 작품을 본 청화미술원(淸華美術院)의 화가 진효(陳曉)는 "박대성 그림은 전 반적으로 강하게 느껴집니다. 보는 이로 하여금 큰 영향과 충격 을 가져다줍니다."라고 평했다. 중국 화가도 그의 작품 속에서 뿜 어 나오는 강한 에너지를 인상 깊게 느끼고 있다는 것을 알 수 있 는 대목이다.

미술평론가이자 서예가인 석도륜(1919~2011)은 박대성의 정신

적 지주 역할을 했던 분이다. 그는 박대성을 "오징어 먹물로 오대양을 물들일 화가"라고 극찬했다. 기개와 능력을 갖춘 화가라고 일찌감치 적시한 것이다. 과장된 비유로 이루어진 평가지만, 과장으로만 느껴지지 않는다.

왜 사람들은 그의 작품에서 강렬함을 느끼는 것일까? 물론 그는 1천호에 달하는 대작을 그린다. 하지만 그보다는 원천적인 자연의 힘이 용솟음치는 '큰 그림'을 그리는데 그 이유를 찾아야 할 것이다. 그가 즐겨 붙이는 작품 제목만 보아도 그가 지향하는 세계가 무엇인지 분명하다. 현향(玄響), 현율(玄律), 현송(玄松), 청음(靑音), 만월(滿月) 등 무언가 근원적이고 신비롭고 자연의 에너지로 가득 찬 원형인 것이다.

그의 작품을 보면, 아득한 옛날 한없이 깊은 그곳에서 먹과 붓이 뒤섞이며 화산처럼 분출한다. 작품이 내뿜는 강렬한 에너지가 천지를 뒤흔드는 것이다. 수묵의 힘이 이 정도로 강한지를 그의 작품을 통해서 비로소 깨달을 정도다. 봉우리들이 다이아몬드처럼 날카롭게 치솟고, 폭포는 하얀 물줄기를 내리꽂으며, 뭉뚝한 바위 위로 부처님의 황금빛이 흐른다. 그가 가슴속에서 이룬 자연이다. 우리 회화의 역사상 이처럼 통렬한 작품을 본 적이 없고, 이처럼 장쾌한 기상이 서려 있는 작품을 가진 적이 없다. 우리가 더는 중국의 장대천(張大千)이나 이가염(李可染)을 부러워할 이유

가 없다.

그가 강한 화풍을 구사할 수 있게 한 원동력은 근본과 원형에 대한 강한 믿음에서 나온다. 그는 늘 글씨를 쓴다. 서예가 모든 붓 예술의 바탕이라는 믿음에서다. 마치 운동하기 전 몸을 풀듯이 붓글씨를 몇 시간이고 쓴다. 기초는 처음 시작할 때 연마하는 것이 아니라 늘 함께해야 할 할 평생 친구와 같다는 생각을 갖고 있다. 그 덕분에 화가임에도 불구하고 2012년 김생 1300주년에서는 서예가로서 초청을 받아 서예가 권창륜과 더불어 2인전을 했다.

그가 늘 갑골문을 쓰고 그리는 이유는 그것이 서화의 원형이기 때문이다. 처음에는 왕희지의 글씨를 익혔고, 김생과 김정희를 본받았으며, 현대의 정치가이자 서예가인 모택동(毛澤東)의 글씨에 흠뻑 빠진 적도 있지만, 그의 창작의 원천은 갑골문에 있는 것이다. 예술의 전당 서예관 이동국은 "박대성은 글씨 그림이 궁극적으로 하나 되는 경지를 위해 다시 그 시원을 좇아 갑골문과 같은 상형문자로 회귀하면서 태고의 기세를 호출하고 있다."고 말했다.

재료에 대한 장악력도 강렬한 화풍을 구사하는 큰 밑거름이 된다. 그는 붓을 잡는 법부터 다르다. 무용평론가 김길희는 생전에 그에게 도낏자루를 던지듯이 붓을 던지라고 주문했다. 박 화

백은 그의 충고대로 전통적인 방식을 따르지 않고 자신만의 방법을 개발했다. 중봉(中峰)에 대한 그의 이론도 흥미롭다. 붓끝에는 수만 명의 병사들이 모여 있다. 그들을 하나로 다스려서 자신이 느낀 그대로, 깨달은 그대로, 가감 없이 화폭에 전하는 것이 중봉이라 했다.

무엇보다 그는 초묵(焦墨)을 거침없이 사용한다. 담묵, 중묵, 농묵, 초묵의 농담의 단계로 볼 때, 초묵은 가장 짙은 단계의 먹색이다. 먹색 가운데 가장 검은색이라, 실수를 해도 고칠 수 없다. 쓰더라도 맨 나중에 강조할 부분에 아껴 써야 하는 단계의 먹이다. 그런데 그는 처음부터 그의 표현대로 "그대로 발라버린다." 서예의 기초를 갈고 닦고 공력이 높지 않으면 할 수 없는 차원의 기법이다. 재료를 장악하고 필력에서 자유로운 단계에서, 그의 창의력은 샘솟듯이 솟아나는 것이다.

붓은 칼이자 악기다

박대성의 작품은 강렬하다. 보는 이에게 통쾌함을 선사한다. 하지만 강렬하다고 예술적 감동을 주는 것은 아니다. 그 강렬함이 부드러움으로 뒷받침될 때, 비로소 그 감동의 아우라가 커지는 것이다. 그가 한겨울의 추상같은 붓칼을 사정없이 휘두르다가

봄바람에 휘날리는 여인의 치맛자락 같은 달콤한 서정성을 보이는 것은 그 때문이다. 힘찬 붓질과 강한 먹빛이 보는 이를 사로잡을 뿐만 아니라 서정적인 감수성이 애잔하게 흐른다. 그의 작품을 지배하는 강렬함이 유연성을 갖게 된 것은 이러한 서정성 덕분이다.

그는 경주에 정착한 이후, 남산의 달빛 사이를 걷는 것을 즐긴다. 그의 작품 속에 종종 달이 등장한 것은 이러한 삶과 무관하지 않다. 서출지 지붕 위에 커다란 보름달이 걸려 있고, 조그만 달이 삼릉 숲은 가로등처럼 비춘다. 그에게 왜 달을 그리느냐고 물으면, 달은 음력을 계절의 기준으로 삼는 농경사회의 상징적인 지표이기 때문이라고 답한다.

그러나 둥근 보름달이 그의 그림에 등장하는 것은 전통적인 음력 문화보다는 왠지 개인적인 감성이 더 짙게 느껴진다. 용쟁호투(龍爭好鬪)처럼 치열한 묵림(墨林) 속에서 신라의 달밤은 애잔한 흐느낌으로 전해진다. 그것은 강렬함을 향해 매진했던 그에게 편안한 휴식이자 자신을 되돌아보게 하는 성찰의 기회일 것이다.

키 큰 소나무에 둘러싸인 분황사탑 안의 부처님께 밝은 보름달이 비친다. 아득한 달이란 뜻의 〈현월(玄月)〉이란 제목의 작품이다. 지금 분황사탑 주변에서는 이처럼 키 큰 나무를 볼 수 없다. 탑 뒤의 보름달이 탑 안의 부처님을 비추는 일도 현실적으

로 가능한 일이 아니다. 그렇다고 이 그림에서 정확한 재현을 따지는 일은 별 의미가 없다. 그가 관심을 두는 것은 위로 솟구치는 소나무의 형세와 달빛으로 화면에 번지는 서정성이다. 이 둘의 관계가 그의 작품 속에서 새롭게 규정지어졌다.

감미롭고 달콤한 작품으로 〈화우(花雨)〉를 빼놓을 수 없다. 우선 제목부터 무거운 현자 돌림이 아닌 화우, 즉 꽃비다. 첫눈에 화면 전체를 휘감은 곡선이 감미롭게 느껴진다. 세월의 흐름을 따라 자유롭게 구부러진 고목, 그 위를 휘날리는 꽃비, 생동맞게 푸른 물결에 노니는 거위들까지 즐거운 이미지로 가득 차있다. 배경의 오래된 고가의 지붕들이 상징하듯, 고목의 새싹처럼 정말 오랜만에 맛보는 명랑한 분위기가 회면을 감돈다.

그의 작품 어디엔가는 화면을 짓누르는 먹의 중량감을 덜어주는 서정적인 표현이 장치되어 있다. 난데없이 금빛을 발하는 부처님이 등장하고, 세밀하게 묘사된 투명한 집이 강한 필묵과 대조를 이루며, 명랑한 색채의 바위가 정겨운 리듬을 자아낸다. 이는 음양의 조화이고, 강약의 대비이며, 경중의 균제다. 스케일을 갖추면 세밀함이 부족하고, 디테일에 몰두하면 강렬함이 떨어진다. 그는 스케일과 디테일의 양 극단을 힘껏 쥐고 자유롭게 화폭을 넘나든다.

붓에 대한 박대성의 철학에서도 이러한 양면성이 읽힌다. 붓

은 칼이자 악기라 했다. 때로는 강렬하게, 때로는 애절하게 표현한다. 종이를 화강암으로 여기고 붓을 칼처럼 부려서, 쓰는 것이 아니라 강렬하게 새긴다. 하지만 붓을 마냥 칼처럼 휘둘러서는 안 된다.

때에 따라서 서정적인 감성을 애틋하게 풀어놓아야 한다. 청아한 대금처럼 애절한 피리처럼, 어느 순간 붓을 악기 삼아 연주해야 한다. 그의 작품이 화산이 폭발하는 듯한 역동감에서 애절한 감성이 흐르는 서정성까지 폭넓은 스펙트럼을 갖게 된 것은 바로 이러한 그의 철학에 기인한다.

구상과 추상을 아우르다

단순함은 전통과 현대를 관통하는 힘이다. 이미지의 단순화를 통해 작가가 추구하는 이념이 명료해진다. 청나라 화가 석도(石濤)의 일획론(一劃論)처럼, 신과 인간이 적용한 만물의 근본을 표출하는 것이다. 1994~95년 일 년 동안 뉴욕에서의 생활이 현대미술의 단순미를 깨우치는 계기가 되었다. 뉴욕현대미술관(MOMA)의 중정에 있었던 마티스의 작품에서 단순한 아름다움에 반했다고 그는 회상한다. 단순함에 대한 동서양의 기억이 그의 작품 속에 하나로 융합되어 나타난 것이다.

그의 구상적 그림에는 추상미가 엿보인다. 아울러 그의 추상적 그림은 사실성에 철저히 근거를 두고 있다. 추상과 사실은 그의 작품세계를 이해하는 또 다른 키워드다. 그가 중앙 화단의 등용문으로 삼은 중앙미술대전에서는 서정적 사실주의 화풍을 선보였다.

1980년대 30대의 젊은 시절 팔당 작업실에서 이루어진 작품에는 갈색 톤의 황토적 서정성이 돋보인다. 20세기 전반 우리나라 서양화에서 익숙하던 분위기를 한국화로 바꿔놓자 전혀 다른 신세계가 펼쳐진다. 갈색과 녹색의 색감으로 늦가을의 스산한 정취를 자아내었고, 사실적 묘사의 풍경에 디테일을 생략하여 추상미를 더했다.

사실성은 그에게 있어서 신앙 같은 이념이다. 그의 작품 밑바탕에는 사실성이 짙게 깔렸다. 그는 사실적 표현이 본성을 회복시키고 대자연을 통해 얻은 종교적인 힘과 같다고 믿고 있다. 아무리 추상화처럼 변형된 작품일지라도 실재를 벗어난 적이 없다.

그는 제주도 일출봉을 그리기 위해 그 전면만 살펴보는 데 그치지 않았다. 배를 빌려서 뒤쪽까지 살펴보고 어부에게 이런저런 이야기를 듣기도 했다. 이처럼 전체상을 파악한 뒤, 비로소 일출봉의 의젓한 기상을 화폭에 담았다. 이러한 에피소드는 리얼리즘에 대한 그의 신념을 보여준다.

그는 도자기를 비롯하여 탈, 불상과 같이 전통적인 이미지를 통한 리얼리티의 탐색을 꾸준히 계속했다. 우리의 전통미술을 통해서 작품의 영감을 얻은 것이다. 전통미술 자체를 소재로 삼지만, 그 속의 미감을 이내 자기화한다. 미술평론가 이주헌이 그를 오리지널한 화가라고 평한 것은 그의 이러한 측면을 주목했기 때문이다.

도자기에 대한 그의 애착은 유별나다. 심지어 도자기를 직접 구우려고 전기 가마까지 마련하는 열성까지 보였다. 그가 도자기에 몰두하는 까닭은 그것이 우리 민족의 미감을 총체적으로 나타내고 있다고 생각하기 때문이다. 〈고미(古美)〉는 지방의 민간 가마에서 제작한 질박하고 자연스러운 형상을 갖은, 일본 오사카 시립 동양도자 박물관 소장 백자를 몇 배로 확대하여 극사실적 기법으로 묘사한 작품이다.

서양화의 사실적 묘사와 다른 차원의 조형세계를 보여준다. 그것은 서양화의 기름지고 두터운 감각과 달리 맑고 투명한 미감이다. 그가 도자기를 그릴 때 흙으로 만든 안료인 토분(土粉)를 사용하여 담백한 느낌을 최대한 살린다. 그는 석채로 맑게 그린 한국 초상화의 전통을 도자기에 적용한 것이다.

박대성의 인생은 한편의 드라마다. 그의 작품도 잔잔한 멜로물이 아니라 스펙터클한 드라마다. 늘 평범함을 거부하고 고리타

분함을 지우며 변화에 변화를 추구하고, 무엇보다 강렬하다. 사실과 추상, 세밀함과 단순함, 강렬함과 서정성, 중후함과 유머러스함 등 양 극단 사이에서, 그는 균형을 잡는 외줄 타기를 즐긴다.

대상과 상황에 따라 어느 한쪽을 선택하지만, 극단으로 치닫지는 않는다. 양 극단을 적절하게 융합한다. 그래서 구상 속엔 추상이 깃들고 추상 속엔 구상이 엿보인다. 구상과 추상을 하나로 아우르는 세계, 그것이 그가 평생 지향하고 또한 이룩한 세계다.

소산(小山) 화백에게 하고 싶은 말

조동일(서울대 명예교수)

소산 박대성 화백과 만난 지 오래된다. 대구 시절부터 오늘날까지 소산이 전시회를 하면 거의 빠지지 않고 찾아다녔다. 호는 소산이라고 하고서 마음속의 대산(大山)을 깊숙하면서도 오묘하게 펼쳐 보이는 장관을 거듭 만나면서 감탄했다. 오랜 기간 동안 뻗어난 거작 산맥이 눈에 선하다.

전시장에는 언제나 사람이 많았다. 나도 그 틈에 끼어 그림을 보면서 소산과 몇 마디 말을 나누기나 하고 긴 이야기는 하지 못했다. 나를 위해서 이야기를 나눌 시간을 따로 내지 못하는 것이 당연하다. 소산은 할 말을 그림으로 했으므로 말이 더 필요하지 않다고도 할 수 있다.

전시장이 아닌 다른 곳에서는 소산을 만나지 못했다. 활동하

는 영역이 다르고 인연이 모자라는 탓이다. 소산은 내게 경주 화실에 들러달라고 거듭 청했다. 크나큰 영광이고 상상만 해도 즐거운데, 틈을 내지 못해 미안하게 생각한다. 마주 앉아 이야기를 나눌 기회가 없어 섭섭한 마음을 이 글에서 풀기로 한다.

나는 말을 전공으로 하는 사람이다. 말로 창작한 문학을 연구하고, 연구한 바를 글이나 말로 전하는 것이 내가 하는 일이다. 소산의 그림을 보고 마음의 양식을 풍성하게 얻은 고마움에 보답하려면 나는 말을 해야 한다. 나도 취미 삼아 그림을 좀 그리지만, 어쭙잖은 그림으로는 어림없다.

소산의 그림에 관해 말하는 것은 분에 넘친다. 그림보다 더 좋은 말을 할 수 없다. 그림에 대해 말하는 것을 전문으로 하는 사람들을 존경하면서 가엾게 여긴다. 나는 내가 할 수 있는 일이나 하려고 한다. 문학을 연구해서 얻은 성과 가운데 소산이 양식으로 삼을 만한 알맹이가 있으면 찾아서 들려주어야 빚을 조금이라도 갚을 수 있다.

이야기는 율곡 이이에게서 시작된다. 율곡은 외가가 강릉이어서 금강산에 관한 말을 들으면서 자라고, 금강산에 들어가 승려 노릇을 한 적 있다. 산수시(山水詩)를 어떻게 지어야 하는지 금강산을 두고 한 말이 있다. 번잡하지만 원문을 인용한다.

目見而已 不能深知山水之趣 與百姓日用而不知者無別矣… 但知山水之趣 而不知道體 亦無貴乎 (다만 눈으로 보기만 하고, 산수의 취(趣)를 깊이 알지 못하면 백성이 [산수를] 나날이 쓰면서 [무엇인지] 알지 못하는 것과 다르지 않다… 다만 산수의 취(趣)만 알고 도체(道體)를 모르면, 또한 귀하다고 할 수 없다.)

산수시 창작은 산수를 눈으로 보고, 취(趣)를 알고, 도체(道體)를 아는 세 단계가 있다고 했다. 눈으로 보는 것은 경치이다. 취(趣)라는 것은 한 자 더 넣어 흥취(興趣)라고 하는 것이 좋다. 도체(道體)는 근본이 되는 원리이므로 알기 쉽도록 말해 이치라고 일컫기로 한다.

산수시는 경치·흥취·이치를 갖추어야 한다고 했다. 경치를 그리기만 하는 것은 일차원의 산수시이다. 경치를 그리면서 흥취를 느낄 수 있게 해야 한 차원 높아진다. 경치를 그리고 흥취를 느낄 수 있게 하면서 산수를 통해서 할 수 있는 천지만물의 이치라고 할 것까지 보여주어야 최상의 차원에 이른다. 경치·흥취·이치는 차례대로 갖추어야 한다. 건너뛸 수 없으며, 순서를 반대로 할 수도 없다.

말은 쉬워도 실행이 어렵다. 말은 쉬워도 실행이 어렵다는 것을 율곡 자신이 잘 보여준다. 율곡 자신이 금강산을 노래한 산수시를 스스로 3천언이라고 할 만큼 많이 지었으나, 경치·흥취·이치

를 제대로 갖춘 것은 찾기 어렵다. 무엇이 문제인지 확인해보자.

混沌未判時	혼돈이 갈라지기 전에는
不得分兩儀	양의가 나누어지지 않더니,
陰陽互動靜	음양이 서로 동정이 되는
孰能執其機	그 움직임 누가 시켰는가?

가장 장편인 「풍악행(楓岳行)」이 이렇게 시작된다. 경치를 그리지 않고 흥취도 갖추지 않은 채, 이치부터 말하려고 해서 시가 시답지 않게 되었다. 이론이 훌륭하면 작품을 잘 쓰는 것은 아니다. 동시대의 송강 정철은 이론을 내세우지 않고 작품 창작에 힘써 율곡이 말한 경치·흥취·이치를 훌륭하게 구현했다.

「관동별곡(關東別曲)」에서 금강산을 노래한 대목을 보자. 원문에 한자와 한글을 병기한 표기를 살리고, 정서법은 오늘날의 것으로 바꾸어 읽기 쉽게 한다.

어와 조화옹(造化翁)이 헌사하기도 헌사하구나.
날거든 뛰지 마나 섰거든 솟지 마나.
부용(芙蓉)을 꽂았는 듯, 백옥(白玉)을 묶었는 듯,
동명(東溟)을 박차는 듯, 북극(北極)을 괴었는 듯,
높을시고 망고대(望高臺) 외로울사 혈망봉(穴望峰)이

254

하늘에 치밀어 무슨 일을 사뢰리라
천만겁(千萬劫) 지나도록 굽힐 줄 모르는가?
개심대(開心臺) 고쳐 앉아 중향성(衆香城) 바라보며,
만이천봉(萬二千峰)을 역력히 세어보니,
봉마다 맺혀 있고, 끝마다 서린 기운
맑거든 깨끗하지 마나, 깨끗하거든 맑지 마나,
저 기운 흩어내어 인걸(人傑)을 만들고자.

"망고대(望高臺)" "혈망봉(六望峰)" "개심대(開心臺)" "중향성(衆香城)", 이런 이름이 뜻하는 바를 모습으로 나타내고 있는 산을 바라본다고 했다. "부용(芙蓉)"을 꽂은 듯이 아름답고, "동명(東溟)"이라고 한 동쪽 바다를 박차는 듯이 크고 힘차게 뻗었다고 하는 등의 비유를 쓰기도 했다. 모두 빼어난 경치를 적실하게 그려낸 말이다.

바위가 날고뛰는 모습을 하고 있다고 해서 생동감을 느끼게 했다. "날거든 뛰지 마나"와 같은 활용형을 갖추어 예측불허의 역동성이 느껴지게 했다. 서고 솟고, 맑고 깨끗하다고 하는 데서도 같은 방법을 사용했다. 산 전체가 살아 움직이게 하면서 작자가 느낀 흥취를 독자에게 전한다.

높은 산, 외로운 봉우리가 "하늘에 치밀어 무슨 일을 사뢰려고 천만겁 지나도록 굽힐 줄 모르느냐?"라고 한 것은 더욱 놀랍다.

겸재 정선의 〈만폭동(萬瀑洞)〉

아득히 높은 것을 지향하는 불굴의 정신이 느껴져 숙연해지게
한다. 봉우리마다 맺혀 있는 맑고 깨끗한 기운을 흘어내서 인걸
을 만들고자 한다고 한다면서, 산과 사람이 함께 위대해지는 천
인합일(天人合一)의 이치를 찾았다.

　산수시(山水詩)와 산수화(山水畫)는 다르지 않다. 경치·흥취·
이치를 갖추어야 한다는 산수시 이론은 산수화에도 그래도 해당
된다. 경치를 그리고 흥취를 느낄 수 있게 하면서 천지만물의 이
치를 보여주어야 뛰어난 산수화이다.

　겸재 정선의 〈만폭동(萬瀑洞)〉을 보자. 산이 솟았고, 물은 흐
른다. 나무가 여기저기 들어서고, 사람도 더러 있다. 하나하나의
모습을 실감 나게 잘 그린 것만은 아니다. 시선을 한 곳에 고정시

필자 조동일의 〈심산고사(深山古寺)〉

켜 놓지 않고 움직이면서 이런저런 대상을 여러 각도에서 살
폈다. 시선 이동이 경치에서 흥취로, 대상에서 마음으로 향하게
하는 통로이다. 이리저리 굽이치는 흐름이 흥취가 되어 보는 이
의 마음을 움직인다. 모든 것이 생동하는 천지만물 사이에 사람
도 한 자리를 차지해 물아일체(物我一體)의 이치를 깨닫게 한다.

소산의 그림은 어떤가? 어디쯤 있는가?

나도 취미 삼아 어쭙잖은 그림을 그린다고 했다. 경치·흥
취·이치의 이론을 말한다고 해서 실행할 수 있는 것은 아니다.
이론의 원조 율곡도 하지 못하는 일을 나는 하겠다고 하는 것은
지나치다. 그림 한 점을 본보기로 내놓고 치도곤(治盜棍)을 맞을
자세를 취한다.

솔거의 환생

조영(형택)

(동화문화재단 이사장 · 앤트롭제이 인베스트먼트그룹 대표)

수년 전 소산 박대성과의 만남은 청정한 거목을 마주한 느낌이었다. 그의 강하면서도 따뜻함을 가진 인간적인 면, 예술에 대한 열정, 순수함은 나로 하여금 많은 어려움을 겪으면서도 한국 수묵화의 대표적인 작가로 우뚝 선 그를 미국에 알려야겠다는 생각을 갖게 했다.

동화문화재단과 코리아 소사이어티가 공동주관하여 2015년 1월 22일부터 3월 24일까지 뉴욕 코리아소사이어티 갤러리에서 아시아 위크를 맞이하여 박대성 화백의 개인전을 열었다. 그의 작품은 미국 휴스턴뮤지엄, 샌프란시스코 아시안뮤지엄에 소장되어 있다. 뉴욕에 중국 수묵화 작가를 소개하는 큰 전시들이 있었던 것에 비해 한국의 수묵화에 대한 관심은 미흡한 상태였다.

이번 전시로 박대성 화백은, 현대의 한국 진경 특히 신라의 경주를 그리는 수묵화가로, 아시아 미술과 관련한 학계 인사들과 미술 관계자들에게 높이 평가되었다. 전시 후 샌프란시스코 아시안뮤지엄은 아시아 수묵화 전시로 그를 수묵화가로 재조명했다.

미국 평론가들은 그의 한국적 전통과 현대적 감각을 높이 평가하며, 한국 수묵화에 대한 역사적 맥락과 함께 조명했다. 관객들은 두 마리의 소가 서로 맞서고 있는 4m 대작 〈투우〉에서 작가의 유머와 강한 필력에 감탄했다. 특히 〈불 밝힘 굴〉은 관객들로 하여금 가장 큰 관심을 이끈 작품이다. '묵(墨)'은 박 화백 작품 세계의 핵심으로 곧 혼(Spirit)을 의미한다. 종이, 먹, 물이라는 가장 단순한 재료를 통해 그의 깊은 정신세계를 표현하고 있다. 그의 작품은 가장 본질적 요소들이 어우러지는 데서 오는 울림이 있어, 현대 추상 회화에서 추구되었던 단순함에 익숙한 미국인들에게도 큰 공감을 주었다.

기술 문명과 물질의 풍요, 그리고 최근 미술계의 상업화 상황에서 박 화백의 작품은 세계화의 질서 속에 약화되는 인간애를 회복하는 에너지를 품고 있다. 미국 영화 제작자가 미국에 사는 한국 입양아가 자신의 정체성을 박대성 화백의 그림을 통하여 회복한다는 영화(Hanji Box)를 제작하여 영화제 출품을 앞두고 있다.

나에게 소산이 더 돋보이는 것은 자신의 철학과 예술, 그리고 인간으로서 삶이 일치하는 작가이기 때문이다. 교육이나 정보로 습득한 지식은 고인 물이 썩듯이, 많이 아는 것 같지만 정작 필요할 때 힘이 안 되고, 자연과 합일되어서 얻은 지혜는 마치 샘솟는 샘물과 같이 살아있고 힘이 실려 있다. 필요 없는 잡지식과 고정틀에 박힌 미술교육을 거치지 않고 수많은 난관을 스스로 부딪히며 자연에서 대답을 찾아가며, 마치 도를 닦듯, 샘솟는 물처럼 소산의 삶과 작품은 살아있고, 항시 힘이 있으며 앞으로 나아가야 할 빛을 던지고 있다.

그의 작품은 단지 예술과 전통정신을 일깨워 주는 것을 넘어, 살면서 무엇이 중요하고 무엇을 놓아야 할지를 다시 생각하게 해 준다. 소산은 이 시대로 돌아온 솔거의 환생이며 언제 도달할지 모르지만, 완전한 자유를 얻으려 하는 그의 구도심을 작품으로 항시 열정을 갖고 표현하는 예술인이다.

박대성의 글씨와 불국사 설경

최동호(시인 · 한국시인협회회장)

　시를 공부하는 사람이 글씨나 그림에 대해 함부로 논하는 것은 주제넘은 일이 아닌가 하여 이 글을 쓰기가 심히 망설여진다. 시 · 서 · 화를 하나로 보는 것이 동양의 전통적인 통념이라 하더라도 역시 주저되는 부분이 없지 않다. 그럼에도 눈 너머로 여러 번 바라본 글씨나 그림에 대해서는 조금은 말해 볼 수도 있지 않나 하는 생각이 마음 한구석에 없는 것도 아니다.

　특히 소산 박대성 화백의 그림이나 글씨에 대해서는 더욱 그러하다. 사진작가 배병우의 소나무 사진으로 알려진 경주 삼릉 아래 있는 그의 화실에서 바라본 풍경은 나의 마음속에 그려진 신라의 풍경이기도 하고, 우연히 들른 그의 화실에서 펼쳐 보여 준 미완의 미공개 대작에 대한 기억은 하나의 글 빚으로 남아 있

기도 하다. 표구의 옷을 입히기 전 화가의 내면 풍경을 그대로 본다는 드문 경험을 했기 때문이다.

박 화백의 그림은 오래전 대략 20년 정도 전에 우연히 평창동 가나아트센터에서 처음 보았던 것 같다. 흑백의 묵의 향기가 감도는 그의 그림을 처음 보고, 전통과 현대의 경계에 있다고 느꼈던 것은 정말 우연이었을 것이다. 현대적이면서도 고전적인 그리고 북한의 문화유적을 소재로 한 그림들을 보면서, 그림의 이면에 잠재된 묘한 기운이 나를 유혹했을 것이다.

물론 이 당시 구입한 화집은 내 서가 한구석을 오래 차지하고 있었지만, 특별히 다시 돌아볼 계기는 생기지 않고 여러 해가 지나갔다. 그 후 경주에 갔을 때 황명강 시인이 박대성 화백이 살고 있다고 이야기하는 것을 듣고, 한 번 만나 볼 수 있느냐고 했더니 댁에 안 계실 줄 모르니, 먼저 경주에서 전시 중인 그림과 그의 소장품전을 보자고 했다. 천 종이 넘는 벼루와 붓 등 여러 애장품과 더불어 그의 대작인 〈불국설경〉을 보고, 나는 여기에 일단 압도당하고 말았다. 작품의 웅대함도 그러하지만, 박 화백의 정묘한 필치는 그야말로 붓끝에서 눈의 숨소리가 들리는 것 같았다. 후에 들으니 일 년 넘게 불국사에 살면서, 이 대작을 완성했다는 것이었다. 오래전에 보았던 금강산 그림과는 차원이 다르다는 것이 나의 솔직한 심정이었다. 〈불국설경〉에서 내가 보았던 것은

무엇일까 생각해 보니, 화가로서 그의 발원이 아주 깊고 강력하다는 것이었다. 신라시대 불국사를 완성한 김대성의 발원과 같은 강렬한 소망이 그의 가슴을 사로잡고 있었을 것이라 미루어 짐작된다.

그의 족적을 살펴보니 1994년 현대미술을 알기 위해 뉴욕에 체재하고 있던 어느 날, 번개같이 머리를 스쳐간 것이 '내가 하는 것이 바로 현대미술'이라는 직감이었다. 이에 서둘러 귀국하여 경주 불국사로 향했다는 이러한 깨달음의 과정은, 그의 그림이 전통에서 현대로 전환하는 계기를 마련해 준 대사건이었을 것이다.

불국사를 대낮에도 보고 밤에도 보고 달빛 아래에서도 보았지만, 눈 내린 설경을 보고 싶다는 발원은 그로 하여금 7년 동안 내리지 않던 불국사에 마침내 눈을 내리게 하였다. 그 설경을 보고 나서야 2000호 대작을 완성했다는 것은, 범인의 경지가 아니라 예술가의 초인적 집념을 보여주며, 이는 『삼국유사』의 세계와 상통하는 것이라 할 만하다. 아마도 박대성의 〈불국설경〉은 우리 시대 누구도 넘기 힘든 미지의 영역을 현대적으로 개척한 것이라는 사실은 분명하다. 〈불국설경〉을 보고 나니 더욱 그를 만나고 싶다는 생각이 들었다.

황 시인의 안내로 경주 삼릉에 있는 그의 화실에서 처음 만났

을 때, 그의 첫인상은 호리호리한 몸매에 선이 날카로운 눈매를 가진 무사와 같았다. 박 화백의 말은 대부분 남의 이야기가 아니라, 자신의 경험에서 우러난 것들이어서 힘이 있었다. 겉치레 언사는 전혀 없었지만, 진솔하고 정이 깊은 사람일 것이라는 느낌도 받았다. 대개 짐작은 하고 있었지만 박대성은 이른바 제도권 교육을 거의 받지 않은 화가이다. 독학이 그를 더욱 독특하게 만들기도 했지만, 매너리즘에 빠진 제도권 교육의 피해를 거의 입지 않았다는 점에서 그의 독창적 화풍은 유례가 없을 것이다.

물론 그는 자신의 개인적 과거에 대해서 전혀 이야기하지 않았다. 신문을 통해 그가 1949년 여름 산사람들에 의해 한쪽 팔을 잃었다는 이야기를 알게 되었다. 한의사였던 아버지가 반동으로 몰려 일어난 일이었다고 하는데, 나는 더욱 그의 팔에 대해 약간의 호기심을 가지지 않을 수 없었다. 화가로서는 치명적이라고 할 수 있는 육체적 결함을 극복하고 어떻게 그런 대작을 창조할 수 있게 되었을까 하는 의문은 그의 면전에서는 말하기 어렵지만, 은밀한 호기심을 자극한 것임이 틀림없다. 그럼에도 그는 당당했고 사물을 응시하는 시선은 웅숭깊었다. 번득이며 지나가는 시선은 섬광처럼 스쳐 가기도 했다.

몇 번의 우연한 만남이 갑자기 우리를 가깝게 만들지는 못했다. 아마 만남의 연조가 짧았기 때문일 것이다. 2013년 여름

터키에서 우연히 이문열 작가와 '박대성전'을 보게 되었다. 한터 수교를 기념하는 행사였는데, 문학 세미나에 참여했던 우리 일행이 함께 둘러본 전시장은 수묵의 숙연한 느낌이 감돌았다. 당시 치러진 많은 행사 중에 가장 인상에 남은 것이 박 화백의 전시회였다. 이문열 작가 때문인지 박 화백이 전시장을 직접 안내했으며, 이스탄불의 어느 고풍스러운 카페에서 우리는 바다를 바라보며 망중한의 담소를 즐겼다. 특별히 나와 사적인 담화는 거의 없었고 처음 만나는 사람과 같았다.

터키에서 돌아온 그해 어느 가을날, 이하석 시인이 서울에 오면서 연락을 취했다. 박 화백이 평창동 가나아트센터에서 서화전을 하는데, 한 번 같이 가보자는 것이었다. 이미 박 화백이 글씨에 있어서도 일가를 이루었으니 볼만 할 것이라고 했다. 이 시인과는 오랜 친분이 있는 터이니 즐겁게 동행하여 평창동으로 갔다. 전시된 그림은 종전에 보던 것들이었으나 글씨는 전혀 새로운 것으로 다가왔다.

박 화백의 독특한 글씨를 바라보노라니, 물이 흐르는 것 같기도 하고 춤을 추는 것 같기도 한, 그의 서체야말로 타의 추종을 불허하는 것이라는 사실을 직감할 수 있었다. 당장 그 자리에서 말할 수는 없었지만, 그의 글씨가 주는 감흥은 오랜 여운을 가지고 묵향을 전해 왔다. 물론 나 자신이 글씨에 대해 깊은 조예가

있는 사람이 아니지만, 그림이 그러한 것처럼 글씨 또한 직감으로 다가오는 것은 부인할 수 없는 사실일 것이다. "좋은 시는 설명하기 전에 전달된다."는 말이 그림이나 글씨에서도 통하지 않을까 한다. 소박한 식견으로 바라볼 때 박대성의 글씨는 이른바 전문 서예가의 글씨와는 다른 독자성을 느끼기에 충분한 것이라고 할 수 있다는 것이다.

두 번째 그의 경주 화실을 방문했을 때 나는 그의 글씨에 대해 깊은 관심을 가지고 물었다. 그는 붓을 잡는 법부터 자신의 방법이 다른 서예가들과 다르다고 했다. 한 손으로 붓대를 곧추세우고, 다른 세 손가락으로 움켜쥐고 마지막 약지로 이를 뒷받침하는 방법으로 붓을 잡으면, 붓에서 전혀 다른 힘이 나온다는 것이 그의 설명이었다. 고려불화를 그리던 화원들이 사용하던 악필법(握筆法)이라는 사실을 그도 나중에 알았다는 것이다. 이 독특한 악필법으로 인해 그의 붓은 바위를 쪼개 샘물을 길어 올리는 것 같은 힘을 가질 수 있는 것이다. 이는 좌수(左手) 없이 우수(右手)로만 붓을 운용해야 하는 그가 개발한 독특한 필법이었을 것이다. 그의 신체적 불편이 발전하여, 더 큰 생의 힘으로 창조적 개성을 발휘하고 있다는 점에서, 책상물림에 불과한 나로서는 후일 이에 경의를 표하는 시 한 수로 답할 수밖에 없었다.

붓대를 곧게 세우면 부드러운 붓은
바위를 깨고 들어가

깊은 곳으로 흘러가는 차가운
샘물 길어 올리고

마음 한번 움직이면 붓은 노래하고
춤을 춘다

명필은 하늘이 낸다지만 정법은
어디에도 없다

인간의 오만 감정이 소산의
붓대에서 우러나와

검은 글씨는 백지를 넘어 여백이
살아 눈부시다

– 「박대성 글씨」 전문

　아직 지면에 공개하지 않은 이 시를 다시 읽어 보니 다음과 같
은 생각이 든다. 마음이 붓을 움직이고 마음이 사람을 움직인다.
마음속에 그림이 있고 마음속에 글씨가 있다. 마음에서 솟구치는

힘이 그의 글씨에 힘을 불어넣고 그의 글씨를 춤추게 했다. 추사는 "먹은 문학이다."라고 했고, 소산은 "먹은 정신이다."라고 했다. 추사의 명언에 약간의 서권기가 감돌고 있다면, 소산의 명언에는 생명의 기운이 넘친다.

아이들의 놀림으로 중학교를 중퇴한 유년의 상처가, 더 큰 비원으로 발전하여 소산을 오늘날 서화의 대가로 만들었다. 그의 마음 깊은 곳으로부터 우러나온 발원은 〈불국설경〉에서 보듯이, 불국사를 완성한 신라시대 김대성의 발원에 버금하는 것이 아닐까 한다. 이런 발원지심이 그를 한국화의 정점에 서게 만들었을 뿐만 아니라, 독자적 필법으로까지 나아가 글씨에 있어서도 새로운 세계에 도달하게 만들었을 것이다. 서화가 하나로 어우러지는 지점에 그의 그림과 글씨가 진정한 가치를 발한다. '현대미술의 최고의 도구는 필묵'이라는 그의 깨달음은 종래의 고루한 필묵화의 답습이 아니라, 창조적 선구자로서 그를 평가하는 데 부족함이 없는 인식이라 할 것이다.

가끔 마음이 혼란스러울 때 〈불국설경〉을 떠올려 본다. 정적이 감싸고 있는 불국사 마당에 눈 내리는 소리를 듣는 것 같다. 정중동의 미묘한 순간을 포착한 그의 부드럽지만, 강력한 필치에서 완성된 불국의 세계에서 동양화의 정수를 보는 것 같다. 이는 고요의 극한을 경험하고 이를 표현할 수 있는 붓끝을 운용하는

내공을 마음속에 가지지 못했다면 불가능한 일이었을 것이다.

우리의 상상을 좀 더 확장하여, 불국사 그림의 여백에서 박대성의 글씨가 춤을 추고 있는 장면을 연상한다면, 그가 그린 이미지와 그가 쓴 붓이 하나가 되어, 불국사 마당을 황홀한 미의 세계로 만들고 있다고 말하지 않을 수 없다. 어쩌면 그의 시선은 아마도 벌써 불국사에서 석굴암으로 향하고 있을지도 모른다는 느낌이 든다.

마지막으로 집약하자면 소산 박대성의 회화세계는 묵향의 여운이 길게 메아리치면서, 무궁한 세계로 굽이쳐 나가 한국서화의 현대적 정수를 우리에게 유감없이 펼쳐 보여주고 있을 뿐만 아니라, 세계적 보편성을 획득하는 경지에까지 나아갔다고 할 수 있다.

"그 참, 내가 말(馬)도 다 타보고"

최부식(포항MBC PD/국장)

겸재 정선과 소산

2008년 10월 27일 방송되던 날.

'아차! 어찌 도포 허리끈을 안 매어드렸지. 명색이 청하 현감 부임 장면인데….' 편집할 때는 몰랐다. 방송 순간 눈에 잡힌 터라, 가슴이 뜨끔했다. 그러면서 '그래, 누가 물으면 한양에서 청하까지 천릿길 오다 보면 양반 허리끈도 풀리는 법이라 하자.'며 넘겼다.

2007년 초겨울, 신라 궁터였던 월성에서 칼칼한 소산 선생님은 찬비에 후줄근해진 도포 자락 훔쳐 잡고 말 등에서 조심스레 내린다. "허, 그 참, 내가 말도 다 타보고 재미있네…." 하지만 춥

겸재의 청하 현감 부임 장면. 겸재 역 맡아 말을 탄 소산
포항MBC 다큐멘터리 〈겸재 정선, 청하의 가을을 보다〉 중에서

고 긴장해 몰골은 말이 아니었다. TV 다큐멘터리 〈겸재 정선, 청
하의 가을을 보다〉 촬영은 그렇게 시작되었다. 1733년 나이 쉰
여든에 청하 현감으로 부임한 겸재 정선. 2년도 채 안 되는 기간
동안 지역에 남긴 흔적과 조선의 그림판을 가로지른 그의 화업을
조명하는 프로그램이었다.

　겸재 정선역을 소산 선생님께 맡기기로 작정한 것은, 이미 그
의 그림을 보자마자 내 눈이 뒤집혔기 때문이다. 조선의 그림판
을 뒤흔들어 동시대를 개안케 했던 겸재. 이후, 이백 수십 년이
넘도록 이 땅 지필묵의 그림 흐름을 또다시 일거에 뒤집어 놓은
소산 선생의 그림들. 적어도 두 사람의 붓의 심장은 같지 않을까

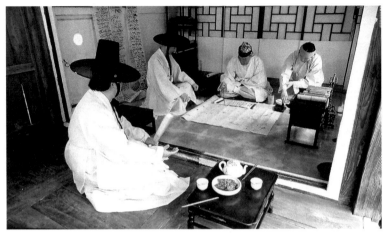

청하 현감 시절 겸재의 소산

여겼기 때문이다. 흉내 내지 않고 닮은 것을 못 견뎌 붓칼로 시대
를 그어버린 두 사람. 나는 미술 전문가는 아니나 나름 보는 눈은
있다. 그래서 감히, 자유롭게 말한다. "겸재와 소산이 이 땅의 고
만고만한 그림판을 뒤집었다."고.

　　2008년 금강산 촬영에 들어갔다. 4월 첫날 남쪽은 봄이나 금
강은 개골산이었다. 한 차례 현지답사를 했지만 내 가슴은 다시
벅찼다. 하지만 소산 선생님은 몇 해 전 외금강 쪽을 이미 오르내
리며 화폭*에 담은 터라 내금강의 표훈사, 삼불암, 만폭동, 묘길

* 〈금강전도〉(2000), 〈삼선암〉(2005), 〈만물도〉 〈개골산〉 〈현율〉 〈금강화개〉(2006)

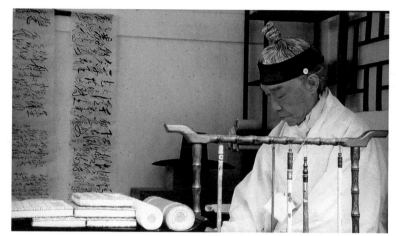

청하 현감 시절 겸재의 소산

상에 언제 가느냐며 고대하였다.

　겸재의 〈금강전도〉 중심은 만폭동이다. 당시 그곳에 이르기까지 겸재는 설렘과 놀라운 풍광에 미투리 해지는 줄 몰랐을 거다. 촬영 얼마 전 시기까지 북한이 내금강만은 틀어막아 쉽게 가볼 수 없는 공간이었으니 소산 선생님이 목을 뺄 수밖에.

　그들이 내금강 쪽을 개방 안 했던 이유는 내금강 가는 길로 접어들자마자 짐작했다. 외금강 코스는 현대아산이 관광길을 연 이래 지역이 정돈되고 세련된 북한 동포가 살고 있었다. 허나 내금강 가는 길은 딴판이었다.

　먼지 펄펄 흙길에 폭우로 산사태가 났는지 산자락과 내[川] 곁

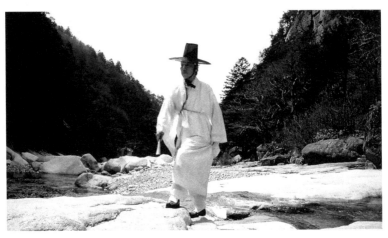
내금강 만폭동 너럭바위로 걷는 소산

의 밭은 자갈 흙더미로 뒤덮여 있었다. 농사지은 흔적을 찾을 수 없었다. 복구용 기계장비가 없으니 온 들녘은 그야말로 홍수 끝에 버려진 땅이었다. 간간이 지나는 주민행렬은 선도 군용차량과 초병의 수신호에 따라 도랑 둔덕 뒤로 일시에 몸을 숨겼다. 급히 도망치다가 머리만 덤불 속에 집어넣는 꿩처럼 웅크렸던 외금강 주민들의 모습. 남루를 보이기 싫어서가 아니라 색다른 남녘 사람 접촉을 막는 저들의 감시방식에 소산 선생님도 나도 안타까워하였다.

내금강 관광은 정해진 시간에 마쳐야 한다. 숙소가 있는 외금강까지 되돌아가야 하기 때문이다. 따라서 시간 내 조선시대 공

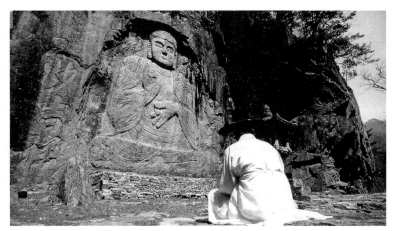
묘길상 앞의 소산

간인 양 촬영해야 하기에 단체 관광객보다 뒤처져 진행했다. 그런데 표훈사 촬영 후, 소산 선생님은 정양사로 가자고 했다. 허나 안내원은 안 된다고 했다. 관광 코스에 없는 일정이고 오르는 길이 험해 공사 중이라는 게 거절 이유였다. 통사정 끝에 허락받아 올라갔다.

정양사(正陽寺). 이름 그대로 금강산에서 볕을 가장 잘 받는 곳이다. 또한 금강산에서 비로봉을 볼 수 있는 몇 안 되는 터이다. 골 깊은 내외금강산 아래에서는 비로봉을 볼 수 없기 때문인데, 산 중턱 정양사 터에 올랐을 때, 왜 소산 선생님이 정양사 행을 고집했는지 알았다.

무수한 뾰족 봉우리들이 비로봉 중심으로 펼쳐졌다. 소산 선생의 금강 그림들 상단 쪽에 등장하는 수많은 칼날 봉우리의 정체를 직접 살핀 결과다. 겸재도 그랬다. 내금강 곳곳을 헉헉대며 답사한 뒤 여러 〈금강전도〉를 낳았을 터. 그래서 〈금강전도〉를 보면 겸재의 숨소리와 숨 고르는 소리 들리는 듯하다.

격물치지(格物致知)

금강산 촬영을 마친 뒤 선생님과 온정리 금강산온천에서 벌거 벗고 함께 몸을 담갔다. 선생님의 몸 한켠이 허전했다. 6·25 때 부모를 다 잃고도 모자라 인민군 낫에 왼팔마저 잃었던 어린 몸. 그 아픔과 슬픔을 이제 다 떠나 보내고, 여기 사람들도 평화롭게 살기를 바라기까지, 붓으로 우뚝해지기까지 소산 선생님을 이끈 것은 무엇일까.

"어릴 때부터 팔 하나가 없으니 난 다른 사람들보다 최소 서너 동작을 미리 짚었나 봐. 혼자서 다해야 하니. 칫솔질하더라도 치약은 어디에 놓고 양치 후 세숫대야 수건 놓을 자리까지 미리 가늠하는 걸 나도 모르게 익혔나 봐." "그래서 세상 이치, 사람의 본질, 사물의 이치도 일찌감치 깨우친 듯하네."

'불편당(不便堂)', 불편한 몸 누인 그의 집 이름이다. 몸보다 세상이, 그림판이 더 불편해 불편당에 스스로 유배시켰다. 오십 년 넘도록 그림노동을 하였다. 초대형 화선지를 눕혀놓고 솔가지 한 줄 치기 위해 몇 시간씩 쪼그리고 앉아 그리는 노동을 해왔다. 노력정진. 그래서 자신만의 개성과 생명 얻었다. 많고 복잡하면 불편해 선 몇 가닥이나 붓을 빗자루인 양 묵을 쓸어내린 그은 대작들. 필요한 대상만 전면에 당기는 적극적인 화면 경영은 가히 독보적이다.

그의 그림 〈현향(玄香)〉(2009)만 봐도 그렇다. 무너질 듯 엎어질 듯 기암단애들을 전면에 내세웠다. 쭈욱 그어내려 세운 먹 기둥은 농묵으로 서로를 붙잡아주고, 틈 벌려 폭포 쏟아지게 한 뒤 물안개 자욱게 해 강물로 흐른다. 위로는 무수한 뾰족 봉우리 가늘게 세워 화면을 안돈시켰다. 대상들이 저마다 자리 잡아 이룬 완성 조형. 먹물의 기세가 물과 만나 조화롭게 되어 그림에서 소리가 들린다. 가스통 바슐라르는 "물의 소리는 은유가 아니다. 물의 언어는 직접적이고 시적인 현실"이며, "시냇물과 강물은 말 없는 풍경을 기묘할 정도로 충실하게 유성화한다."고 말했다. 검은 먹 기둥의 깊은 침묵 속에 쏟아지는 물, 흐르는 물이 소리를 만들어 정적을 깬다. 현향(玄香)이 현율(玄律)로 이어지는 소산 그림들.

붓질

솔거미술관에서 소산 선생님의 초대형 작품에 놀라는 사람들을 본다. 서구 유명 미술관에서 그림 크기만으로 압도된 적 있지만, 이토록 엄청난 크기의 한국화는 처음 본다는 듯, 발을 못 떼는 사람들을 본다. 앞서 소산 선생을 두고 "붓으로 시대를 그어버렸다. 이 땅 고만고만한 그림판을 뒤집었다."고 말한 배경의 하나는 그의 초대형 작품들을 염두에 두고 한 말이다.

소산 선생은 옛법 전통을 지키되 변혁 없이, 스트레오 타입화된 '과도한 보편성'에 반기를 들었던 예술가이다. 뭇 작가가 불편했으리라. 그의 그림들이 뭇 그림 방식을 불편케 했으나 그걸 능가할 수도 없고, 제도화된 교육에 호적 올린 적 없으니 나무랄 수도 없었을 것이다. 우리 지필묵 그림판에 '과도한 보편성'을 걷어치우는 한편 이토록 큰 작품들은 과연 몇 있었던가. 또한 세밀하고 정치한 붓질은 어떤가.

"이것도 한번 보시게."라며 소산 박대성 선생님이 두루마리 그림을 조심스레 펴 보였다. '아니, 추사 김정희의 〈세한도〉가 어찌 여기에….' 눈이 휘둥그레지고 말문이 막혔다. '추사 〈세한도〉를 갖고 계시다니.' 〈세한도〉를 직접 본 적이 있다. 또 사진으로 익히 보던 작품이 아니던가. "여기를 봐야지" 다시 들여다보니

278

'倣(본뜰 방)'자가 맨 마지막에 적혀있었다. 전문 감식가는 아니나 나름 보는 눈 있는 이들조차 소위 멘붕에 빠뜨리는 작품들. 나도 그랬다. 소산 선생님이 붓을 움켜쥐고 모든 필체를 자유자재로 넘나든다는 사실, 닳아빠진 붓 더미를, 한 지게에 다 못 담을 크고 작은 화첩들을 들춰봤음에도 깜박 착각했던 것이다. 화업 50년을 넘는 시간들 속의 첫 바탕은 운필력이다.

붓질을 옆에서 지켜본 적 있다. 나아감과 멈춤, 이어짐과 맺음이 활달하다. 거침없이 자유롭다. 옆에서 붓 흐름 따라 춤추고 싶으나, 춤추는 붓질과 상관없이 선생님의 운필 자세는 반듯하다. 흐트러짐이 없다.

세 가지 약속

꼿꼿한 붓과 몸, 칼칼한 영혼 옆에 있자면 어떨 땐 힘 든다. 수십 년 함께한 이는 오죽할까 싶지만, 소산 사모님도 만만찮다. 2011년 『그리스 수도원 화첩기행』을 펴내기 한해 전, 사모님 차를 운전해 경주에서 서울까지 간 적 있다. 그리스 수도원 동행 방법을 찾기 위해서였다. 그때 들었던 이야기.

"10살 나이 차이에 왼손 없는 청년 화가를 사랑한다고 컴컴한 공장 안에서 큰오빠가 각목으로 다그쳤다."고 했다. "무슨 그런

오빠가 있습니까?" 얘기를 더 듣기 위해 부추겼더니, "말도 마이소. 각목이 날아와도 내 할 말 다 했다카이." 독한 사랑이 이겼다. 이기고 나서 청년 소산한테도 독한 약속하라고 했다. "내 어머니 모시고 살아야 한다." "평생 그림 그리게 해줘야 한다." "아이를 안 가진다." 소산 선생님, 그때도 '허— 그 참' 했을지도 모를 일이나 '아이'를 빼고 약속을 지켰다. 하지만 친모 모시고 평생 그림 그리게 해준다는 말만 믿은 사모님. 외딴 촌 작은 집에 찾아드는 손님들 술상 밥상 차리느라 빚은 온갖 종류의 술단지가 얼마였는지, 찬거리라면 녹색 풀 죄다 뜯어 올렸다던가.

평생을 동행하며 그림을 그려온 화가 정미연, 소산 박대성 선생님. 사모님, 어쩌다 뵐 때마다 하얗게 웃는 모습, 참 좋습니다. 소산 선생님! 다큐멘터리 〈불편당, 화가 박대성〉 제작 때 그랬지요.

"그림 그릴 때 자질구레한 일 말한다고 가족들한테 신경질 부린 게 미안하다."고요.

요즘도 사모님께 신경질 부립니까?

소산(小山) 박대성(朴大成)과의 인연

최유근(안동 최유근안과 원장)

나의 태생지는 경북 청도군(淸道郡) 운문면(雲門面) 대천리(大川里)이고 1941년생이다.

박대성 화백은 (1945~) 운문면 공암리가 태생지이다.

사촌 동생과 동년배라서 친구가 되니 언제나 나를 형님이라고 불러주니 황공하기만 하다.

작은아버지와 자기 형님과는 절친한 친구라서 더욱 친근감이 있는 것은 사실이다.

어린 시절의 기억으로는 1945년 8월 15일 해방이 된 사실도 모른다. 해방 후 빨갱이들이 어느 날 밤 면사무소에 불을 질러서, 붉은 불빛이 창문을 통해 방안으로 번쩍거릴 때 무서워 떨었다. 운문산 공비토벌 작전에 운문면 지서장, 소방대장 등이 총 맞아

죽고 어수선한 분위기를 체감했다. 밤이면 공비들이 민가에 들어와 식량을 약탈하고 사람을 데려가기도 했다.

그 와중에 5살 소산은 빨치산 대원이 저지른 만행으로 부모님이 돌아가시고, 그는 왼팔을 잃었다고 알고 있다. 그의 어린 시절에는 운문사에서 주최하는 그림 그리기 대회에서 우수한 재능을 인정받아 장래에 화가가 되려는 꿈을 가지게 된다. 정규교육 과정을 밟은 것이 아니고 붓놀림을 지도받는 과정이 전부라고 생각된다.

고향 어른이신 박재상(朴在尙) 님이 부산으로 데려갔다고 하고, 소산(小山)이라는 호도 그분이 지어 주셨다. 그 결과가 오늘의 큰 인물이 된 것이다. 자신도 오직 서화에 골돌하여 그림은 겸제 정선(鄭歚) 글씨는 추사 김정희(金正喜)를 꿈꾸었다고 한다. 오늘의 그 작품들이 글씨라고 하면 그림이요, 그림이라 하면 글씨로 보인다. 수묵서화의 완성자가 되었다.

1970년대 국전에 8번 수상, 1979년 중앙미술대전에서 대상을 받았다. 먹과 붓으로 그림과 글씨를 그리고 쓴다. "나의 그림은 내 마음속에 갖고 있는 것을 시각화한 것이다."라고 소산은 말했다.

나는 안동에서 안과의원을 개원하고 있다. 박대성 화백과 그 부인 정미연 여사가 안동의 이육사 탄생 110주년 행사에 작품을

전시해 주셔서 대단히 고마웠고 기증까지 해 주셨다.

2012년 12월 28일~2013년 1월 10일 김생(金生) 1300주년 때는 초정(艸丁), 권창륜(權昌倫), 소산(小山) 박대성(朴大成) 글씨와 그림으로, 김생 탄생 1300주년을 기리는 전시회를 경상북도가 주관하고, 안동예술의 전당에서 많은 분을 모시고 개최하였다. 살아있는 김생을 실감하게 하는 서화를 보게 했다. 글씨는 김생의 혼이 숨겨 있고 갑골(甲骨) 상형문자는 아주 독창적이었다. 근래 영양군 석보면 정부인(貞夫人) 안동 장씨 유물관에 장계향(張繼香) 초상화의 작가로도 알려졌다.

지금은 경주에서 자신과의 채찍에서 작품을 완성시켰다. 경주 솔거미술관이 경주 문화엑스포 지역에 개관하면서, 박대성 미술관이 곁들여져 상설 전시관으로 자리 잡고 있다. 불편한 장애를 예술의 혼으로 승화시켜 역사가 자랑하는 필신(筆神)이 되었다.

아주 가까이 들리는 소식은 운문면 공암리에 태생지를 증거하는 집을 하나 지었다고 한다.

영원히 빛나리~.

스승이 제자에게 이치를 가르치다

최장호(화가 · 경성대 외래교수)

불편당 툇마루에 앉아 솔바람 소리를 처음 느끼던 때를 뒤돌아본다. 경주에서 선생님을 만난 건 지금부터 14년 전이다. 아니, 그보다도 앞서 2000년 대학원 시절 강남 터미널 에스컬레이터에서 처음으로 우연히 선생님을 뵈었다. 씩씩한 척하며 미술학도라고 인사를 하였다.

칼날처럼 곧게 뻗은 약간의 흰 머릿결 사이로 보이는 매서운 눈빛과 차이나 깃을 하고 있는 외모는 벌써 카리스마를 말하고 있었다. 그런 분이 17년이 지난 지금 나의 스승으로 칠순이 넘으신 연세로, 매주 나의 안부와 집에 있는 아이들의 안부를 물으시며, 같은 모습 같은 자리에서 나를 맞이해 주신다. 지나온 시간을 돌아보면 많은 변화와 반성의 시간이 있었다. 선생님의 행동, 생

각, 말씀 하나하나가 그동안의 나를 돌아보며 부끄럽기 그지없게 만드는 날들의 연속이었다.

14년 전 여름, 주말 오전 일과는 언제나 선생님과 함께 정원에서 꽃도 심고 풀도 뽑으며 그렇게 자연스레 자연을 가르쳐 주셨다. 나로선 생소한 일이었다. 나무며 화초며 다들 일면식이 없는 아이들이었다. 그런 나를 보며 선생님께서는 자연이 그림이며 제일 큰 스승이라고 말씀하셨다. 어린 시절 고향 청도 공암의 자연이 오늘의 선생님을 만드셨다고 말씀하시며, 화가는 자연을 알아야 좋은 그림을 그릴 수 있다며, 늘 대자연을 예찬하시며 가슴에 심어 주셨다. 물론 지금도 그러하시며 그 뜻을 마흔이 넘은 나이에서야 조금 알 것 같다.

해가 중천인 정오가 되면 텃밭에서 키운 채소로 직접 끓이신 된장국과 점심을 먹는다. 그 당시 침을 삼키기조차 어려운 선생님과의 대면 식사는 참 어색했다. 설거지를 끝내고 어색해하는 나를 보시고 지필묵을 준비하라고 하셨다. 하얀 화첩에 추사의 모질도를 그려 보이셨다. 그리고 몇 점의 난초와 또 불두를 그리고 '비불비경(非佛非經)'을 적으셨다. 8월의 강렬한 햇볕이 내려쬐는 툇마루에 선풍기 하나 없는 불편당, 어지럽게 울어대는 매미 소리와 잠자리, 시골 볕에 검게 탄 피부에 낡고 목이 늘어난 흰 속옷만 입으신 모습. 얼굴, 목, 어깨에는 땀이 비 오듯 흘러내려

도 칼날 같은 붓끝에 전념하시는 모습을 보며 정말이지 감동을 하지 않을 수가 없었다.

잠을 자고 가는 주말이면 늦은 저녁 이런저런 사담을 나누며 와인을 자주 마시곤 하였다. 나는 술이 약하지만 선생님께서 주시는 술을 받고는, 붉게 변하는 얼굴임에도 불구하고 자연스레 여러 잔을 마시곤 하였다. 내 기억에 그날 선생님도 다른 날보다 술을 많이 하셨다. 그렇게 시간이 늦어지고 피곤하신 것 같아 불편당 아래채로 나는 자리를 옮겼다. 못하는 술 탓인지 갑갑했던 터라 밤공기를 마시려 문을 열었다. 생각지 못한 장면을 보았다. 등 뒤로 길게 줄을 내린 백열등. 문살에 비친 선생님의 그림자였다. 당연히 피곤해서 주무시는 줄 알았다. 그런데 붓을 들고 글씨연습을 하고 계셨다. 한참을 그 모습을 지켜보며 정말 많은 생각에 잠겼다. 반성과 감동이 끝나가도록 선생님의 붓은 멈추지 않았다. 붓을 내려놓으시는 모습을 보지 못하고 난 방문을 조심스레 닫았다. 쉽게 잠을 청하지 못했던 그날 밤이 기억난다. 내가 본 선생님은 언제나 이러한 모습이셨다. 매주 뵐 때마다 일주일간의 반성과 앞으로의 방향을 행동으로 보여주셨다.

하지만 작가의 길을 선택하고 그 길을 가겠다고 다짐한 나였지만, 긴장하지도 않고 편안한 시간을 쫓아가는 일상을 보내고 있었던 것이다. 선생님께서 무심히 던지시는 듯한 한 마디 한 마디는

나를 긴장시키며 조금씩 변하게 하였다. 작업에 관한 생각, 인생관, 작가로서 사물을 대하는 태도 등 많은 변화를 시도하게 하셨다. 길가의 풀잎 하나, 돌담 위 고양이의 순간 움직임 하나에서 그림을 구상하시고는 나에게 눈을 마주치신다. 처음에는 뭔지 몰랐다. 어느덧 시간이 흘러 선생님과 공감하는 부분이 조금씩 생겼다. 그렇듯 선생님께서는 모든 것을 그림으로 보셨고, 그렇게 나를 조금씩 가르치셨다. 작가의 태도와 삶이 어떠해야 하는지를.

나는 다시 생각해 본다. 선생님을 만나기 전 수없이 많은 술자리에서 동료나 선배들과 작가정신이니 예술이니 하며, 입에 거품을 물던 시절을. 치기 어린 토론의 시간을 얼마나 보냈던가! 학생 시절 사실 그림에 대한 환상만을 대부분 가지고 있었던 것 같다. 대학, 대학원에 다니며 나름 공부라고 하였지만 공허함은 채울 수 없었다. 졸업 후에는 더했다. 홀로 작업장에 앉아 하얀 화선지와 마주할 때면 소재의 궁핍에만 언제나 힘들어했다. 그때까지도 무엇이 잘못되었는지 몰랐다. 답을 찾기 위해 다시 학교로 돌아가려고 준비를 하고 있었다. 그리고 그림은 나의 열정만으로 그냥 그려 오고 있었던 것이다. 안다고 생각했지만 사실 너무도 모르고 있었다. 열심히 했다고 자부했지만 무지함을 인정하지 않을 수 없었다. 그리고 학교에는 답이 있는 것도 아니었다.

선생님은 언제나 기초를 강조하셨다. 하지만 기초가 뭔지조차

모르는 나에게 그것을 기대하기란 어려웠다. 대학의 수많은 수업이 있었지만 답을 찾기는 어려웠다. 그 모든 것이 몇 주간의 강의와 실기로 얻어질 수 있는 것이 아니었다. 실체는 없고 형식적인 공부만 하였던 것이다. 그 속에서 예술을 논하고 고민하던 동료와 선후배들은 대다수 사라졌다. 우릴 잡아줄 수 있는 중요한 의식의 끈인 기초를 놓쳐 버렸던 것이다. 지금 강단에서 학생들과 후배들을 보면, 전통화의 미래는 가야 할 길이 멀며 희망하기 어렵다. 그리고 우리 속에서 동양화는 망했다고 말한다. 하지만 선생님께서는 말씀하셨다. 동양화가 망한 것이 아니라 실체를 놓쳐 버리고 허상을 따르던 그들이 망한 것이라고! 동양화는 언제나 그 자리에 있다고 하셨다.

그래! 그들이 실패한 것이었다. 그리고 나도 실패를 향해 가고 있는 중이었던 것이다. 선생님으로 인해 지난 시절의 고민이 정리되고 나니 정신이 들었다. 선생님을 만나기 전 수많은 갈등과 혼란. 그것은 의식과 기초의 부재에서 오는 것임을 알게 되었다. 새롭게 붓을 잡고 기초를 다지기 위해 선을 긋기 시작하던 그때의 설렘이 기억난다. 그렇게 먹의 매력에 다시 빠져드는 계기가 되었던 것이다.

그 먹의 매력이 선생님을 평생 수묵의 길로 몰았을 것이다. 그리고 신념이라기보다는, 마치 종교와도 같은 확신과 정열을 가지고 역사와 싸우고 계시는 것 같은 모습을 작업으로 보여주셨다.

때와 장소를 불문하고 화선지에 풀어 놓으신 획을 대할 때면, 나도 모르게 어느새 감화되고 있다. 그 정성스런 필치 속에는 내가 다 보지 못한 엄청난 인고의 세월이 있다. 또 한결같은 부지런함이 오늘의 이룸이 있었을 것이다. 예술적 가치나 성과는 사가들의 몫이겠지만, 나에게 선생님은 전통회화의 외길을 걸어왔다는 것만으로도 존경하지 않을 수 없다.

요즘 칠순이 넘으신 선생님을 뵙고 있으면 예전과 조금 다르시다. 대쪽같은 성정에 어렵기만 하셨던 선생님. 유난히 작업하실 때는 예민하셔서 버럭 화도 잘 내시고, 또 꾸중하시는 모습을 보면서 서운해하며 눈치를 살피기도 일쑤였다. 사실 참 까다롭고 어려운 분이다. 마음먹으면 바로 실행에 옮겨야 하는 행동파이시기도 하다. 물론 여전하시다. 하지만 이제는 따뜻하며 다정한 시골 할아버지와도 같은 편안함도 주신다. 지금도 그림 인생 최대의 대작에 도전하시며 혼신의 힘을 쏟고 계시는 모습을 보면, 여전히 나를 부끄럽고 작게 만들지만 이제는 건강이 걱정된다.

난 선생님께서 이제 또 다른 화려한 청춘을 준비하고 계신다고 생각한다. 항상 우리에게 열려 있어야 한다고 강조하시는 말씀처럼, 앞으로 남은 청춘도 지난 시간처럼 분명 열어 놓고 멋있게 그려질 것이라 확신한다. "배가 고파 밥은 얻어먹되 정신의 노예는 되어서 안 된다."는 선생님의 말씀이 뇌리를 스친다.

존경하는 소산(小山) 선생님

묵(墨)의 세계에 혼을 쏟아오신지 50년

화업(畫業) 희년을 맞는 소산 선생의 열정과 집념

세계 최고의 독창적인 예술 업적에

마음 깊이 경하를 드립니다.

솔거를 뛰어넘고자 한 끊임없는 화풍의 변신

김생(金生)의 신필(神筆)을 통달하고자 한 필법의 연마로

신라의 예술문화를 재현시키고자

오롯이 반평생을 바쳐온 예술혼이

더욱더 찬란한 불꽃으로 오래 빛나시기를…….

삼한씨원 한삼화 드림

긍지와 겸허

허영자(시인)

그의 맑은 얼굴을 마주하면
절로 웃음이 납니다

그의 착한 인품에 접하면
따라서 착해지려 합니다

사람이 곧 예술이기에
그의 작품에는 영혼의 향기가 스며있습니다

열정과 끈기, 피와 땀으로
화폭에 담아내는 자연과 사물들

그 속에는 대성(大成), 이름 그대로의
긍지가 빛납니다

그 속에는 소산(小山), 이름 그대로의
겸허함이 담겨있습니다

만인을 찬탄케 하고
시공을 뛰어넘는 예술의 힘

그 가슴 뛰는 감동과 감격을
소산 박대성의 작품에서 봅니다

제3부

자료

고미(자개와 모란) 75.5×55.5cm, 2015

봄날의
창작실
한국화가 박대성

경주 계림(鷄林)도 봄을 장만하고 있다. 까맣게 틀린 가슴으로 백년, 아니 천년의 나이를 묵묵히 내비치는 고목들도 가지에 연한 물을 틔우고 있다. 2천년 전 이 숲에서 김알지를 놓아 신라 천년을 탄생하게 했듯, 그 노거수들의 묵화(墨畵) 틈새로 알보다 먼저 노란 산유들이 담채(淡彩)로 피어나고 있다. 계림 자락을 된 정원으로, 옆에는 반월성을 둔 4백년 된 고가에서 한국화가 소평(小平) 박대성(朴大成·58)씨는 봄 기운을 온몸으로 맞고 있다.

"칼로 새기듯 한국魂 그리죠

같은 남녘보다 봄이 늦은 경주지만 대문 옆 매화도 한껏 꽃망울을 터뜨렸고 며칠 후면 건너편 들녘도 유채꽃 천지를 이룰 것이다. 뒤안 장독대에서는 따스한 햇볕에 된장·간장이 익어가고 있다.

"봄을 잘 맞이해야 다음 계절들이 건강하게 이어집니다. 물론 지났했던 겨울이 있었기에 봄은 매년 새롭게 오는 것입니다. 지난 겨울의 갈고(체품)를 바탕으로 올 봄 또 새로운 작품세계를 펼쳐보이려 합니다."

계절처럼 작품세계도 변해

봄의 새로운 기운은 받아들이되 소평은 화의(畵意)를 쉽게 춘정(春情)에 내맡기지 않으려 한다. 봄 기운에 대해 없이 취하기엔 너무 모진 삶을 살아왔다는 것. 어려서 한 팔을 잃은 소평은 일곱살 때 누나의 칸막이 공책에 ㄱㄴㄷ을 쓰기 시작하면서 부터 50여년을 오로지 쓰고 그리고 살다. 제사 때 지방을 쓰는 붓과 먹으로 병풍의 사군자 그림들을 창호지에 모사하며 진학도 않고 홀로 그림을 그렸다.

학벌과 인맥에 따라 그림 수준마저 좌지우지되는 우리 화단에서 소평은 10여년 지방화가로 설움을 받다 1979년 중앙미술대전에서 대상을 수상하며 겸재 정선의 한국화를 곧바로 잇는 작가로 떠올랐다.

그후 전국 각지의 자연에 묻혀 살며 우리의 산수를 있는 그대로 정감 있게 그린 실경산수에서 그 실경에 마음 속에 잡힌 풍광의 뜻까지 새긴 진경산수 세계로 나아가 일가를 이뤘다. 그리고 요즘은 지조 높은 문인화 세계도 가까이 하고 있다. 묵(墨)하나로 삼라만상을 표현할 수 없어 한동안 색을 섞었다는 소평의 그림에서 이제 담채화는 찾아보기 힘들다. 이런 소평의 작품과 그림은 세계적으로도 한국을 대표하는 것으로 오는 5월 8일부터 20일간 일본 도쿄에서 초대 개인전을 갖는다.

"젊은이들은 절반, 아니 80% 이상 바꾸

봄의 새 기운을 온몸으로 받아들이며 천년의 숲 계림에서 한국의 혼을 가슴에 새기며 스케치하고 있는 박대성 화백. 박종근 기자

박대성은…
- 1945년 경북 청도 출생
- 74년 타이베이 공착화랑 개인초대전
- 79년 제2회 중앙미술대전 대상 수상
- 85년 국립현대미술관 '현대미술초대전'
- 87년 독일 쾰른시 파리나갤러리 초대전
- 88년 호암갤러리 초대 개인전
- 97년 프랑스 파리 카나 보부르 개인전
- 2000년 가나아트센터 초대 개인전

는 것을 변화로 보는 것 같습니다. 그러나 어디 봄이 '오늘 몇 시각부터 봄이다' 하고 정해놓고 시작하는 것입니까? 사계절이 뚜렷한 우리나라도 언제 바뀌는지 모르게 계절은 오고가지 않습니까. 내 그림도 계절 바뀌듯 천천히 변모하고 있습니다."

소평의 그림은 흔히 그린다기 보다 새긴다는 평을 듣는다. 추사 김정희의 '세한도'가 칼로 새긴 듯한 소나무와 집의 선에서 고고한 힘이 불끈거리듯 소평도 화강암에 칼로 새기듯 화선지에 붓질을 한다. 단번에 붓을 휘둘렀는데도 가슴에 새긴 뜻과 정과 힘을 주기 위해 소평은 하루 몇 시간이고 붓글씨를 쓰며 천자루의 붓과 엳개의 벼루를 닳게 하고 있다.

"서예를 하며 필법을 꿰뚫어야 필력이 생깁니다. 일필휘지로 확 긋는다고 힘이 나오는 것은 아니죠. 필력을 얻었을 때 비로소 그리는 이치를 깨닫게 되고 이 묘법(描法)이 생겼을 때 귀신도 감동시킬 묘교(描巧)를 달성할 수 있습니다. 이 묘교가 있음으로 해서 그림의 공간을 마음대로 장악, 여백에서도 깊은 울림을 줄 수 있습니다."

귀신도 울릴 그림 한폭과 가락은 일단 한 획과 한 음에서 나온다. 그래서 예부터 한 획과 '당' 하는 한 줄 거문고 소리를 위해 우리의 장인들은 평생을 바쳐왔다. 이런 기초도 없이 우리 한국화에 서양화 기법을 도입해 해방 후 한국화가들이 우리

지필묵(紙筆墨)의 흔을 흐리려가 하는 반성에서 소평은 출의 흔을 오늘에 새롭게 살리

"자신의 갈 길을 충실히 초월하고 시대정신과 합류하특히 예술세계, 한국화에서는

매일 붓글씨로 필

초 위에서 우주로 열린 시각다. 오늘도 아침 묵상으로 마상 깨어있게 하고 그 우주다가를 때 그것을 오롯이 표력을 가다듬고 있습니다."

소평의 경주 화실에는 개회에 출품할 서예·화조도·화·문인화 등이 걸려 있다. 산을 비롯해 제주도, 그리고숲 등 전국의 산하를 담아오는 것이다. 효(蟟)도 과거의에서 소평으로 바꿨다. "태문사 산골짜기의 막힌 시야벌판 같이 넓은 세상에서 살람이다. 고향 청도 산천의이서 들리고 2천년 전의 신라계림에서 소평은 한국혼의고 있다.

경주=이경철
bacchus@joo

때론 탁본처럼 반듯하게 때론 돌처럼 거칠게

붓끝으로 살린 천년 고도 경주

수묵화가 박대성 6년만의 개인전 '천년 신라의 꿈'

밝힘 글

"독학은 힘들지만 꾸준히 노력하면 어느 누구보다 독창적인 작품세계를 이룰 수 있습니다."

한국화가 소산(小山) 박대성(61)은 공식적인 미술교육을 받은 적도, 특정 스승을 사사한 적도 없는 순수 독학 화가다. 경북 청도의 두메산골에서 태어나, 어릴적 제사 때 병풍에 그려진 사군자를 보고 흉내내던 것에서 시작, 50년 이상 혼자 그림을 배우고 그렸다. 6·25때 왼쪽 손마저 잃은 절망적 상황에서도 그림에 매달린 그는 '70년대 국전에 8차례 수상하고, 중앙미술대전 대상을 차지하면서 화단에 돌풍을 일으켰다. 학맥을 중시하는 한국 미술계에서 이는 기적 같은 일이다.

겸재와 변관식, 이상범에 이어 실경산수의 맥을 잇는 작가로 명성을 얻은 박대성은

지난 몇 년간 신라의 고도 경주를 현대적으로 조형화하는 작업에 힘을 쏟아왔다. 8일부터 10월1일까지 서울 평창동 가나아트센터에서 열리는 6년만의 개인전 '박대성-천년 신라의 꿈' 전이 바로 그 결실이다.

이미 6년째 경주의 솔숲 인근에 화실을 짓고 작업해온 그는 "한국화가 서양화에 밀려 위기라고 하지만 끊임없이 변화를 시도하다보면 탈출구를 찾을 수 있을 것"이라고 말한다. "20여년간 표현기법과 재료를 다양화를 해왔어요. 먹과 종이가 바로 만나면서 느껴지는 왜소함을 어떻게 펼쳐버릴까 하는 고민도 많이 했고요."

이번에 그는 다양한 기법이 돋보이는 작품들을 많이 선보인다. 이중 가로 4.4m, 세로 2.5m 크기의 '천년 신라의 꿈-원융의 세계'는 마치 탁본을 하듯 먹을 눌러 찍는 기

법을 시도했는데, 표현된 형상이 부드러우면서도 은근한 힘을 느끼게 한다. 경주 남산의 여러 구릉을 따라 불국사와 다보탑, 석가탑, 황룡사9층탑, 포석정, 미륵불 등 신라의 대표적 문화유산들이 자리잡고 있다. 신라 벽화에서 나온 듯 뛰노는 사슴 모습이 생동감을 더한다.

길이가 12m에 달하는 대작 '법열'은 석굴암 본존불과 십대제자상을 그린 작품. 먹을 머금은 바탕 위에 색채를 전면으로 떠오르게 하는 새로운 방식의 작품으로, 화강암의 질박한 느낌이 나게 했다. 마치 막대 숯을 세워놓은 것 같은 '현일'은 자유로움과 힘이 넘쳐나는 작품이다. 원근법을 완전히 무시, 눈에 보이는 자연의 모습이 아닌 자연의 본질과 기운을 담고 있다. "나의 그림은 내 마음 속에 갖고 있는 것을 시각화한 것이다."란 작가의 말이 실감나는 작품이다. 총 50점. 10월1일까지. (02)720-1020.

임창용기자 sdragon@seoul.co.kr

박대성 화백과 '뇌관'

■ '아아 잊으랴 어찌 우리 이날을' 하고 시작하는 박두진 작사, 김동진 작곡의 '6·25의 노래' 그대로 '6·25'는 대한민국 국민이라면 예외없이 잊을 수 없고 잊어서도 안되는 날이라는 사실을 부인하는 사람은 없을 것이다. 그 전쟁을 겪은 세대는 물론 겪지 않은 세대 역시 직·간접적인 상처가 크고 깊을 뿐만 아니라 현재진행형이기도 하다는 사실 또한 마찬가지다.

수묵화의 새로운 경지를 개척한 세계적 한국화가인 소산(小山) 박대성 화백도 그렇다. 1945년에 경북 청도에서 태어난 박 화백은 6·25 전쟁통에 부모도 잃고 왼쪽 팔도 잃었다. 정규학교를 전혀 다니지 못하고 10세 때부터 독학으로 그림 공부를 하면서 예술 고초가 오죽 컸겠는가. "신체적 불구를 극복하기 위해 죽기살기로 그림에 매달렸다"고 털어놓

국화 대작으로는 거의 유일하게 국제 미술시장에서 고가에 팔리고 있고, 국립현대미술관과 호암미술관, 미국 휴스턴 미술관과 샌프란시스코 아시안 미술관 등 국내외 유수의 미술관에서 소장하고 있다.

'한국의 전통에는 세계와 겨룰 수 있는 가능성이 내재해 있고, 한국에서 가장 유서 깊고 가장 세계적인 곳이 경북 경주'라고 믿어 1960년대 중반부터 '천년 고도(古都)'의 다양한 면모를 그려오다 2000년에 아예 경

교수는 "강렬한 에너지가 천지를 뒤흔드는 수북의 카오스"라면서 "한국은 더이상 고요한 아침의 나라가 아니라는 사실을 이미지로 증언하고 있다"고 평가한다. 경주세계문화엑스포공원 전시관에서 30일까지 '현대가 깃든 전통'을 작품화해 초대전을 열고 있는 그는 최근 한 인터뷰에서 이런 요지로 말했다.

"전통을 지키는 것도 중요하지만 거기에서 새로운 걸 만들어내는 게 더 중요하다. 전통을 바탕으로 모던을 수용해야 한다. 그러려면 뭔가 열려 있어야 한다. 닫혀 있으면 썩게 마련이다. 경주는 현대성이 부족하다. 신라 천 년의 잠을 깨우는 '뇌관'이 되고 싶다."

6·25의 상흔을 딛고 세계로 도약한 박 화백이 '뇌관'이 돼 깨우고 싶은 것이 잠자고 있는 '천년 고도'의 문화와 전통뿐이겠는가. 사회 일각에서 잊어가고 있는 북한의 6·25 남침과 적화통일 야욕에 대한 경각심

문화 ⓐ 제25431호 동아일

박대성 | 최고 서양화가 고영훈 | 최고 전시기획력 삼성미술관

🔵 프로들이 선정한 우리분야 최고 〈11·끝〉 미술

국내 미술계 관계자들은 현재 국내외에서 활동 중인 최고의 한국화가에 이불 박대성씨를, 최고의 서양화가로 고영훈씨를 꼽았다. 또 가장 국제적인 명성을 얻었다고 생각하는 작가로는 설치작가 이불씨가 뽑혔다. 전시 기획력이 가장 우수한 미술관은 삼성미술관이라 응답했다.

한국화가 이불씨 | 한국화가 박대성씨 | 서양화가 고영훈씨 | 설치작가 이불씨

이불, 최고 설치작가 - 국제명성 · 실험성 1위
공예분야 유리지 - 김승희 나란히 1위 '쌍벽'

● 회화부문 최고의 한국화가로 선정된 이불

작가의 역할에 대한 높은 평가가 나

296

소산(小山)의 묵책(墨策)을 보다

석도륜(미술평론가)

과학 기술의 초고속 정보망은 소프트웨어 자동화 인공지능 개발 자동통역 시스템 개발, 거기에다 통신 분야의 정보고속도로(Information Super Highway)를 적극적으로 추진하면서 Inventing America의 기치를 세운 미국과 Information Autobahn을 구축한 유럽의 새로운 세계 세력들이 드디어 아시아 태평양 시대를 구가하는 동방아시아 연안이 노도처럼 불어닥치고 있다.

16세기의 기범선으로 동방아시아를 투망하였던 파고와 19세기 후반에 밀려들어 왔던 파고와도 다른 태풍, 패풍이 질풍신뢰와도 같이 덤벼 오고 있다. 전문 지식인이 아닌 개개인이 떠밀릴 것이라 함은 뻔한 일이다.

각설하고, 이 자리는 소산(小山) 대성(大成)의 묵장(墨場)이다. 과연 소산의 묵병(墨兵), 묵돌(墨突), 묵책(墨策), 묵계(墨啓), 묵채(墨彩), 묵광(墨光)(다 먹에 관하여 깊은 관계가 있는 단어이다.)으로써 이 거대한 전개 국면이 타개될 수 있을까. 어쩌면 묵두어(墨斗魚), 묵어(墨魚)(오징어, 오적(烏賊))로 큰 바다를 묵해(墨海)로 만들려는 허사가 되지 않을지 모르는 일인데도, 이 사람은 필묵(筆墨)의 먹으로써 대적하려 나선 듯하다.

허사(虛事), 허사(虛辭)야말로 수상개화(樹上開化)로서 고목(枯木)에도 꽃을 피우는 작업이 아니던가. 이른바 동방아시아 3천 년의 큰 과목을 활구(活口)로 잡뜨려 보겠다는 것이 이 작가의 화두가 된 듯싶다. 필묵은 마치 성(城)을 의지하려 축조하였다가 사람들에 의해 폐망하였듯이, 필묵 또한 아시아 동쪽 사람들이 다 떠나가고 난 뒤의 금광(金鑛) 폐광 터가 되어 버렸었다. 최잔고목(催殘枯木)의 불변심이다.

필묵은 본시 신성(神聖)의 필묵으로부터 제왕(帝王)의 지치(至治), 패왕(覇王)의 권위를 거치면서 장구한 세월 전성기를 경력해 왔었다. 필(筆)이건 묵(墨)이건 국가의 이름으로 지배자의 비호 아래 통치의 도구로서 절대적인 역할을 거쳐 왔다.

봉황새 날아간 옛터에 참새만 남고 박쥐가 나는 하늘 밑에 이끼 낀 비갈(碑碣)만 남아 있다. 지금은 기실 이 땅의 묵은 중국, 일

본에 비교한다면 조선 왕조 건국 2세기 이후에는 이미 쇠퇴기를 겪는다. 묵이란 곧 지식이요, 지식이란 구경 세계화로 통하는 대명사인데, 16세기 말을 겪고 나서는 이 땅의 조선 시대인은 불가불 묵에 있어서만은 적이 야랑자대(夜郎自代)로 살았었다.

흔히들 추사(秋史)가 어떻고 대원왕(大院王)이 어떻고들 하지만, 도시 그 양반들은 왕가 인척이 아니면 왕족의 신분일 뿐, 해바라기 성향의 권위 의식 좋아하는 의아권세가(依阿權勢家)들의 언사일 뿐이다. 저 대동강에 기어올랐던 이양선 제너럴셔먼호를 때려 부순 환재 박규수(朴珪壽)가 이미 지적하였듯이 추사의 필묵은 교육하는 데는 적합지 않다고 따끔히 정침(頂針)을 놓은 바 있다.

갑오경장으로부터 20세기 초반기를 즈음하여 이 땅의 민중이 양반을 드러내 놓고 조롱하게 되면서 이 나라의 묵은 온전히 묵사(墨士), 묵경(墨卿), 묵저(墨猪), 묵참(墨慘)이 되어 버리는데, 애시당초 조선의 정체(政體)란 국방도 연예 예술도 종교도 등한시하였으므로, 순하디순한 백성이 아니었다면 16세기 초, 17세기 초엽에 이미 정치 교체가 있었어야 했던 터였다.

어차피 역성혁명(易姓革命)이 아니던가. 경술국치를 당한 뒤 이나라의 신성 필묵은 일본의 동문동화(同文同化)를 따라나서면서 소위 조선총독부 주최의 행사들에 줄을 섰고, 8·15 이후에는 이른바 대한민국 미술전람회의 묵색(墨色), 묵책(墨策)을 따랐었다.

그 성과가 오늘날 어떤 현상인지는 여기에 설명을 생략한다.

끝으로 소산 대성의 묵작은 드디어 소정자처(素情自處)로 묵묘(墨描), 묵책(墨策), 묵참(墨慘)의 길을 뚫고 들어섰다. 색청(色聽, 색채 청각), 색각(色覺, 색채 감각)에 관한 소견들이 이미 서구에서부터 나온 지도 오래다. 묵청(墨聽), 묵각(墨覺)에 관한 자못 유현미(幽玄美) 색채학을 서방 세계에 알려줌도 반드시 무의미한 일은 아닌 줄로 안다.

사족이지만 먹에 대한 우리의 고음이 '므'였음을 적어 둔다.

박대성 화백의 근작 화집에 붙여

이문열(소설가)

바다 밖을 떠돌던 사람들도 이제는 제 땅 찾아 돌아가려 할 나이에 난데없이 나그네 되어 샌프란시스코 언저리를 떠돈 지 벌써 반년이 넘었다. 어느 날 무심코 들른 아시안 아트 뮤지엄에서 낯익은 그림 한 점을 보고 눈시울이 화끈할 만큼 반가웠다. 한국관(韓國館) 중앙에 걸린 소평(小平) 박대성 화백의 〈금강산도〉로서, 어안(魚眼) 렌즈로 잡은 듯 우람하고 기괴한 금강산이 한쪽 벽면 가득한 화폭에 한 길이 넘는 높이로 불쑥불쑥 솟아 있었다. 몇 년 전 전시회에서 본 그림인데도 그토록 감동적이었던 것은, 이웃한 중국관과 일본관의 엄청난 물량(物量)과 다채로움에 밀려 자칫 초라하게 보일 수도 있는 한국관을 홀로 버티고 선 듯한 느낌 때문이었다.

그런데 얼마 후 다시 멀리서 들려온 소식은 어느새 이순(耳順)에 이른 소평 화백이 오랜만에 새로운 전시회를 앞두고 있다고 한다. 예술 작업에 무슨 끊고 맺기가 있을까만, 그래도 전시회를 여는 연기(年紀)를 전하는 소평 화백의 마음가짐으로 미루어 한 시기를 결산하는 듯한 숙연함을 느낀다. 급히 사진 전송을 요청해 불완전한 이미지로나마 근작(近作)을 바라보며 어줍은 대로 몇 줄 소회를 적어 본다.

소평 화백의 새 그림을 보게 될 때면 내가 반드시 떠올리게 되는 것이 둘 있는데, 그 먼저가 〈개자원화전(介子園畵傳)〉이다. 다 알다시피 〈개자원〉은 청나라 강희제 때의 부호이자 미술 애호가인 이어(李漁)의 별장이며, 〈개자원화전〉은 그가 그곳에서 펴낸 동양화 화본집(畵本集)이다. 고전적인 동양화의 이론과 실기를 집대성하여 3집(集)으로 펴냈는데, 우리말로 번역해 화본과 함께 묶으면 제법 베개만 한 책이 된다.

소평 화백을 안 지 몇 해 안 되던 1980년대 초 내가 이천에 우거(寓居)를 마련한 적이 있는데, 마침 그곳을 소평 화백이 들렀다. 그리고 집안을 여기저기 둘러보던 중에 내 서가에 꽂힌 〈개자원화전〉을 물끄러미 바라보더니 불쑥 말했다.

"내 옛날 스승을 여기 모셔 두었구려."

그 책은 내가 젊은 객기로 사두었으나, 원래의 용도대로는 별

로 쓰이지 못한 책이었다. 거기다가 자리도 그리 진지한 자리가 아니었고 소평 화백의 말투도 농담조라, 무심코 웃으며 그를 마주 보다가 그 감회 서린 얼굴에 나도 모르게 멈칫했다. 내가 녹색 헝겊 표지로 장정된 『을유(乙酉) 세계명작소설전집』을 보면 느끼는 감정을 조금 과장적으로 표현한 줄 알았는데, 그게 아니었다. 무언가 더 절실한 감정이 배어 있는 말 같았다.

하지만 그때의 까닭 모를 감동은 잠깐으로 끝나고, 그 뒤 내게는 오히려 소평 화백의 그림을 보는 데 어떤 선입견 같은 것이 생겼다. 그가 출발한 곳을 안다는 섣부른 단정에서 비롯된 것인 듯하다. 18세기에 〈개자원화전〉이 이 땅에 전해지면서 조선 화단의 독자적인 화풍 형성을 가로막았다 할 만큼, 그 책을 교과서로 삼은 조선 화가들에게 깊은 영향을 미쳤다는 말을 들은 적이 있기 때문이다.

나는 자신도 모르게 소평 화백의 작품들이 주는 새롭고 낯선 느낌 뒤에서 〈개자원화전〉의 흔적을 찾았던 것 같다. 아니, 우리에게는 없어 관념처럼 느껴지는 계림의 산수나 뿔이 이상하게 휜 남종화(南宗畵)의 물소, 또는 괴상하나 구멍이 숭숭 뚫린 강남의 괴석(塊石)이 그의 그림 한구석에서 튀어나올 것 같은 불안이었는지 모른다. 하지만 그 뒤 20년이 넘도록 나는 한 번도 소평 화백의 그림에서 내 불안을 확인하지 못하였다. 뒷날의 실경 산수나

풍물화, 변형(變形) 산수에서는 말할 것도 없고, 초기의 관념 산수풍(風)에서조차 〈개자원화전〉의 그림자는 찾을 수가 없었다. 오히려 더 자주 확인하는 것은 "하루하루 새롭고 또 새롭고자 하는(日新又日新)" 소평 화백의 불같은 예술혼뿐이었다.

지나치게 확대 해석한지는 몰라도, 소평 화백의 〈개자원화전〉을 옛날의 스승이라고 한 말은, 자신이 동양화의 전통 한 갈래에 굳건히 뿌리박고 있음을 말하고 있을 뿐, 한 아류(亞流)로 그 울타리 안에 주저앉았음을 고백한 것은 아니었다. 어느 평자의 말처럼 "과거와 미래를 동시에 관통하는" 그의 새로움은 이미 아득하게 지나온 과거가 머뭇거릴 여지를 남기지 않고 있었다.

도스토옙스키는 일찍이 자신의 문학적 출발을 "우리는 모두 고골리의 『외투』에서 나왔다."고 말한 적이 있다. 만약 도스토옙스키가 한 소설가로서 고골리보다 뛰어날 수 있다면, 무엇보다도 그렇게 당당히 사승(師承) 여부를 밝힐 수 있었던 점일 것이다. 그런 당당함이 그를 근대 소설의 한 산맥이요, 철학적으로도 실존주의의 선구를 이루게 할 수 있었다. 못난 제자일수록 스승에게 불측한 법이다.

그날 소평 화백의 얼굴에 어렸던 감회도 이제는 짐작한다. 틀림없이 그것은 아무도 이끌어줄 사람 없이 오직 화본 한 권을 스승 삼아 밤낮을 지새웠을 외롭고 고단했던 젊은 날의 기억이 홀

연 그의 얼굴에 드리우게 된 그늘이었을 것이다.

그런데 1990년대 중반 들어 소평 화백의 새로운 그림을 보면서 또 하나 내가 선입견처럼 떠올리게 된 것은, 한국전쟁이 터지기 직전이던 1949년 여름의 어느 끔찍한 밤이다. 설익은 이념의 선동에 눈이 뒤집힌 사람들이 산에서 내려와 잠자던 어린아이의 부모를 살해하고, 다섯 살의 어린아이에게까지 낫을 휘둘렀다. 낫에 찍혀 왼손을 잃고 아픔과 공포에 휘몰려 밤길을 달리던 그 어린아이는 고향 개울가에 처박혀 빈사 상태로 밤을 지새운 뒤에 친지에 의해 구조된다.

어느새 서로 알고 오간 지 20년이 가까워 흉금을 터놓게 되었을 무렵, 나는 처음으로 소평 화백으로부터 그에게는 이제 신체의 일부처럼 자연스러워진 의수(義手)의 끔찍한 내력을 듣게 되었다. 가해자는 고향 부근의 빨치산 야산대(野山隊)였고, 양친이 처형된 죄목은 반동 지주라는 것이었다고 한다. 겨우 다섯 살 때의 일이라 많은 것이 후문과 추체험으로 재결합된 기억일 테지만, 그 얘기를 듣자 그 밤은 내게도 잊히지 않는 밤이 되었다.

예술은 그 무엇보다도 의식(意識)이다. 미는 인식의 대상이기도 하지만 또한 의식의 소산이며, 예술 한다는 것은 바로 그 미의식의 발로이다. 그날 밤 그 아이가 경험했던 그 충격과 경악, 그 소스라침과 까무러침은 그 어린 영혼에 어떤 흔적을 남겼을까.

그 뒤 고아로서, 그것도 중요한 신체적 결손을 지닌 채 예술가로서의 삶을 결의할 때 그 흔적들은 어떤 작용을 했을까. 그러자 그 때부터 소평 화백의 그림에서 그 밤이 남긴 흔적을 훔쳐보는 일이 버릇이 되었다.

나는 그 밤이 그의 그림 어디엔가 격렬하고 치명적인 흔적으로 남아 있을 것이라 지레짐작으로 소평 화백의 그림을 보기 시작했다. 작가에 관한 전기적(傳奇的)인 지식으로 그의 작품을 평가하다가 잘못되는 것을 '전기적 오류'라 한다. 그러나 나는 그런 오류의 위험이 있음을 알면서도 눈으로 고집스레 그와 같은 감상법을 버리지 않았다.

아무리 주의 깊게 살펴보아도 초기의 화사하고 다정하기까지한 화풍에서는 물론, 중기의 변형과 비구상적 돌출이 시작되고서도 그 밤의 흔적으로 느껴지는 것들은 눈에 띄지 않았다. 너비 20미터에 이르는 불국사 전경이나 그 설경(雪景), 그리고 설악과 일출봉 같은 대작들이 주는 웅장함과 위압감에서도 나는 그저 예사 아닌 힘과 여유로운 풍정(風情)밖에 느끼지 못했다.

그러다가 금강산 연작이 시작되면서 나는 비로소 소평 화백의 삶과 예술에 침전된 그 밤의 흔적을 본 느낌이 들었다. 지나친 비약일지 모르지만, 그는 원래보다 훨씬 검고 짙게 처리되어 더 깊어지고 어두워진 골짜기와 엄숙하고 위협적인 묵시(黙示)의 그늘

로 한층 장엄해진 봉우리들을 빌려, 깊이 상처 입고 피 흘린 자신의 의식을 그려내고 있음이 틀림없다. 그리고 때로는 그 검은 바위 계곡 사이로 흐르는 유별나게 시퍼런 물줄기까지도 그 의식 속의 멎지 않은 출혈(出血)을 드러내고 있는 듯싶었다.

그런데 이번에는 거의 확증을 잡은 기분으로, 어린 날 그토록 처참하게 상처받아 더 어둡고 치열했을지도 모르는 소평 화백 일생의 열정이 마침내 이르게 된 예술적 순치(馴致)와 승화를 느꼈다. 염담(恬談)과 고졸(古拙)이 함께하는 꽃과 석물 조형 연작이 그러하고, 현대적 비구상의 날카로움과 고전적인 선의 느긋함이 허심하게 어우러지는 듯한 수묵 신작들이 그러하다. 특히 이번 전시회의 압도적인 주제가 될 성싶은 석굴암 본존불과 십대 제자상은, 그의 종교적인 귀의(歸依) 여부와는 관련 없이, 해원(解冤)을 위한 주술과도 같은 느낌으로 공교로운 연상을 이끌어낸다.

옛적 신라의 김대성이 현생의 부모를 위해 불국사를 짓고 전생의 부모를 위해 석굴암을 지었듯이, 오늘날의 소평 박대성은 화선지 위에 장엄한 불국사를 짓고 석굴암의 본존불과 십대 제자를 모셔 한 시대의 광기가 그의 어린 영혼에 남긴 상처를 지워 버리고 있는지도 모른다고….

— 『박대성』(화집)가나아트 발행, 2006(재수록)

신라정신의 현대화와 박대성의 예술세계

윤범모(미술평론가 · 경주세계문화엑스포 예술총감독)

고행, 혹은 자발적 유배와 예술적 성과

소산(小山) 박대성(朴大成)의 예술세계를 손쉽게 일별하려면 가나아트 발행의 『소산 박대성』(2006) 화집을 보아야 한다. 회갑을 맞아 두툼하면서도 체계적으로 정리한 이 화집은 소산 예술의 실체를 생생하게 보여준다. 많은 사람들이 이 화집을 통하여 감동을 듬뿍 안았을 것이다. 화집 속에는 흥미로운 에피소드 하나가 있었던 바, 바로 작가 약력을 소개한 곳이다. 그곳에는 1974년 타이완부터 2006년 서울 가나아트센터까지의 개인전과 주요 단체전의 내역, 중앙미술대전 대상 수상(1979)과 문신미술상(2006) 같은 수상 기록, 공모전 심사, 작품 소장처 등이 소개되어 있다.

이 같은 방식은 보통 미술가들의 이력 소개와 다름이 없다. 문제는 학력을 소개하는 곳, 거기엔 이런 내용으로 채워져 있다. "1988 윤범모와 중국 화문기행/ 1998 윤범모와 북한 화문기행." 아아, 사람들은 경악과 더불어 이 같은 경력 소개에 의아해했다. 단 두 줄의 경력, 그것은 중국과 북한 여행, 하지만 동행자 이름까지 명기하며 굳이 강조할 필요가 있었을까. 여행의 동반자인 나는 당황스럽기만 했다.

물론 소산과 나는 참으로 많은 지역을 함께 다녔다. 우리는 1988년 서울올림픽 개막 직전 이른바 죽(竹)의 장막이라던 '중공' 여행을 했다. 외국인 출입금지 구역이 적지 않았던 시절, 우리는 3개월간 중국을 좌충우돌 '화문(畵文) 기행'을 했다. 이 같은 나그넷길은 뒤에 북녘땅 여행에도 동행하여, 평양이나 묘향산 등지를 함께 둘러보는 기회를 가졌다. 당시의 화문기행은 신문연재로 이어졌고, 나의 개인적 소득은 풍물사진집 『중국대륙의 숨결』이나 『평양미술기행』과 같은 출판물로 엮어졌다. 소산과 내가 함께 다닌 나그넷길은 화려한 대륙, 즉 유럽이나 아메리카 땅이 아니라 주로 낯 설은 오지였다. 그곳은 히말라야 골짜기이거나 타클라마칸 사막과 같은 글자 그대로 오지였다. 만년설의 고산지대이거나 오아시스의 고마움을 체득게 하는 사막을 무작정 헤매 보는 일, 그것처럼 훌륭한 인생공부가 또 어디에 있을까. 실크로드 답사를

통하여 우리는 참으로 많은 공부를 했다. 고행, 그렇다, 고행처럼 창작의 깊이와 넓이를 실감 나게 하는 교실도 많지 않으리라. 소산은 어린 시절 부모를 잃고, 게다가 자신의 팔 한쪽까지 잃는 아픔을 체험했다. 자수성가라는 말이 어울릴지 모르겠지만, 그는 외로운 고행길을 통하여 나름의 세계를 구축했다. 예술의 속성은 고행이라는 자양분을 먹고 자란다. 작가의 고통이 클수록, 또 그 고통을 잘 소화하면 할수록 예술은 싱싱해진다. 소산 예술의 특성은 바로 극한상황을 넘고 피어난 야생화와 같다. 그 꽃은 바람과 천둥을 먹고 자랐기 때문에 향기가 은은하면서도 오래간다.

중국 계림(桂林)에서의 일화를 다시 소개하고 싶다. 소산과 나는 계림에서 며칠을 함께 보냈다. 계림산수 앞에서 소산은 역시 화폭을 펼쳤고, 그가 그림을 그리는 사이에 나는 티베트를 다녀오기로 했다. 계림은 그야말로 중국 산수화의 고향이 아니던가. 나는 소산에게 리커란(李可染)의 계림산수 같은 걸작을 만들라는 덕담을 건넸다. 우리는 베이징의 리커란 자택을 방문, 타계 직전의 노대가와 대화를 나눈 바 있다. 13억 중국인 가운데 최고의 화가로 손꼽히던 20세기의 마지막 대가, 리커란은 소산의 화첩을 보고 남다른 관심을 표하면서 많은 이야기를 들려주었다. 리커란의 주특기 가운데 하나가 바로 계림산수였다. 계림에 소산을 남겨놓고 나는 티베트로 향했다. 일주일 정도 있다가 다시 계림으

로 돌아오니 그의 표정은 밝지 않았다. 고생만 잔뜩 했다는 것이다. 아니, 그림 그리느라고 정신이 없었을 텐데, 왜? 한마디로 그는 계림을 그리지 못했다. 무수한 스케치만 마치 사투(死鬪)의 흔적처럼 쌓여 있었다. 중국 산수화의 고향을 정복하겠다는 욕심은 결국 과욕임을 자인하는 것 같았다. 문제는 계림 절경이 한국의 자연과 달리 지나칠 정도로 이색적 풍경이라는 것. 그러니까 계림은 즉석에서 소화하기에 너무 생소한 현장이었다는 것이다. 이는 마치 곽희(郭熙)가 그의 『임천고치(林泉高致)』에서 말한 가행자(可行者)가 아닌 가거자(可居者)의 태도를 연상시킨다. 때때로 자연은 관광객처럼 대충 보고 화면에 옮기려 할 때 허락하지 않는 특성이 있다. 당연한 진리이다. 물론 껍데기만 흉내 내고자 할 때는 가능하다. 하지만 대상이 가지고 있는 본질을 형상화하려면 일정 기간의 소화작용이 필요하다. 자연과 함께 살면서 자연과 합일될 때, 비로소 창작의 문은 열린다. 절경, 아니 자연은 반추(反芻)의 시간을 요구한다. 소산은 현장에서 화폭을 펼치는 화가이다. 하지만 대상이 소화되지 않으면 화폭을 접는 화가이기도 하다. 그가 경계하는 것은 이른바 관광 산수이기 때문이다. 관광객처럼 겉만 흉내 내는 태도의 그림은 그림이 아니다. 소산이 주장하는 예술론이다.

현재 소산은 서울의 가족과 떨어져 작품 소재의 현장인 신라

의 고도 경주에서 독거생활을 하고 있다. 이른바 '자발적 유배'의 경우다. 우리 역사에서 유배문화는 찬란한 예술적 성과를 낳기도 했다. 조선 왕조시대 다수의 지식인들은 권력놀음의 희생양같이 외지에서 유배생활을 했다. 유배생활은 처절했겠지만, 더러는 예술적 성과를 남겨 역사에 빛나고 있다. 윤선도, 정약용, 김정희 같은 인물이 거목으로 평가되는 배경에 유배라는 일종의 자양분과 같은 내공이 있었기 때문이리라. 당연하지 않은가. 기름진 주지육림 속에서 어떻게 만인의 심금을 울리는 작품이 탄생할 수 있겠는가. 예술작품의 속성은 외로움과 절실함, 그리고 뭔가 만들고자 하는 창의성을 바탕으로 하는 특징이 있다. 추사 김정희의 대표작 〈세한도〉는 제주 유배 시절의 산물이다. 추사에게 있어 혹독한 제주 시절이 없었다면 과연 '거장 추사'라는 평가를 그렇듯 쉽게 얻을 수 있었을까. 여기서 문제의 핵심은 그렇다. 조선 선비의 유배는 타의에 의한 결과이다. 하지만 소산의 경우는 '자발적' 유배이다. 스스로 선택하여 외롭고도 절실한 상황 속에서 작품과 맞대결하고 있는 것이다. 타의의 상황에서 나온 '세한'의 의미와 자발적 선택에 의해 나온 '신라'의 의미는 차원을 달리한다. 소산은 먹 작업으로 승부를 걸고 있다. 오늘날 미술대에서 먹 작업을 하는 미술학도는 보기 어렵다. 이 같은 풍조는 화단으로도 연결된다. 그렇다면 대답은 단순하다. 추사 이래 먹 작업의

정통 계승자는 누구일까. 추사가 주장한 문자향(文字香)과 서권기 (書卷氣)를 가슴에 품으면서 자유자재의 필력을 구사하는 수묵의 달인, 그는 과연 누구인가. 오늘 한국미술계가 소산을 주목하는 이유는 바로 먹의 정통 계승자라는 데에서도 찾게 한다.

전통의 창조적 계승, 혹은 수묵의 현대화

소산 예술의 주요 특징은 우리 전통의 창조적 계승이라는 점 이다. 그의 출발은 전통적 수묵화의 충실한 학습에서 비롯되 었다. 그의 출세작이자 중앙미술대전 대상 수상작품인 〈상림(霜 林)〉(1979)의 경우, 안개 짙은 산간 마을을 사실적 묘사로 경물을 집약한 작품이다. 거대한 산 능선은 흐릿하게 배경으로 처리했 고, 전경(前景)은 성글게 서 있는 나무들을 중심으로 돌산과 밭이 부각되어 있다. 대상을 압축하면서 담채에 의한 사실적 표현은 경쾌한 화면경영을 보여준다. 상큼한 수채화를 연상시킬 정도로 재래의 수묵화와 차별상을 보인다. 산수의 정신은 살아 있으되, 정형 산수와는 궤도를 달리한 것이다. 소산은 제주 풍경이라든가 을숙도와 같은 현장을 화면에 즐겨 담았다. 을숙도 연작은 감각 적 화면구성으로 이미 전통산수의 세계와 거리를 둔 성과물로 각 광받았다. 생략과 집중으로 대상을 자유롭게 재단하고 부각하면

서 소산식(小山式) 풍경으로 각인시켰다. 소산 풍경은 자연이 주종을 이룬다. 그러면서 문화유산의 현장이나 인물들을 출현시킨다.

소산 회화의 특징은 무엇보다 수묵 작업이라는 데에 있다. 그는 어쩌면 거의 마지막 세대에 해당하는 수묵화가인지도 모르겠다. 수묵화가 푸대접받는다는 현실을 고려하지 않을 수 없기 때문이다. 이 같은 현실에서 어느 누가 하도(下圖) 작업에만 십 년 이상을 투자하겠는가. 줄 긋기 십 년, 요즘의 화가와는 무관한 표현이다. 붓 훈련을 하지 않으니 필력이 약하다. 그림에 필력이 약하니 이른바 기(氣)가 약하다. 요즘의 그림에서 공통적으로 느껴지는 약점이기도 하다. 색깔 난무(亂舞) 시대의 수묵. 채색 시대에서 검은 그림이 돋보이는 것은 무슨 까닭일까. 장언원(張彦遠)은 그의 『역대명화기(歷代名畵記)』에서 꽃이나 눈보라를 화려한 색깔을 쓰지 않고도 표현할 수 있다고 했다. 오색을 쓰지 않고도 오색 비단의 모습을 그릴 수 있다고 했다. 이는 수묵의 장점을 강조한 말로서, 장언원은 먹으로 오색을 능숙하게 표현할 수 있는 단계를 득의(得意)라고 했다. 득의라, 화가들이 지향할 저 높은 곳이 아닌가. 먹으로 득의를 표현할 수 있다. 아무리 먹에 오색이 깃들어 있다 해도 운영하기 나름 아닌가. 검은색은 죽음의 색이 아니고 약동하는 생명의 색이라고 누가 말했던가. 모든 색을 조합하면 먹색이 된다. 색의 귀향, 그것의 궁극적 지향은 먹색이다. 먹

색깔은 살아 꿈틀거린다. 하여 먹은 물질이 아니라 하나의 정신이라 할 수 있다. 색채 난무시대에 소산의 먹 그림이 두각을 나타내는 것은 바로 이와 같은 먹의 정신성 때문에 그럴 것이다. 먹의 향연, 이는 소산 회화의 원형이다.

먹 작업의 특징은 필선(筆線)일 텐데 그것의 기초는 묘사력이다. 필력을 기르기 위해 소산은 평생 글씨 연습에 주력했다. 모필의 승리는 필력에 있는 바, 이는 글씨의 필획에서 나온다. 그러니까 일반적으로 직업 서예가들은 조형성의 측면에서 부족하고, 일반 모필화가는 서예적 필획이 부족하다. 소산은 화가이면서 서예가의 경지를 몸소 실현시키고 있으며 일정 부분 성과를 얻기도 했다. 결과적으로 세필의 치밀한 묘사와 필력은 소산의 장기(長技)이다. 불국사의 건축을 세필로 처리하여 숨을 죽이게 할 수 있는 필력의 소유자이기도 하다. 길이 8m의 대작 〈불국설경(佛國雪景)〉(1996)은 소산 필력을 유감없이 과시한 작품이다. 근경을 흐드러진 소나무 줄기로 화면에 변화와 긴장감을 배치하고 원경에 불국사의 외경이 차분하게 묘사되어 있다. 어떤 카메라라 하더라도 쉽게 잡아낼 수 없는 가람의 설경을 소산은 치밀하고도 섬세하게 표현했다. 과연 먹 그림의 승리라고 표현할 수 있을 만큼 득의작이다. 비슷한 장소에서 묘사한 또 하나의 불국사 풍경인 〈천년배산(拜山)-불국사 전경〉(1996)은 길이 9m의 대작으로 풍경을 보다

구체적이면서도 습윤하게 형상화한 것이다. 불국사 외경을 이렇듯 생동감 있게 화면에 담은 작품도 보기 어려울 것이다. 물론 소산은 세필의 사실적 묘사를 구사하다가도 팔대산인(八大山人)처럼 대담한 붓질로 대상의 요체만 일필휘지하기도 한다. 무엇보다 소산 작업의 특성은 장쾌한 구성과 대담한 먹의 활용으로 화면을 보다 역동감 있게 처리한다는 점이다. '날아갈 듯 생동한 것(如飛如動)' 바로 소산의 세계이다.

소산 먹 그림의 진면목은 〈현율(玄律)〉(2006)이란 작품에서 그 괴력의 실체를 확인할 수 있다. 화면은 마치 부감법(俯瞰法)에 의한 것처럼 상공에서 내려다본 자연이다. (소산은 독수리처럼 상공에서 본 부감법이나 어안렌즈로 본 시각 등 다양한 시각에서 자연을 '해석'하기도 한다.) 수직으로 우뚝 솟은 산봉우리들이 제각기 기립하고 서서 자연의 웅대한 괴량감을 보이고 있다. 그것은 조용한 비파 소리가 아니라 일종의 절규에 가깝다. 자연의 웅장한 내재율이 먹 작업 속에 스며있다. 우뚝 일어선 산들은 화면을 장쾌하게 이끌면서, 그 사이 사이에 사찰이나 다리 등 사람의 흔적을 양해해 준다. 〈현율〉은 소산 60평생의 걸작이다. 먹 작업의 대단원에 해당한다. 〈현율〉은 산전수전을 겪은 소산의 내면 풍경이다. 이 작품을 통하여 소산의 회화적 특성을 확인할 수 있다. 소산 먹 그림의 특징은 무엇보다 선(線)을 중시한다는 점, 더불어 원(圓) 방(方)

각(角)의 묘체를 자유스럽게 구사한다는 점을 강조하고 싶다. 원각(圓角)의 원리, 곡선과 직선의 아름다운 조화 속에 우주의 원리는 숨어 있다. 김지하 시인이 현대시박물관 '시인의 집' 택호로 작명했던 '원각', 이는 존재의 본질을 은유하기도 한다. 사실 원과 각의 자유스런 구사는 먹에 의한 모필의 특장이기도 하다. 이는 소산 그림의 핵심 사안이기도 하다. 경주세계문화엑스포 개관 초대전(2009)에 출품했던 〈현향(玄鄕)〉(2009)이라는 작품에서도 재차 확인할 수 있는 부분이다.

소산의 화면 구성은 한마디로 자유자재를 희구한다. 실경 같지만 대상을 임의로 배치하기 때문에 사진과 다르다. 〈불 밝힘 굴〉과 같은 작품은 토함산을 소재로 한 것이다. 그런데 산의 아래에 불국사 경내가 조감도처럼 펼쳐지고 산 위에는 석굴암이 위치한다. 토함산의 동쪽에 석굴암이, 서쪽에 불국사가 위치하기 때문에 도저히 한 화면에 함께 나올 수 없는 풍경이다. 그러나 소산은 경우에 따라 그 같은 고정관념을 파괴한다. 금강산의 삼선암을 그릴 때도 현지의 실경과 다르다. 이는 변관식이 그의 대표작 삼선암을 그릴 때, 소재들을 한 화면에 임의 배치한 방식과 상통한다. 소재의 임의 선택으로부터 구도의 임의 배치, 이는 사의(寫意)의 기초이다. 소산은 단순 풍경을 가져와 묘사력을 자랑하려는 것이 아니고, 대상을 빌려 자신의 독자적 발언을 전하고자

한다. 바로 기운(氣韻)의 세계를 염두에 두기 때문이다. 소산의 작업에서 구상과 비구상의 경계를 가름할 필요가 있는가. 언뜻 보면 소산의 작품은 실재하는 실경을 사실적으로, 그것도 아주 충실히 묘사한 것처럼 보인다. 하지만 득의 심상 표현은 굳이 대상의 재현에 연연할 필요가 없다. 구상과 추상의 경계, 이를 어떻게 바라볼 것인가. 리커란은 다음과 같이 말한 바 있다.

"중국화의 필묵은 추상을 매우 중요시한다. 아울러 추상이 무엇인지를 잘 알고 있다. 익히 알고 있는 바와 같이 서예는 매우 추상적인 예술이다. 추상이란 객관적인 사물을 개괄하는 것인데, 추상이란 곧 구상에서 비롯되는 것이다. 따라서 구상이 없으면 추상도 있을 수 없다. 그러므로 추상과 구상은 서로 상반되는 것이면서 실은 서로 협조하는 관계이다. 모순 속의 통일이라고 하겠다. 이런 까닭에 전통적인 중국화에서 자연주의가 출현한 적이 없으며 또한 추상파가 등장한 적도 없다."

소산의 세계는 이제 구상과 추상의 세계를 자유스럽게 넘나든다. 아니 구상과 추상이라는 경계 자체를 부정하고 있는지 모른다. 이제 소산은 대상과 거리를 두기도 하면서 본질과 대응한다. 그의 작품은 사경(寫景)인 듯하지만 사의(寫意)에 가깝다. 경주의 풍경은 특히 그렇다. 그것은 소산식의 심상(心象)이다. 그는

경주의 토함산에서 남산까지, 불국사에서 포석정까지, 보름달에서 연꽃에 이르기까지, 계속 유목민의 감각으로 예혼(藝魂)을 가꾼다.

신작 가운데 서예적 필력을 과시한 작품이 많다. 원래 서화일률, 글씨와 그림은 한몸이었다. 이 같은 동북아시아의 예술정신은 매우 고귀한 덕목이다. 하지만 현대사회는 일상생활로부터 서예의 정점을 방기하기 시작했고, 서예 부분은 점차 예술이라는 미명 아래 특화되면서 입지가 좁아지기 시작했다. 하지만 지필묵을 기본으로 하는 수묵화에서는 서예의 장점을 간과할 수 없다. 역시 필력은 중요한 부분이다. 소산은 글씨 연습을 꾸준히 하면서 필력을 길러왔다. 그것은 그림 그리기에서도 힘을 발휘하여 생동감 있는 작품으로 연결되었다. 서예를 기본으로 한 붓의 운용, 소산 작품의 특성이다. 게다가 그는 불교의 정신세계까지 폭넓게 포용하여 작품으로 연결시키고 있다. 근작 〈불국설경〉(2013)이라든가 〈장경각〉(2013) 같은 대작은 사찰의 설경을 치밀하게 묘사한 작품이다. 강약과 농담의 표현에서 자유자재의 모습을 보이면서 세필의 정치한 묘사까지 구사하고 있음을 보여준다. 거기다가 성철 스님의 포행 모습, 혹은 평생 입은 낡은 누더기 하나를 화면 가득 표현한 작품 등에서 강한 상징성을 읽게 하고 있다. 특히 소산은 실크로드 오지여행 체험자로서 다양한 소재의 작품을

남긴 바, 근래는 터키의 카파도키아 풍광을 화면에 담은 작품도 있다. 기기묘묘한 바위산 속에 숨어 있는 동굴교회 그리고 지하 도시, 그 같은 카파도키아의 수묵 작품은 확실히 이색적인 정취를 자아내게 할 것이다. 소재의 다양성과 더불어 실험적 표현방법은 창조적 전통의 계승이라는 차원에서 주목을 요하고 있다.

소산은 〈고미(古美)〉와 같은 도자기를 소재의 작품도 제작했다. 백자 혹은 분청사기, 그 하나만을 화면 가득히 부각시킨다. 대담한 작의(作意)이자 구도이다. 하기야 도자기는 사진이나 유화 장르에서 다룬 전통적 소재이기도 했다. 하지만 소산이 일구어낸 도자기는 뭔가 분위기가 다르다. 작가는 무엇보다 형태라는 표현성보다 흙의 실체인 정신성에 주목한다. 유화에서 자아내는 기름기의 반들거리는 요소를 제거하고 깔깔할 정도로 담박하게 도자기의 맛을 형상화하는 것이다. 게다가 유화처럼 바탕칠을 하지 않고 화선지의 본성을 살려 세월의 때가 낀 도자기의 성품을 표현한다. 이렇듯 소산의 독특한 도자기 그림은 그가 오랜 세월 골동과 함께 살아온 성품을 반영한다. 여타의 작품에서도 그렇지만 도자기 그림에서 확인할 수 있는 부분은 대담하게 구사한 여백의 미이다. 소산 그림의 특징 가운데 하나는 대상의 함축이다. 함축은 바로 여백을 동반한다. 검은 먹이 강하게 작용할수록 상대적으로 여백의 역할은 부상하게 마련이다. 이 점은 주목을 요한다.

함축은 여백을 불러온다. 소산의 회화세계의 특징이기도 하다. 서양 유화에서는 결코 볼 수 없는 먹의 맛, 게다가 대담한 필력과 구도 등은 소산 세계의 덕목으로 작용한다.

경주에서 꿈꾸는 원융과 무애행

경주 칩거생활의 결과로 소산은 신라의 풍경과 정신을 화면에 담았다. 작품 〈천 년 신라의 꿈—원융의 세계〉는 새로운 기법을 동원하여 경주의 역사 현장을 소재로 삼은 것이다. 몇 가닥의 산 봉우리로 화면을 적당히 구획하고, 그 산의 품에 갖가지의 신라 유산을 배치했다. 분황사 탑, 불국사, 남산 마애불, 삼체 석불, 포석정 등. 이들의 위치는 현장과 무관하다. 어떤 건축물은 정면으로 위치하지 않고 옆으로 비딱하게 서 있기도 하다. 이 작품은 탁본 효과를 보여주고 있다. 신라 천 년의 역사를 마치 고고학자가 탁본에 의해 과거를 해독하듯 독특한 표현기법을 구사했다. 표현 방법상의 새로운 시도이다. 〈법열(法悅)〉이라는 대작에서도 흡사한 느낌이 들게 한다. 이는 석굴암 본존상과 십대 제자상을 형상화한 것이다. 화면 바탕을 고탁(古拓)처럼 바리고 선묘(線描)로 제자상을 각기 표현했다. 〈천 년 신라의 꿈〉은 원융(圓融)의 세계를 표현한 것이다. 정말 신라의 문화가 총체적으로 동원되어 소산의

신라정신을 짐작하게 한다. 그렇다면 소산의 신라정신은 무엇인가. 그가 추구한 원융의 세계는 무엇인가. 이 대목은 매우 중요한데, 사실 명확하게 잡히지 않아 아쉽기도 하다.

신라정신의 핵심은 원효(元曉)사상에서 추출할 수 있다. 원효는 그의 『금강삼매경론(金剛三昧經論)』에서 모든 상대적 대립을 초월한 일심(一心)의 근원은 상대적 도리가 아닌 지극한 도리(無理之至理)이며, 그렇지 않지만 크게 그러하다(不然之大然)라는 대외법적 논리를 펼쳤다. 정말, 그렇지 않지만 크게 그러하다! 원효의 사상은 일심, 화회(和會), 무애(無碍)로 요약할 수 있다. '거리낌이 없는'(무애) 것, 거기에서 신라인의 마음을 읽을 수 있다. 역시 원효의 사상을 무애행(無碍行)으로 정리할 수 있다면, 신라인의 마음도 무애행의 드러냄이 아니었을까. 그것은 곧 원융의 세계와 상통한다. 원융은 무애행의 다른 표현이기도 하다. 원효는 저잣거리에서 무애의 춤을 추고 노래를 불렀다. 무애행은 바로 한국미의 한 원형이기도 하다.

소산은 경주에서 '신라인'으로 자처하면서, 작품에 '신라인'이라고 서명을 하면서, 신라정신을 천착하고 있다. 과연 소산이 도달한 신라정신은 어디일까. 원효가 실천했던 무애행과는 얼마만큼의 친연성이 있을까. 소산의 그림은 이제 기법의 수준에서 정신의 세계로 진입한 만큼 그가 추구하는 원융 세계의 실체가 궁

금해진다. 그는 진정 신라인인가. 언젠가 소산은 원효와 즐겁게 만날지도 모른다. 거리낌이 없는 무애의 세계, 우리는 언제 그 같은 세계에서 거닐어 볼 수 있을까. 그러고 보니 남는 결론, 화두(話頭)는 무애행이다! 바로 원융의 세계이다.

— 박대성 개인전 〈원융〉(도록)
이스탄불 마르마라대미술관, 2014(재수록)

박대성 약력

1945 경북 청도 출생
1966 등단
1988 윤범모와 중국 화문 기행
1998 윤범모와 북한 화문 기행
1999 경주 남산 정착
2015 경주솔거미술관 박대성 전시관 개관

개인전

2015 경주솔거미술관 개관전
 아시아소사이어티 미술관, 뉴욕
2014 가나아트, 부산 해운대
2013 마르마라대학 미술관, 〈원융〉, 터키 이스탄불
2011 중국미술관, 중국 베이징
 전북도립미술관, 전북 정읍
 가나아트센터, 서울
2010 수성아트피아
 대백프라자 갤러리, 대구
2009 경주세계문화엑스포 문화센터 전시장, 경주
2006 가나아트센터, 서울
2004 중국문화원 개원전, 〈운남성 스케치〉, 서울
2003 미술세계화랑, 일본 도쿄
2001 아문아트센터 개관기념전, 대구
2000 가나아트센터, 서울
 공간화랑, 서울
1997 가나 보부르, 프랑스 파리
1996 가나화랑, 서울
1994 동아갤러리, 〈실크로드 기행전〉, 서울
 가나화랑, 서울
1990 가나화랑, 서울
1988 호암갤러리, 〈대작 100점〉, 서울
1987 파리나갤러리 초대전, 독일 쾰른
1986 후지화랑, 일본 도쿄
1976 선화랑, 일본 후쿠오카
1975 매일신문사화랑 개관기념전, 대구
1974 공작화랑, 대만

주요 단체전

2015 　신라 황금 특별전 초대 출품, 경주국립박물관, 경주
2012 　김생 탄신 1300주년 기념전, 예술의 전당, 서울
2008 　벨기에 한국특별전 초대
　　　　미국 휴스턴 뮤지엄 한국특별전 초대
2003 　드로잉의 새로운 지평, 국립현대미술관, 과천
　　　　21세기 한국현대미술 – 기대의 지형, 선화랑, 서울
2002 　대한민국 청년비엔날레, 대구문화예술회관, 대구
2000 　세계평화미술제전 2000, 예술의 전당, 서울
1999 　동강별곡, 가나아트센터, 서울
1998 　한국미술의 정체성을 위하여, 부산시립미술관, 부산
　　　　　　　　　　　　　　　　　　　　외 다수의 단체전

수상

2012 　경주시민상 수상
2010 　금복문화재단, 금복문화상 수상
2006 　문신미술상 수상
1979 　중앙미술대전 〈상림(霜林)〉으로 대상
1966 　동아대학교 국제미술대전 입선

경력

2016 　박수근 미술상 심사위원
2005 　정수미술대전 심사위원장
2003 　동아미술대전 분과위원장
　　　　동아일보 한국화 부문 최고작가 선정
2002~2005 성균관대학교, 세종대학교, 경희대학교, 계명대학교 출강
2001 　예술의전당 청년작가전 심사
1999 　대한민국미술대전 심사

주요소장

국립현대미술관 · 대전시립미술관 · 대한생명 · 부산시립미술관 · 산업은
행 · 샌프란시스코 아시안 뮤지엄 · 숙명여자대학교 박물관 · 아라리오미술
관 · 제주 파라다이스호텔 · 청와대 · 호암미술관 · 휴스턴뮤지엄 등

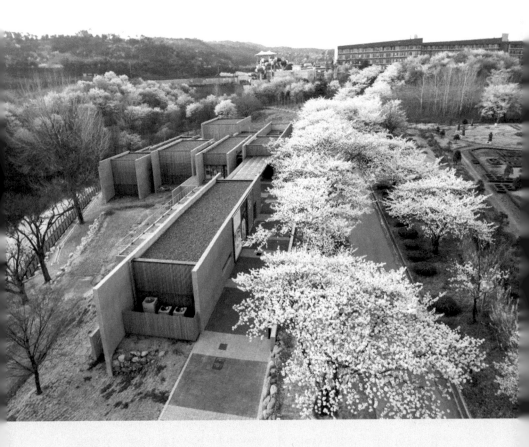

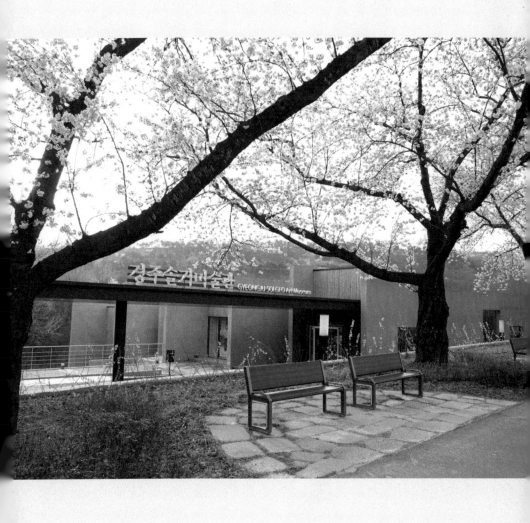